Boundary Work and Avant-Garde
Review the Critical Design

边界作业与前卫传统
批评性设计的历史观察和理论阐述

易祖强　著

北京大学出版社
PEKING UNIVERSITY PRESS

图书在版编目（CIP）数据

边界作业与前卫传统：批评性设计的历史观察和理论阐述 / 易祖强著. — 北京：北京大学出版社，2023.11

ISBN 978-7-301-34463-7

Ⅰ.①边… Ⅱ.①易… Ⅲ.①设计—艺术史—世界 Ⅳ.①J110.9

中国国家版本馆CIP数据核字(2023)第176222号

书　　　名	边界作业与前卫传统：批评性设计的历史观察和理论阐述 BIANJIE ZUOYE YU QIANWEI CHUANTONG: PIPINGXING SHEJI DE LISHI GUANCHA HE LILUN CHANSHU
著作责任者	易祖强　著
责任编辑	赵　维
标准书号	ISBN 978-7-301-34463-7
出版发行	北京大学出版社
地　　　址	北京市海淀区成府路205号　100871
网　　　址	http://www.pup.cn　　新浪微博：@北京大学出版社
电子邮箱	编辑部 wsz@pup.cn　　总编室 zpup@pup.cn
电　　　话	邮购部 010-62752015　　发行部 010-62750672 编辑部 010-62707742
印　刷　者	北京中科印刷有限公司
经　销　者	新华书店
	720毫米×1020毫米　16开本　14.5印张　230千字 2023年11月第1版　2023年11月第1次印刷
定　　　价	85.00元

未经许可，不得以任何方式复制或抄袭本书之部分或全部内容。
版权所有，侵权必究
举报电话：010-62752024　电子邮箱：fd@pup.cn
图书如有印装质量问题，请与出版部联系，电话：010-62756370

序 言

本书是一个跨学科研究课题，即对艺术与设计两个学科进行综合和比较研究。当我们说到"大美术"的时候，就是把艺术与设计视为一体，其中设计作为一个行业，是大美术的主体；而传统的艺术，如绘画和雕塑，只能是现在的"小美术"了；还有建筑，作为传统艺术的主体之一，也在大美术的概念之中。这么说来，似乎这种跨学科的研究也没有很大的跨度，而是在"大美术"的概念下对两个小学科的比对。实际上这里说的小学科还是传统的概念，还是对艺术与设计的截然分割，艺术家指画家与雕塑家，而设计师则为社会的生活和生产需求提供产品。艺术的主要功能是审美，当然也有实用的方面；设计的功能是实用，但是也离不开审美。艺术与设计在传统艺术范围内有边界，但是自现代主义盛行以来，这个边界变得模糊起来，艺术与设计相互穿插、相互渗透，工业设计成了艺术品，现代艺术则大量吸收设计的观念，利用新型材料，完全摆脱了传统艺术的形态。这一切都始于达达主义，按照杜尚的理论，艺术对自然的模仿已经失去了价值，因为现代工业生产创造了无限的形式，所有的工业产品都是对形式的创造，从自行车轮胎到工业管道，都可以被看作艺术品。到了观念艺术，艺术的概念已经没有了边界，出自大众文化的摄影、表演、装置、影视和源于商业文化的广告、包装，都以艺术或反艺术的形式大行其道。除了突破艺术的边界，观念艺术对设计也产生了影响。这就涉及本书的关键词——批评性设计。

如同观念艺术的反艺术一样，批评性设计也可以理解为反设计。当然，反设计不是否定设计，而是反对设计的传统与现状，尝试突破设计原有的边界，在更广阔的学科背景下，创造新型的设计产品。虽然观念艺术和批判性设计都有共同的后现代主义背

景和理论做支撑，但前者本质上是实践的，即使是理论上的成果，也要在实践中反映出来；批评性设计则与此不同，其目的并非生产出具体的设计工作和产品，而是以设计作为批评对象，特别是现代主义观念支配下的设计观念和行为。但是，批评性设计具有明显的观念艺术的特征，它反对现代主义的审美观念，反对现代主义设计的实用性功能。批评性的表现方式是质疑，以虚构的批评性设计代替现有的设计模式，这种虚构就是判断与假设，像观念艺术那样，将日常生活的经验挪入设计，摆脱那种贵族的、精英的、高于中产阶级消费水平的设计。此外，批评性设计还紧跟时代潮流，与科学技术的快速发展相适应，如生物工程、网络技术、黑科技和虚拟空间等技术成了当代设计的基础支撑。不过，批评性设计除旧布新的过程的主旨，仍是思想性的形式拟构和文字文本的构想，使读者产生某种想象性阅读，再落实到创造性设计，促成社会行动的转向。

易 英

2022年9月9日 于北京

目 录

序 言 / 001

导 论 / 001

第一章
从设计史叙事的嬗变看设计职能的裂变 / 021

第二章
观念艺术的兴起与批评性设计 / 059

第三章
批评性设计的认知与操作 / 129

第四章
前卫艺术语境中的批评性设计 / 161

结 语 / 207

参考文献 / 213

后 记 / 221

导 论

批评性设计（critical design）是一个近年来渐热的议题，但目前仍缺乏来自不同视角的足够立体的概念阐释和价值认知，这直接导致学者们在定义阐述时有意无意的模棱两可或干脆回避。[1]本书将批评性设计定位为一个跨学科视域下的概念范畴，特指在观念主义（conceptualism）秩序下开展的一类批评性综合实践，具有非审美和非实用的面相。[2]该定义是在马特·马尔帕斯（Matt Malpass）对批评性设计相关论述的基础上，综合参考了安东尼·杜恩（Anthony Dunne）、菲奥娜·拉比（Fiona Raby）、卡尔·迪索沃（Carl Disalvo）等学者对"批评性设计"、"设计虚构"（design fiction）、"思辨设计"（speculative design）、"政治性设计"（political design）和"对抗性设计"（adversarial design）等概念的界定，并经过一番跨学科考察和提炼，将其重新安置到了一个更为泛义化的"批评性设计"名下统而谓之。其原因不仅在于强调由不同角度产生的不同对象描述间共享的纯粹批评职能，也在于以杜恩为代表的一派学者立下的既有定义正面临着来自本体论和方法论的拷问，这使得后继研究者们开始寻求不同视角、不断展开追溯与思考，以期挑战旧有框架、帮助拓展认知和丰富实践手段。[3]

基于跨学科的观察视角，再加上二战后西方社会特别是欧洲

[1] Matt Malpass, *Critical Design in Context: History, Theory, and Practice*, New York: Bloomsbury Academic, 2017, p. 8.

[2] Matt Malpass, *Critical Design in Context: History, Theory, and Practice*, New York: Bloomsbury Academic, 2017, p.14. Anthony Dunne, Fiona Raby, *Speculative Everything: Design, Fiction, and Social Dreaming*, Cambridge: The MIT Press, 2013, pp. 1-9, 34. Carl Disalvo, *Adversarial Design*, Cambridge: The MIT Press, 2012, p.7.

[3] 马特·马尔帕斯在其专著《批评性设计及其语境》中就提到，安东尼·杜恩定义下的批评性设计颇有学科视域局限之嫌。见 Matt Malpass, *Critical Design in Context: History, Theory, and Practice*, New York: Bloomsbury Academic, 2017, p. 3。

一些激进的观念性艺术、设计对批评性设计的实际影响,许多新前卫时期来自艺术、建筑与设计领域的作品在本书中均被归纳为批评性设计的早期类型(或早期批评性设计)。[1]但鉴于批评性设计假设计之名且在创作上大量借助产品原型、情境道具等典型设计手法及工具,故笔者的考察分析就选择了以设计学内容为起点,进而延伸勾连至西方当代艺术领域的几个紧密相关议题。因为批评性设计实际在艺术与设计的边界地带发起跨领域的创作和讨论,其模糊身份虽时常备受争议,但所涉及的学术价值实质打破了学科边界,辐射至更为宏观整体的主题意义。

一、批评性设计议题的缘起

2011年,我国国务院学位委员会和教育部重新修订了《学位授予和人才培养学科目录(2011年)》,将传统上归属于美术学的设计学升为一级学科,与艺术学理论、美术学、音乐与舞蹈学、戏剧与影视学并列,并可授艺术学、工学两类学位。[2]这一变化暗

[1] 大量学者在相关论述中都谈及先锋艺术对后来批评性设计的出现和发展具有巨大影响,就连一向强调批评性设计应坚守设计定位的杜恩也承认了这一点。见Anthony Dunne, Fiona Raby, *Speculative Everything: Design, Fiction, and Social Dreaming*, Cambridge: The MIT Press, 2013, pp. 7-8。而"早期类型"或"早期批评性设计"在本书中特指那些20世纪90年代"批评性设计"术语被正式提出之前就出现的,特别是60—70年代中,那些具有观念艺术特质,即无功能性、具有鲜明批评意旨和文本形态的实验性设计。例如60年代末期意大利的"柜台设计"(counter design)。"柜台设计"的相关介绍见[美]大卫·瑞兹曼:《现代设计史》,[澳]王栩宁等译,北京:中国人民大学出版社,2007年,第393—394页。
[2] 见中国教育部官网相关地址:http://old.moe.gov.cn/publicfiles/business/htmlfiles/moe/moe_834/201104/116439.html,2018-06-21。

含着两个层面的信息：一是设计被视为一个艺术（艺术学）与技术（工学）相结合的学科门类；二是学位授予名称从"设计艺术学"改为"设计学"表明，通过与技术的不断结合，设计作为一门学科从艺术话语权力下挣脱出来，并最终在现代学科体制中获得合法的一席。[1]

2017年，北京国际设计周的"经典设计奖"提名名单延续了过去几年来"大设计"的甄选思路，分别是：

1) 被誉为"中国天眼"的具有自主知识产权、世界最大单口径、最灵敏的500米口径球面射电望远镜；

2) 将地域的传统建筑体系与现代建筑形式和工艺融为一体，回收历朝历代砖瓦化为新乡土风格外墙的宁波博物馆；

3) 具有全球领先控制系统的大疆创新科技无人飞行器；

4) 通过服务设计、工业设计实现了智能共享的第二代摩拜单车；

5) 将传统文化与时代精神相融合的二十国集团领导人杭州峰会标识；

6) 中国首台自主设计、自主集成研制的作业型深海载人潜水器"蛟龙"号。[2]

[1] 尹定邦、邵宏主编：《设计学概论》，北京：人民美术出版社，2013年，第32、35页。
[2] 见北京国际设计周官网相关地址：http://www.bjdw.org/bjdws/New/news20170921.html，2018-06-21。

除了第二项（建筑设计）和第五项（平面设计）还属于所谓传统的现代设计门类，其他提名项则分属先进高端的制造业和服务经济领域，以过去的视角看，它们应该属于绝对的技术领域。经典的现代设计的观点显然已经无法对此类作品与现象做出合理的解释。边界的消失导致很多人开始对"设计"这个词充满困惑，那个历史上曾经由建筑师、设计师主导的设计活动与设计话语，在科学家与工程师及其创作面前，是否会逐渐失语？进入信息时代，设计的定义正在由以前以物造型、兼用兼美的过程或结果，转变成为一种弥散于各领域的智识性赋能活动，且在不同领域展现出不同形式。由此看来，我们对当下设计的认识显然也需要随之跟进。

其实，"设计"一词一直充满争议，没有固定边界。比如，我们一般说的设计是否包括传统手工艺、装饰艺术和建筑呢？大众传媒与设计又是何种关系？因为以大众传媒来看，设计无疑是影视制作、流行音乐和广告领域的一部分，但它们同时也都是社会学、传播学和文化研究关注的内容。再比如，设计作为一个被其他词汇修饰的词根可以无限地拓展：平面设计、时装设计、室内设计、工程设计、建筑设计、工业设计、企业设计、服务设计、系统设计和金融设计等等。这些是18世纪工业革命以来劳动分工、职业分类变迁的结果。[1]如果说在以前，我们还能利用行业区别来为设计向下划分出门类（比如设计学下辖产品设计、平面设计、纺织与时装设计等专业），那么在今天这个"社会技术的无缝网

[1]［英］约翰·沃克、［英］朱迪·阿特菲尔德：《设计史与设计的历史》，周丹丹、易菲译，南京：江苏美术出版社，2011年，第19—20页。

络"（the seamless web of sociotechnology）[1]时代，它们的界限在现实工作中已然被打破，我们已经很难再依照传统专业眼光去把一个人绑在流水线上的某个固定位置。光说"从事设计"，别人无法准确判断你原本所学的具体专业，设计师或非设计师在彼此不同的细分领域间的频繁流动，也在持续扩大着这种边界的消解。[2]确实，"诸事皆设计""全民都设计"在今天似乎已成事实。日用品、城市景观、时尚文化、桥梁工程、金融服务，甚至关乎身体的基因技术通通都被装入设计的这个"箩筐"，当初埃内斯托·罗杰斯（Ernesto Rogers）口中"从勺子到城市"的诙谐正成为现实。[3]"人人都是设计师"就像"人人都是艺术家"那样开始为社会所认知，设计似乎变成一种能力或要素，只不过每个人运用这种能力来操作的媒介工具和内容对象不同而已。于是就出现了一个悖论：随着设计越来越成为全社会的热词，对设计的本体指认就越来越模糊（这一悖论现象似乎也曾在"艺术""技术"随其边界扩展而出现过）。[4]

若依这种视角，设计的跨学科思想早在公元4世纪的建筑领域就已现端倪，譬如维特鲁威（Vitruvius）的《建筑十书》（*De Architectura*）一书就结合了哲学、音乐、天文学、数学、光学、

[1] "社会技术的无缝网络"概念阐述了现代技术与法律、经济等各种要素间存在密切的关联与转化关系，提示我们需用跨越主题与领域的方法去看待和研究相关问题。见 Kjetil Fallan, *Design History: Understanding Theory and Method*, London: Bloomsbury, 2010, p. 55。
[2] [澳]克雷格·布雷姆纳、[英]保罗·罗杰斯：《设计无学科》，收入[美]布鲁斯·布朗等主编：《设计问题（第1辑）》，辛向阳等译，北京：清华大学出版社，2016年，第6页。
[3] 参见[澳]克雷格·布雷姆纳、[英]保罗·罗杰斯：《设计无学科》，收入[美]布鲁斯·布朗等主编：《设计问题（第1辑）》，辛向阳等译，北京：清华大学出版社，2016年，第4—5页。
[4] [美]兰登·温纳：《自主性技术：作为政治思想主题的失控技术》，杨海燕译，北京：北京大学出版社，2014年，第6—7页。

历史和医学等领域的知识。[1]此种跨学科方法的正式倡导者大概是意大利文艺复兴时期建筑师阿尔贝蒂（Alberti），他将建筑设计拓展到了绘画、雕塑、文学等领域，体现了对维特鲁威时代传统的某种继承。在此后的历史中，建筑设计的边界一直不断被打破，与其他学科进行整合。这在现代建筑的发展中尤其明显。身兼设计师、艺术家、杂志主编等多重身份的奥地利人汉斯·霍莱因（Hans Hollein）在1964年发表了"一切皆建筑"的宣言，明确提出要将新的工业生产方式与艺术、建筑相结合，他也因此被视为19世纪末、20世纪初在维也纳开始出现的跨学科总体艺术（Gesamtkunstwerk）模式的继承人。[2]至20世纪六七十年代，一些西方知识分子呼喊："学科互涉（interdisciplinary）的时代到来了。"这在当时具有浪漫主义色彩，如今却已经成为普遍的时代特征。学科的跨越发展，使得各知识门类之间形成了一个边界交融的显著区域，进而导致原来学科的一些话语面临消解，一些话语则正在被重构。[3]

从社会历史总体来看，设计不是一个封闭系统，它受到诸如革命战争、经济荣衰、技术创新等因素的广泛影响。因此，经济学、社会学、人类学等其他学科的工具和方法大量介入设计研究。英国设计学者约翰·A.沃克（John A. Walker）和朱迪·阿特菲尔德（Judy Attfield）就以1973年"阿以战争"为例来分析汽车设

[1] 尹定邦、邵宏主编：《设计学概论》，北京：人民美术出版社，2013年，第4页。
[2] Liane Lefaivre, "Everything is Architecture: Multiple Hans Hollein and the Art of Crossing Over", in *Harvard Design Magazine*, Spring/Summer 2003, No. 18, pp. 2-3.
[3] [美]朱丽·汤普森·克莱恩：《跨越边界——知识 学科 学科互涉》，姜智芹译，南京：南京大学出版社，2005年，第1、19页。

计。这场发生在中东地区的民族宗教冲突直接引发了西方石油危机,造成汽油价格上涨,使得开车成本变高,因此人们就不得不想办法重新设计更省油的汽车。除了内部构件,汽车外部造型对设计师提出了减少空气阻力的要求——这似乎与之前一些"设计史"(或设计批评)所说的消费社会里的一切浮夸造型都是"有计划的废止制度"惹的祸的观点[1]存在出入。沃克和阿特菲尔德还举了一个例子:1987年,一位纽约的时装记者发现自20世纪60年代超短裙出现以来,虽然股票在证券交易所的价值大幅下跌,女性裙边却上升至从未达到的高度。暂且不从经济学角度去论证华尔街的崩溃会不会在一定程度上影响人们穿着,甚至影响整个时尚设计产业的观点,但至少此例是想说明,在大多数情况下设计物的形态会受到多方面因素的影响,甚至之前我们认为的那些天才设计师的巧思,很大程度上可能不过是不得不服从于这些外部力量的结果。[2]鉴于内部、外部如此复杂的关联,今天的设计师、设计学者们经常将"跨学科"这个词挂在嘴边就再自然不过了。我们甚至已经开始习惯说,今天设计的特点就在于其"流动和变化的实践形式",而这种实践具备跨越甚至"改变学科和概念界限"的能力。并且,在职业分工上"……正在出现新的杂合形式……他

[1] 综合一些秉持经典现代主义观点的设计史学家、马克思主义文化批评路线学者的观点来看,资本主义丰裕社会以降,大众对商品设计样式的过度消费现象源自通过生产—消费周期压缩手段达成的资本意志行为,而普遍化的符号象征交换意味着物质主义对人的异化。代表性观点可综合参考王受之:《世界现代设计史》,北京:中国青年出版社,2002年,第185—187页;[法]让·波德里亚:《象征交换与死亡》,车槿山译,南京:译林出版社,2006年,第42—45页。

[2] [英]约翰·沃克、[英]朱迪·阿特菲尔德:《设计史与设计的历史》,周丹丹、易菲译,南京:江苏美术出版社,2011年,第29—30页。

们是艺术家、工程师、设计师和思想家的组合"。[1]克雷格·布雷姆纳（Craig Bremner）和保罗·罗杰斯（Paul Rogers）在他们的《设计无学科》一文中进一步宣称，"设计的范畴还在继续变化"，现在的设计具有"多学科性"（multi-disciplinarity），因此需要以"交叉学科"（cross-disciplinarity）的方式来工作。新的学科环境导致设计研究进入了一个新维度，以至于我们现在需要考虑把"另类学科性"（alter-disciplinarity）或"无学科性"（undisciplinarity）融入未来的有效方法。[2]

当然也有人批评，不管这种设计的"无学科性"发展到了什么程度（甚至也许不过是普通的学科交叉现象而已），我们还是没有解决如何认知现象的本质的问题。因为在实际的研究中，将社会学、人类学、语言学、艺术史和经济学的理论与方法杂用，时常会遇到不同程度的"兼容性"问题。批评这种学科多元融汇的人就认为，"来自不同学科的观点很可能会相互矛盾"，"仅仅将不同的观点进行叠加往往会造成混乱"，"学术上的折中主义"将让设计研究变成一个"语无伦次的碎布袋"，等等。[3]其实无论如何争论，大家都认同当下设计的困境首先是身份认知的困境，其背后原因在于旧有知识体系及其公共语言在技术获得爆炸式发展的状况面前相对滞后，生物设计（Bio-design）、服务设计（service design）等这些身份难明的新型设计实践进一步促

[1] Daniel West, "A New Generation", *ICON*, 2007(43), pp. 56-64.
[2] [澳]克雷格·布雷姆纳、[英]保罗·罗杰斯：《设计无学科》，收入[美]布鲁斯·布朗等主编：《设计问题（第1辑）》，辛向阳等译，北京：清华大学出版社，2016年，第9页。
[3] [英]约翰·沃克、[英]朱迪·阿特菲尔德：《设计史与设计的历史》，周丹丹、易菲译，南京：江苏美术出版社，2011年，第29—30页。

使旧有体系破裂。今天的我们显然比以往任何时候更"需要一种认识论上的转变"[1]，这需要我们寻找新的观察角度和理解方法，以便对新现象、新样本进行追踪和解释，这也是设计学科在新时代能得以不断发展的要求。而批评性设计的出现正好与边界消散带来"设计身份危机"的大背景密切相关。对批评性设计的探讨，也许可以为我们理解这场危机乃至周边学科之类似状况提供新的视角。

每每在历史转型期，面临危机的设计总会主动寻求新的发展方向和价值意义。比如1851年的"水晶宫"事件，让一些社会精英对当时的工业产品感到厌恶，由此促进了现代主义设计大幕的开启，因为此种"厌恶"与"不满"的意识恰恰是促成设计发展与社会变革紧密联系的主观动力。[2]亚当·理查森（Adam Richardson）曾在其《设计师之死》（"The Death of the Designer", 1993）[3]一文中指出，在20世纪60年代意大利"激进设计"（radical design）运动时期设计领域出现危机，当时服务于中产阶级"优雅格调"的国际主义受到激烈批判。通过对波普文化的挪用和新技术的引入，意大利产生了一批先锋设计，表达了那个时代激进知识分子的观念主张。秉持前卫（avant-garde）精神，主要由艺术家、设计师结成的知识分子团体开始意识到，"有责任避免专业过于细分，并将自身

[1] Paul A. Rodgers, Craig Bremner, "Alterplinarity: The Undisciplined Doctorate and the Irresponsible Candidate", *Proceedings of the Doctoral Education in Design Conference*, Hong Kong Polytechnic University, 2011, pp. 27-34.
[2] [美]大卫·瑞兹曼：《现代设计史》，[澳]王栩宁等译，北京：中国人民大学出版社，2007年，第47—51页；[美]理查德·韦斯顿：《现代主义》，海鹰、杨晓宾译，北京：中国水利水电出版社、知识产权出版社，2004年，第23—25页。
[3] Adam Richardson, "The Death of the Designer", *Design Issues*, 1993, 9(2), pp.32-43。

所从事的工作视为更加宏大的文化背景中的重要创作活动"[1]。这种思想传统几经辗转延续至今，游走在学科体系边缘，蕴含前卫派特质的观念性设计探索，以近似当代艺术的面貌出现，并逐渐受到越来越多学界人士的关注。从更深一层来看，则是设计在现代社会中的职能角色发生了裂变，而这种裂变其实可视为"两种现代性"[2]的一类表征：一方面，主流形态的设计正越来越走向生产、生活的全域化运作，尤其表现在与科技无缝对接、携手创建新型社会上；另一方面，包括设计师在内的知识分子开始自觉承担起更多文化责任，与艺术结盟，将设计作为一种特殊媒介对社会公共议题展开批判。

二、关于批评性设计的界定

在以杜恩为代表的一派西方学者眼中，批评性设计具有如下特点：以设计为基本语境，以观念文本为描述形式，以"提问"为

[1] [澳]克雷格·布雷姆纳、[英]保罗·罗杰斯：《设计无学科》，收入[美]布鲁斯·布朗等主编：《设计问题（第1辑）》，辛向阳等译，北京：清华大学出版社，2016年，第2页。其实这种形式的探索我们甚至可以追溯至20世纪50年代英国波普运动的先驱"独立小组"（Independent Group），这个由艺术家、设计师共同组成的松散团体所关心的问题不仅仅局限于艺术，还扩展到社会的方方面面——"超越具象传统形式""行动画派""机器美学"，甚至包括"核子生物学""直升机设计""汽车外形设计""电脑控制学"等。见李黎阳：《波普艺术》，北京：人民美术出版社，2008年，第2—3页。
[2] "两种现代性"指的是资产阶级的现代性与审美现代性，属于辩证式的一体两面关系。详见[美]马泰·卡林内斯库：《现代性的五副面孔：现代主义、先锋派、颓废、媚俗艺术、后现代主义》，顾爱彬、李瑞华译，南京：译林出版社，2015年，第42—43页。

核心任务，以批评为基本功能。[1]它主要通过某种可直观体验的形式拟构，使读者产生某种想象性阅读（及意义的识别或激发），从而生成文本式作品，直至催生社会行动的转向。批评性设计可被视作关于特定观念生动结构的"思维实验"（thought experiments），它并非要生产一个具有完美的实际使用功能的工具，或者着力构建一套叙事完整、仪式感十足的符号话语，而是借助思维实验去创造一个虚构的开放性文本——从而超越那种简单的"概念容器"之理解局限，从而发现许多在日常生活里被遮蔽的问题。与常规意义上的设计相比，这种思维实验实际上"更接近于观念艺术"。[2]

面对这些特点，人们往往会认为，如同艺术史话语在很长时间内主宰了设计史叙事一般，批评性设计的发展也单方面受到了观念艺术的实践模式和理论话语的主导。[3]然而，批评性设计，尤其是"早期批评性设计"的历史表明，事实并非如此简单：批评性设计的发端的确受到了观念艺术的影响，[4]但两者都不过是观念主义在

[1] 安东尼·杜恩和菲奥娜·拉比在其专著《诸事皆思辨：设计、虚构与社会梦想》（*Speculative Everything: Design, Fiction, and Social Dreaming*）一书中，将其称为"思辨设计"（speculative design）。尽管有学者认为思辨设计与批评性设计存在些许不同，但正如前文所述，考虑到批评职能是这一类特殊观念主义实践行为的核心价值取向，本书通过拓展"批评性设计"这一术语的范畴将思辨设计纳入其中。

[2] Anthony Dunne, Fiona Raby, *Speculative Everything: Design, Fiction, and Social Dreaming*, Cambridge: The MIT Press, 2013, p. 80.

[3] 比如艺术批评家娜娜·拉斯特（Nana Last）就认为，观念前卫的美国建筑师彼得·埃森曼（Peter Eisenman）的许多设计创作就是在"效仿观念艺术的模式"。见［美］娜娜·拉斯特：《功能与场域——观念实践的界定》，收入［美］佐亚·科库尔、梁硕恩编著：《1985年以来的当代艺术理论》，王春辰等译，上海：上海人民美术出版社，2010年，第319页。

[4] 也有杜恩和拉比这样的学者认为，20世纪60—70年代观念艺术对设计领域的一些前卫性探索起到了很大影响。参见 Anthony Dunne and Fiona Raby, *Speculative Everything: Design, Fiction, and Social Dreaming*, Cambridge: The MIT Press, 2013, p. 6. 但通过相关历史材料梳理，我们会发现这其实是一个在观念主义和社会革命共同推动下而产生的艺术与设计互动互鉴的局面。

不同领域的"宿主",都是观念主义实践的表现形式;两种不同的路径形式在共同的社会实践目标下,于互动中并行发展。

黑格尔谈论"艺术终结"命题时说道,艺术"已失去真正的真实与生命,并转化为我们的理念(ideas),不再需要维持先前在现实中的必要性"。它"邀请我们进行知性思考",无论这种思考是以艺术的形式进行,还是以真实的哲学形式。[1]随后亚瑟·丹托(Arthur C. Danto)进一步指认,艺术的标准与"意义"(meaning)直接相关,而非由媒介属性规定。[2]正是由于观念开始作为作品内容本身,导致了基于媒介的自律法则的消解。[3]随着艺术从原先对视觉形式的强调走向了如今对观念阐释的注重,语言文字、摄影录像、机械装置、虚拟交互、社会性行为等作为观念外化的手段纷杂出现,客观上决定了艺术的媒介必然要向包括设计在内的其他领域扩展,这反向瓦解了艺术原有的认知界线。而在与艺术中观念主义兴起差不多的时间阶段,设计领域也开始对审美与实用、艺术与技术等命题进行全面反思。可以说,正是因为受到观念主义

[1][美]亚瑟·丹托:《在艺术终结以后:当代艺术与历史藩篱》,林雅琪、郑惠雯译,台北:麦田出版社,2010年,第212页。

[2] Arthur C. Danto, *The Abuse of Beauty: Aesthetics and the Concept of Art*, Chicago: Open Court, 2003, p. 25.

[3] 本书所涉及的"观念艺术"一词,均指向其广义上的概念范畴,即被认为是一种无关于形式与材料,只与观念与意义有关的艺术。因此它不能被任何具体的媒介形式所界定,而仅仅是追问艺术的本质。见 Tony Godfrey, *Conceptual Art*, New York: Phaidon Press Inc., 1998, p. 4, p. 6. 另外,艺术史家阿纳森(Hjorvardur Harvard Arnason)认为,从艺术追求观念表达的方式来看,观念主义的概念广泛适用于偶发艺术、录像艺术、大地艺术、人体艺术、波普艺术、光效艺术和光艺术等诸多派别,所有这些形式要素都在观念主义范畴内互相作用。因为观念艺术几乎涵盖了20世纪50年代至70年代在国际上有影响的主要艺术类型,甚至也可被视为对非架上艺术形式的笼统称谓。参见[美]H. H. 阿纳森:《西方现代艺术史》,邹德侬等译,天津:天津人民美术出版社,1994年,第698—699页。这意味着,任何一种媒介形式都可能是观念艺术得以实现的通路,设计媒介自然也不例外。

思潮和社会革新运动的共同影响，一些艺术家、设计师开始反思现代主义定义下各自领域的自律性问题。透过相关历史材料也可以看到，观念主义波及的范围要远比观念艺术宽泛，设计作为另外一个重要领域，与观念艺术同时相向发展。这里的同时相向是指，在社会总体形势与观念主义内部思潮的共同推动下，双方均以激进的姿态打破本体桎梏，在思想与实践上彼此借鉴、彼此影响——也正是在此交叉地带，"批评性设计"的实践活动兼具了非审美（反现代主义艺术）、非实用（反现代主义设计）的特点——艺术开始向设计领域渗透、强调对日常生活的介入；而设计则裂变出一种承载观念思辨、强调批评向度的虚构性文本形态，与观念艺术的形式高度相似。

在今天，文本的定义已经变得很宽泛，它不仅限于文字，还包括广告牌、摇滚乐、时装表演、绘画雕塑、日常设计物，甚至整个文化生态环境。罗兰·巴特（Roland Barthes）曾在界定"可读文本"（readerly text）和"可写文本"（writerly text）时指出：文本不应该再被视为一个固定自在的存在，受众也不再是一个被动的信息指令接收者。文本更多应被视为一个"建构的过程"，邀请我们去生产无数新的"实体"。[1] 批评性设计就是这样一种特殊文本，即以设计为媒介来进行提问和激辩，它既不提供纯粹的观赏功能，也不负责解决实际问题，而是旨在通过抛出特定议题来激发社会性思辨。[2] 而虚构（fiction）作为批评性设计重要的

[1] [英] 丹尼·卡瓦拉罗：《文化理论关键词》，张卫东、张生、赵顺宏译，南京：江苏人民出版社，2005年，第59—60页。
[2] Anthony Dunne and Fiona Raby, *Speculative Everything: Design, Fiction, and Social Dreaming*, Cambridge: The MIT Press, 2013, p. 35.

操作方法，是由英国学者安东尼·杜恩最早提出的。它并不同于那种完全依赖超人式直觉的臆想（delusion），而更倾向于做推测（speculate）来理解，即从"法律、道德、政治体制、社会信仰、价值观、恐惧和希望"等角度做出观念思辨，并将该过程转化为扎根于物质文化的感性具体，[1]以一种杜恩和菲奥娜·拉比称为"提喻"（synecdoche）的方式构建起一个个世界。[2]

批评性设计将抽象的内容（观念）以虚构的设计形式呈现出来，显然更有助于我们在日常生活语境下探索相关议题。[3]尽管批评性设计借用了一些艺术和设计领域既有的术语名词、方法手段，但又与观念艺术和以往的设计存在些许不同。这就是为什么在实操层面，批评性设计既强调观念本位，又依赖精准的具体化。因为只有通过小说写作一般的情境虚构，才可以帮助大众自主构建来自日常现实而又与日常现实有所不同的"另一个世界"，并便于大众快速把握现实世界背后的问题，激发他们对价值、信仰、道德、梦想、希望和恐惧的思辨。[4]通过对这种虚构的半开放文本的阅读，生动意涵在与受众的往返互动中得以构建。

关于"批评性设计"一词的使用，有两点需在此特别说明：一是本书之所以没有使用常见的"观念性设计"或"概念设计"

[1] 批评性设计虽将观念思辨视为本职，但强调从思考设计之物在日常生活中所扮演的角色出发，强调思维的物质化展现方式，强调观念与媒介不可分的辩证关系，这也是与观念艺术有所不同的地方。

[2] Anthony Dunne, Fiona Raby, *Speculative Everything: Design, Fiction, and Social Dreaming*, Cambridge: The MIT Press, 2013, p. 70.

[3] Anthony Dunne, Fiona Raby, *Speculative Everything: Design, Fiction, and Social Dreaming*, Cambridge: The MIT Press, 2013, p. 51.

[4] Anthony Dunne, Fiona Raby, *Speculative Everything: Design, Fiction, and Social Dreaming*, Cambridge: The MIT Press, 2013, pp. 34-35, 44.

（conceptual design），主要是为了更好地区别设计研究话语中那些基于实用目的、商业诉求而开展的实验性探索，强调其非实用的观念美学价值，强调从"思"到"思"的过程；二是以彭妮·斯帕克（Penny Sparke）为代表的学者习惯将20世纪60—80年代欧洲特别是意大利兴起的"激进设计"和"反设计"（anti-design）风潮也称为"批判性设计"。[1]严格来讲，斯帕克笔下的"批判性设计"的概念范畴与本书中界定的"批评性设计"既有重叠又有区别，前者虽然通过挑战当时国际主义风格大一统的模式也展现出了鲜明的批评意识，但其中一部分设计最后却有意无意地被收纳到大众商品的生产消费机制中，并获得了商业成功。[2]而商业模式恰恰是批评性设计要反对的。

三、批评性设计的价值维度

批评性设计与主流意义上的艺术和设计都有不同之处。其在职能定位上因追求观念"判断"而与强调工具性的实用性设计背道而驰，但因为来自日常生活领域的天然异质性，又导致其与强调审美自律的艺术原则相违背。[3]总而言之，批评性设计既像艺术

[1] [英]彭妮·斯帕克：《意大利的批判性设计（1965—1985）》，汪芸译，载《装饰》2016年第6期，第18—19页。原文将"critical design"翻译为"批判性设计"。
[2] 比如意大利前锋设计师加埃塔诺·佩谢（Gaetano Pesce）在1969年设计的"当纳"椅（Donna Chair），这种融汇了波普艺术风格的激进家具设计部分被大众消费机制吸纳，最终演变成为一种潮流样式，广受欢迎。参见［美］大卫·瑞兹曼：《现代设计史》，［澳］王栩宁等译，北京：中国人民大学出版社，2007年，第393页。
[3] 关于艺术观念化转向的论述，见［美］亚瑟·丹托：《在艺术终结之后：当代艺术与历史藩篱》，林雅琪、郑惠雯译，台北：麦田出版社，2010年，第64页。

又像设计，既不是艺术又不是设计，我们勉强冠以"设计"之名，似乎更多是出自评论家对创作者的身份判断，或是阐述者在视角语言上的惯性。这使得有些强调学科自律的研究者感到困惑。[1]事实上，对于什么是批评性设计，以及如何描述批评性设计的操作路径，即便为批评性设计鼓与呼的学者亦多停留在现象归纳总结、案例甄选介绍和感性语言描述的层面。从已有的研究成果看，对批评性设计缺乏一个足够清晰的历史脉络梳理和理论架构支撑。这首先与批评性设计在现代学科体系结构中处于边缘地带，无法被纳入现代学科体制框架有关，但也正是因为这种身份的模糊性和位置的边缘性，其被赋予特殊的价值维度——借助居间于艺术与设计的便利，同时挑战艺术与设计学科的自律原则。站在设计一侧看，它有"无用之用"，可借助"物质性道具"超越语言文字媒介来反思"何为设计"及"设计何为"的问题；站在艺术一侧看，它"越俎代庖"地行使着艺术前卫派的某些历史职责，即通过挑战维护血统正宗的体制话语，消解专业领域边界、激活社会争斗场域。这种特点可归纳为两个关键词："边界作业"（boundary work）[2]与前卫传统。这两者呈紧密互动关系，即边界作业体现前卫传统，前卫传统驱动边界作业。

与设计研究领域逐渐开始关注的情况不同，目前几乎无人会在艺术批评的语境中去谈论批评性设计的价值维度，这其实是一个特别要紧的问题，也是本书特别关注的地方。

[1] 易祖强：《试论批评性设计》，载《美术观察》2018年第5期，第123页。
[2] "边界作业"一词的概念界定，见[美]朱丽·汤普森·克莱恩：《跨越边界——知识 学科 学科互涉》，姜智芹译，南京：南京大学出版社，2005年，第1—2页。

在今天的艺术实践领域,"前卫"一词似乎越来越少被提及,这主要受到两方面因素的影响:一是其已被视作样式翻新的工具,与时髦新奇的流行物相联系,成为消费主义、庸俗文化的代言者;另一方面则是其与资本主义社会历史中某些激进的政治文化浪潮紧密捆绑,显得与时代语境不符。[1]但这并不意味着前卫文化的遗产已经丧失功能而被封存于史料中;相反,正是因为这种在历史定义中充满矛盾的不确定性,我们可以将其本质视为一种"否定性文化",在具体实践中表现为灵活的"否定性策略"。[2]随着商业机制对艺术世界的渗透,艺术领域内部进行精神独创的条件与环境日渐萎缩,如何重新认识前卫传统及其内核便显得日益重要。从某种角度看,伴随着自律行为与商业活动之间谋和机制的发展变化,艺术领域内部有可能进行精神创造的条件不断萎缩[3],对与前卫相关的方法论进行探讨与其认识论的创新一样迫切。

对前卫的理解不应拘泥于某种固定的艺术形制或经典概念,以前卫精神为内核的艺术实践理应随社会发展变化不断演进。[4]当下一个可能的操作路径便源自前卫文化传统,即超越现代以来固化的知识门类和"艺术体制"[5]的限定,以"非艺术"之名进行边

[1] Paul Wood, "Modernism and the Idea of the Avant-Garde", in Paul Smith and Carolyn Wilde ed., *A Companion to Art Theory*, Oxford: Blackwell Publishing, 2002, pp. 215-217.
[2] [德]彼得·比格尔:《先锋派理论》,高建平译,北京:商务印书馆,2002年,第11页。
[3] [法]安德鲁·布列东、[俄]托洛茨基:《创造自由的革命艺术宣言》,陈群等译,载《世界美术》1991年第4期,第17页。原文载《党派评论》(纽约),第4卷,第10期(1938年秋季号),第49—53页。
[4] [德]约亨·舒尔特-扎塞:《现代主义理论还是先锋派理论》,收入[德]彼得·比格尔:《先锋派理论》,高建平译,北京:商务印书馆,2002年,第39—40页。
[5] "艺术体制"在比格尔看来,既指生产性和分配性机制,也指流行于一个特定时期,决定作品接受的关于艺术的思想。后半部分涉及意识形态标准,简单说,主要就是关于"由谁定义何为艺术"的问题。[德]彼得·比格尔:《先锋派理论》,高建平译,北京:商务印书馆,2002年,第88页。

界作业——借助新的媒介通路，带领人们进入艺术思辨层面，对各类公共性问题做持续探讨和介入。正如众多新兴艺术形式借助社会学、人类学、生物学、计算机学等不同领域知识工具进行实践一样，"学科互涉"使得异质因素渗入原有学科的核心地带，从而使得一些领域获得重新定义自身的可能。而边界地带也因为"中心化—去中心化"之间的张力，一跃成为当代"知识生产"的实际中心。对艺术与设计学科的建构不应仅来自对已有本体认知的不断强化与维护，还应该重视跨界所带来的互动与重组。[1]批评性设计正属于这样一种操作。

四、批评性设计的研究现状

作为特殊的观念主义实践类型，"批评性设计"之名正式进入西方学术视野大致始于20世纪90年代。[2]对其研究虽一直未曾间断，但由于领域界线的模糊性，对批评性设计的论述始终游离于学科体制话语之外，尤其在涉及本体属性及其价值意义时，研究者们往往小心翼翼，甚至语焉不详。目前，相关的代表性研究专著有：安东尼·杜恩和菲奥娜·拉比合著的《诸事皆思辨：设计、虚构与社会梦想》（*Speculative Everything: Design, Fiction,*

[1] 参见［美］朱丽·汤普森·克莱恩：《跨越边界——知识 学科 学科互涉》，姜智芹译，南京：南京大学出版社，2005年，第1—2页。
[2] Matt Malpass, *Critical Design in Context: History, Theory, and Practice*, New York: Bloomsbury Academic, 2017, p. 48.

and Social Dreaming，2013）及《黑色设计：电子产品的秘密生活》(Design Noir: The Secret Life of Electronic Objects，2001)，安东尼·杜恩的《赫兹神话：电子产品、审美体验和批评性设计》(Hertzian Tales: Electronic Products, Aesthetic Experience, and Critical Design，2005)，卡尔·迪索沃的《对抗性设计》(Adversarial Design，2012)，它们颇具学术参考价值。另外，在一些艺术机构比如英国维多利亚和阿尔伯特博物馆（V&A）、纽约现代艺术博物馆（MoMA）等的官方网站上有相关项目的推介。[1] 还有一些学者在学术会议、讲座、杂志期刊上所做的报告、评论、访谈也触及相关问题。但这些内容大多散见于网络，未做结集出版。

　　总的来说，相对于逐渐升温的个人探索和实验课程，专门针对批评性设计的理论研究尚显滞后。所谓"出现时间较短，仍属新鲜事物"只是表面原因，关键还是在于，对现代学科建制而言，批评性设计的模糊身份导致其边缘位置，无法为艺术学或设计学既有知识框架很好地接纳。这种"艺术不艺术、设计不设计"的实践形态，目前较难找到一套现有的、合体的语言去论述与界定。在缺乏足够专属性研究工具的情况下，笔者尝试基于对特定历史材料的点状考察，借用不同学科的理论成果对批评性设计的一些特定内容进行探讨。

[1] 见纽约现代艺术博物馆官网相关网址：https://www.moma.org/explore/inside_out/category/design-2/，2017-09-02。

第一章 从设计史叙事的嬗变看设计职能的裂变

批评性设计的出现绝非历史的偶然或"好事者"一时的兴致，它标志着设计领域在新时代发生的某种局部变化。要论述这一问题所涉及的历史知识非常庞杂，一个快捷有效的方式便是对现代历史叙事的方式展开考察。

英国学者约翰·沃克和朱迪·阿特菲尔德认为"设计史"（design history）与"设计的历史"（history of design）的概念不能简单等同。"设计史"实际上是一个新兴的人文学科，它将设计作为一种社会历史现象进行分析阐述，是一门广泛借用历史学、社会学、人类学、文化理论、艺术研究等领域的理论工具开展研究的科学。[1]而"设计的历史"则是对不同时期、不同民族、不同领域具体设计现象的归纳和总结。后者成为前者研究的对象。[2]因此，设计史的叙事不只是历史材料的罗列，更是对历史中设计问题或议题的讨论和分析，而叙事者的观点、立场也浸透其中，即便面对同一个对象，两位历史学家也可能会给出完全不同的解释。[3]由此可以说明，理论本身就是设计史研究中一个非常重要的内容，研究者广泛借用其他学科的思想和方法，通过分类、比较、解释和批评等，发展设计史的概念、方法、边界和任务。也就是说，从设计史的研究内容（特别是涉及设计批评的内容）里我们可以反观到设计批评者在诸多方面的观点取向，乃至其背后所凸显的历史思潮。

[1]［英］约翰·沃克、朱迪·阿特菲尔德：《设计史与设计的历史》，周丹丹、易菲译，南京：江苏美术出版社，2011年，第1、22页。
[2]［英］丹尼尔·米勒：《物质文化与大众消费》，费文明、朱晓宁译，南京：江苏美术出版社，2010年，总序第2—3页。
[3]［英］约翰·沃克、朱迪·阿特菲尔德：《设计史与设计的历史》，周丹丹、易菲译，南京：江苏美术出版社，2011年，第2—3页。

托马斯·库恩（Thomas Kuhn）在其科学史专著《科学革命的结构》（*The Structure of Scientific Revolutions*, 1962）中指出，整个科学史的研究都受制于范式（paradigm，"即每一门科学学科中不自觉认同的思维模式"），它使得研究者被限定在特定范畴内来工作。只有出现一系列新的发现使现有范式失效，进而出现范式转化（paradigm shift）的时候，才会引发新的实验来检验新的假设并提出更多新的问题，研究领域也才会出现根本性变化。库恩的范式转换论很快被社会科学采纳，并迅速成为主流。[1]该观点最大的启示在于，历史叙事方式的变化本身蕴藏着一连串信息代码，看待历史现象的各类观点缠绕着历史材料，这使得一部设计史成为一种关于本体的边界变迁史。它好比一个镜像，为我们探寻设计领域新兴现象的来路背景提供了一种可操作的视角。

一、沿着美的历程：设计的艺术史

自设计作为一种特殊的创造形式被关注和研究以来，就一直不断地吸收和借鉴周边的知识与话语。正是得益于与相关领域的频繁互动，设计史研究进入了"文化、语言、历史转向之后的更广泛的母体领域"，进而导致设计学科与其他各相关学科之间边界的模糊。[2]在设计史叙事的产生、发展和演变过程中，基于风格进

[1] [美]罗伊·T. 马修斯等：《人文通识课 IV：从法国大革命到全球化时代》，卢明华等译，北京：世界图书出版公司，2014年，第267—268页。
[2] Kjetil Fallan, *Design History: Understanding Theory and Method*, London: Bloomsbury, 2010, p. 63.

步论的艺术史写作方法与其互动最早，对其影响最大。

从词源来看，设计在历史上曾有许多不同称谓，比如"艺术制造""工业艺术""应用艺术""商业艺术""装饰"或"装饰艺术"等[1]（即便现在，我国很多院校的相关专业仍然保留了"设计艺术"这类叫法），它们实际都指向同一源头，即艺术。

文艺复兴时期，艺术理论家瓦萨里（Giorgio Vasari）认为"迪赛诺"（disegno）是所有视觉艺术的基础，"迪赛诺"后来通常被称为设计的艺术（也就是俗称的"大美术"）。文艺复兴时的"迪赛诺"是指着手进行绘画、雕塑、建筑等活动前的创意和概念规划阶段，设计还远未从艺术中被专门划分出来，所有的艺术家、建筑师、工匠艺人实际都要做一些设计工作，这是他们创作劳动的一个不可分割的部分。[2]（当然，反过来也可以理解为，那时从事设计的也都是艺匠，后世那种"自律的艺术"[3]尚未出现。）这种理解影响至今，我们从许多历史叙事的方式中就能看出来。

对于艺术史，贡布里希（E. H. Gombrich）的观点颇具代表性。他旗帜鲜明地提出："实际上没有艺术这种东西，只有艺术家而已。"[4]艺术史是对艺术家们（尤其是天才的艺术家们）不断创造性地解决由社会和艺术传统自身所提出的问题的叙事。只要从

[1] [英]约翰·沃克、[英]朱迪·阿特菲尔德：《设计史与设计的历史》，周丹丹、易菲译，南京：江苏美术出版社，2011年，第20页。
[2] 从传统观点来看，广义上的"艺术"涵盖了现代意义上的绘画、雕塑、建筑以及工艺美术等领域，在现代职业分工前，其界线并不清晰。参见尹定邦、邵宏主编：《设计学概论》，北京：人民美术出版社，2013年，第3—4页。
[3] 这里"自律的艺术"是指伴随着18世纪资产阶级社会兴起，"作为一个哲学学科的系统的美学和一个新的自律的艺术概念"。见[德]彼得·比格尔：《先锋派理论》，高建平译，北京：商务印书馆，2002年，第111页。
[4] [英]贡布里希：《艺术的故事》，范景中译，南宁：广西美术出版社，2008年，第15页。

这个角度考察艺术史，则创造历史的主体必然表现为精英艺术家群体，是他们的天才构成了形式风格的历史演进逻辑。[1]艺术史中的这种精英主义取向在设计史中也随处可见。英国艺术史学家尼古拉斯·佩夫斯纳（Nicoklaus Pevsner）那本影响深远，堪称现代设计史写作典范的《现代设计的先驱者——从威廉·莫里斯到格罗皮乌斯》（*Pioneers of Modern Design: from William Morris to Walter Gropius*，1936，图1.1）就属此列，众多现代设计史版本也遵循此思路。从约翰·罗斯金（John Ruskin）、威廉·莫里斯（William Morris）一路列举到沃尔特·格罗皮乌斯（Walter Gropius）、密斯·凡·德罗（Ludwig Mies Van der Rohe），接着往下到雷蒙德·罗维（Raymond Loewy）、哈雷·厄尔（Harley Earl）等，一部现代设计史仿佛由灿烂的设计师群星织成的玉带银河。这种叙事一般以著名设计师、艺术家为支点，串联出他们的美学思想、创作活动、重要作品及历史贡献，再对应出诸如工艺美术（The Arts & Crafts）、新艺术（Art Nouveau）、包豪斯（Bauhaus）等经典现代主义设计运动或风格。[2]在此，我们可以看到，设计史与艺术史在方法上暗暗相合，都遵循一套形式历史进化逻辑。我们必须要承认，"佩氏的开创之举在今天看来仍然是设计史论研究的经典"，堪当主流范式，其强调设计的艺术性以及天才设计师对设计变革

[1] Kjetil Fallan, *Design History: Understanding Theory and Method*, London: Bloomsbury, 2010, p.62.
[2] [英]尼古拉斯·佩夫斯纳：《现代设计的先驱者——从威廉·莫里斯到格罗皮乌斯》，王申祐、王晓京译，北京：中国建筑工业出版社，2004年，第1—18页。

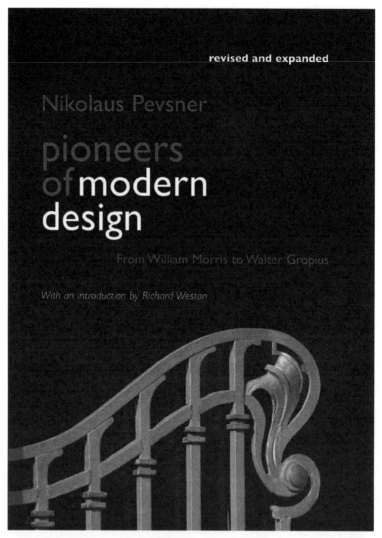

图 1.1　英国学者尼古拉斯·佩夫斯纳的重要著作《现代设计的先驱者——从威廉·莫里斯到格罗皮乌斯》，英文版封面（出版社：Palazzo Editions Ltd.，2011 年）

起关键作用的观点也使得"后继者很难不受其影响"。[1]弗兰·汉娜（Fran Hannah）和蒂姆·普特南（Tim Putnam）在1980年《布洛克》（*Block*）杂志发表的一篇论文中就感叹艺术史传统在设计史中的强大存在，他们甚至将这种目前仍是主流叙事的历史撰写称为"设计的艺术史"（art history of design）：

> 目前，设计议题中携带的那些艺术概念仍旧是讨论的实质性内容。设计自身的话语、语境仍然没有被真正地确立下来，因为我们仍然屈服于某些固定的分类范畴，……这些范畴即便作为艺术史批评话语的主题时，仍然被当作研究的起点，包括"设计师""学院""人造物""媒介""风格"等。设计史还远未脱离艺术史的悖论。"大多数设计史学家都是从一种艺术史的或者设计媒介的背景角度来处理主题。设计史仍然呈现为一种设计的艺术史"。[2]

如果对历史叙事方式的分析可以成为提供观察所处身位进而得出个人判断的倚仗，那么我们则完全可以将设计史早期的经典版本，即佩夫斯纳在1936年首版的《现代设计的先驱者——从威廉·莫里斯到格罗皮乌斯》与美国设计史学家大卫·瑞兹曼（David Raizman）于2003年出版的《现代设计史》（*History of Modern*

[1] 袁守云：《"英雄史观"在现代设计中的书写与实践》，载《文艺争鸣》2017年第3期，第190—193页。
[2] Fran Hannah and Tim Putnam, "Taking Stock in Design History", *Block* 3, 1980, p. 26.

Design）[1]放在一起做个简要对比：后者试图拓展设计史的研究版图，将交通设计和若干日常生活中的"平凡谦卑之物"（odd humble product）纳入叙事之中。但其在方法上，仍然是基于艺术史的研究模板，即精英主义的风格线性史。由此可见，旧时艺术史研究方法对设计史写作有持续且深刻的影响。但从瑞兹曼的著作中我们也可以看出，在消费主义唱主角的今天，设计史研究者们已经注意到，建立在审美形式基础上的历史演进逻辑存在局限与问题。比如风格本身作为一种"象征消费"对象所带来的消极面[2]——形式趣味和"名家签名"一起成为"贵族俱乐部的神话"。[3]这导致建立在纯粹的审美形式基础之上的历史动力学如同今天艺术领域那般渐渐乏力，诸多研究者不得不重新思考旧有叙事方式存在的问题。约翰·赫斯科特（John Heskett）就鲜明地提出"设计史应该走出艺术史的阴影"[4]，而在艺术史的阴影之外看待设计，很重要的一点就是应该坚持认为"审美属性只是一种变化的意义，而不是设计之物的本质特征"[5]。挪威学者希尔提·法兰（Kjetil Fallan）更是宣称"审美价值判断已经不再是设计史写作的

［1］［美］大卫·瑞兹曼：《现代设计史》，［澳］王栩宁等译，北京：中国人民大学出版社，2007年。

［2］"象征消费"是商品社会高级阶段的特征，它深刻地改变了当今生产生活的形态。在该概念提出者波德里亚看来，符号系统直接进入消费场域往往具有更大的欺骗性和伤害性。具体参见［法］让·波德里亚：《象征交换与死亡》，车槿山译，南京：译林出版社，2006年，第69页，第125—128页。

［3］［美］维克多·帕帕奈克：《为真实的世界设计》，周博译，北京：中信出版社，2013年，第43页。

［4］John Heskett, "Some Lessons of Design History", in Astrid Skjerven ed., *Designkompetanse: utvkling, forskning og undervisning*, Oslo National Academy of the Arts, 2005, p.12.

［5］Kjetil Fallan, *Design History: Understanding Theory and Method*, London: Bloomsbury, 2010, p.15.

基本标准"[1]，设计史应该回归到日常造物本身（图1.2）。尽管今天技术史的内容早已进入设计史领域，新的设计史依然还是"没有找到对应自身历史的定位"[2]。至少从象征意义的角度看，这些观点无不表征着一门新学科的本体意识在发展进程中正逐渐确立。自20世纪70年代设计学科正式自觉[3]以来，许多设计史的研究者们就已经开始着力清除设计史研究领域的艺术史遗产。相关的反思及主张主要体现在以下三个方面：

> 第一，反对以审美品质的价值判断作为设计史的首要标准，强调要更加关注世俗日常中的那些匿名性设计，比如工程设计的历史研究。
>
> 第二，反对设计史中的"英雄史观"，反对将设计产品等同于个人的艺术作品，反对有意无意地排除"使用"和"消费"这类重要概念。
>
> 第三，由于长期以来设计史的研究对象被限定为孤立的"人造物"本身，在客观上忽略了"物"在功能回应之外的种种关系。针对这一局限，设计史转向设计的社会学与文化研究。[4]

[1] Kjetil Fallan, *Design History: Understanding Theory and Method*, London: Bloomsbury, 2010, p.19.
[2] Fran Hannah and Tim Putnam, "Taking Stock in Design History", *Block* 3, 1980, p.26.
[3] 这里选择的学科自觉的标志，是20世纪70年代英国"设计史学会"（Design History Society）的成立。
[4] Kjetil Fallan, *Design History: Understanding Theory and Method*, London: Bloomsbury, 2010, pp. 9-11.

图1.2 挪威学者希尔提·法兰的重要著作《设计史：理解理论和方法》，英文版封面（出版社：Bloomsbury，2010年）

由上可以看出，设计史研究逐渐向两个相互联系的方面转变：一是将英雄主义艺术风格史转向以匿名日常之物为中心的社会文化史；一个是以个体艺术创造定位转向工业技术生产的定位。赫伯特·西蒙（Herbert Simon）与理查德·布坎南（Richard Buchanan）之间的学术争议从侧面印证了这种转变。在《人造物之科学》(*The Sciences of the Artificial*, 1986）一书中，赫伯特·西蒙认为："凡是在想方设法改变现状以达成既定愿景的人都是在搞设计。"理查德·布坎南则把设计定义为"为了实现任何个人或集体的目的，在构思、计划以及制造等方面为人类服务的认知力量所在"[1]。西蒙和布坎南分别代表了当代对设计认知的两种立场：一种主张设计是（或应该被视为）科学。在西蒙看来，将设计和设计研究看作一种科学，这非常重要。此种观点与当年乌尔姆设计学院（Hochschule für Gestaltung Ulm）的观点类似，[2] 即要求设计师对其决策过程、设计活动、成果及影响展开实证研究，以期设计发挥更为"精确和有效"的功效。与此相反，布坎南则仍旧坚持设计首先是一种实用艺术，但与传统意义上艺术对形式主义的注重不同，他认为对设计的理解及实践需扎根在更广阔的人文学科语境中，而非科学；设计应被视为某种"修辞的当代形式"，那些实体的或数字模拟的、有形的或无形的设计物都是我们"应该

[1] Carl Disalvo, *Adversarial Design*, Cambridge: The MIT Press, 2012, pp. 14-15.
[2] 乌尔姆设计学院的第二任院长马尔多纳多（Tomas Maldonado）明确强调将设计纳入科学技术的范畴，该学校的教学体系对二战后现代主义的发展产生了巨大的影响，比如在给学生开设"20世纪文化史"的同时也开设数学课。学校认为，数学同样可以拓展出艺术与审美，从哲学和数学拓展到信息学、传达学、语义学和编程。这一时期的教学革新推动了科学与设计、理论与实践的平衡发展。公共交通、电气和生态主题等新领域对其课程体系产生了重要的影响。参见季鹏：《德国乌尔姆设计学院的基础课程研究》，南京艺术学院博士论文，2016年，第32页。

如何去生活的生动证据"。与将设计师定义成"另类工程师"的思路不同,"在我们时代崭新的生产力科学里",设计学科应被表述为"在塑造产品和环境工作中被运用到的修辞原则和技术手段",我们的研究和实践方向都应该立足于"设计过程和设计物本身所展现的生活本质,及我们对其进行分析的方式与过程"。[1]

无论西蒙和布坎南着力方向如何,两种观点都大大拓展了设计的范畴。他们都主张将之前的主观赋形论或历史风格说予以搁置,进而强调以某种领域跨界行动作为研究范式转变的先导特征——这将直接关系到设计能否冲破艺术话语的藩篱获得本体性的叙事方式。

二、寻找本体叙事:设计的技术史

长期以来,在艺术史或设计史研究中,关于技术如何影响形式审美的创造性活动的讨论一直不大受关注。直到大机器时代到来很长时间之后,人造物背后的工业技术因素才逐渐被越来越多的设计史学家提起。在技术主义者看来,风格审美变迁史就是一部机器对人的驯化史,机器的出现和发展对设计面貌的决定性影响是显而易见的。如今,现代设计史(history of modern design)时常与工业设计史(history of industrial design)等同,大约来自这样一种认知逻辑,即生活世界里绝大多数的设计品都已经是工业产物,设计师这一职业的出现也是拜大机器时代产业分工所

[1] Carl Disalvo, *Adversarial Design*, Cambridge: The MIT Press, 2012, p. 15.

赐，因此对设计的界定或多或少倚仗来自生产制造方面的概念术语。甚至许多新版本的设计史开始尝试将前工业时代和后工业时代有关设计、生产、制造的内容都尽可能地纳入到同一个普遍、统一的理论框架里，因为在这些学者看来，似乎只有依赖制造出一个"元叙事"才能讲清楚设计与艺术的本质区别在哪里。[1] 所以，尽管之前诸多经典版本的"现代设计史"均说明了诸如构成主义（Constructivism）这样前卫激进的现代主义艺术流派如何在从建筑到平面等设计领域产生巨大影响，但一些史学家却开始有意无意地在材料组织或语言表述上将其切断，执着地将目光投向技术领域寻找全新的替代方案。比如意大利学者吉洛·多弗斯（Gillo Dorfles）就曾公开怀疑艺术对工业人造物的研究究竟有多少借鉴价值。[2] 尤其是二战结束之后，随着在战争时期和冷战时期取得的巨大科技进步被广泛地转化为商用，并不可逆转地改变了全世界的日常生活和行为方式，这种历史观念便广泛地影响到文学、戏剧、艺术和设计的研究和创作领域。[3]

如果我们接受乌尔姆设计学院第二任校长托马斯·马尔多纳多在 1960 年关于"工业设计不是艺术"（industrial design is not art）的论断[4]，那么设计史的叙事方式肯定就不再是之前我们熟悉的

[1] Tomas Maldonado, "New Developments in Industry and the Training of Designers", *Architects' Yearbook* 9, 1960, p. 176.
[2] Kjetil Fallan, *Design History: Understanding Theory and Method*, London: Bloomsbury, 2010, p. 17.
[3] [美]罗伊·T. 马修斯等：《人文通识课Ⅳ：从法国大革命到全球化时代》，卢明华等译，北京：世界图书出版公司，2014 年，第 217 页。
[4] Tomas Maldonado, "New Developments in Industry and the Training of Designers", *Architects' Yearbook* 9, 1960, p. 176.

"设计的艺术史"了。至少在主题内容、作品案例的收纳上会有更多批量化的、世俗日常的匿名工业产品，而不再是那些珍藏在博物馆里、按照地域或者风格史来分类展示的杰出"设计艺术品"。[1] 约翰·赫斯科特所撰写的《工业设计》一书第一次远离了精品馆藏式的艺术史视角，抛弃了被他视为"设计的艺术史的形式主义方法论"或者精英主义图像学的叙事模式，而把注意力聚焦到人造物的生产和使用本身。[2] 挪威学者希尔提·法兰称赞这本书"尝试以工业设计自身的语言而不是以艺术史的模式来写工业设计史"，赫斯科特写的是工业设计史（或设计的工业史），而不再是工业品的艺术史。[3] 于是沿着这种思路，我们可以认为，18世纪中叶以后，迅速取代手工作坊式生产方式的大机器工业带来了新的职业大分工，进而诞生了现代意义上的职业设计师，而非相反。显然，这对设计史的写作来说无疑影响深远。

在此之前，明星设计师及其"天才的"艺术创造力一直扮演着重要角色，但在第二次世界大战后，消费市场的繁荣与生产技术的齐头并进推动了技术与设计的合作，沉默的消费者在新的历史剧本中逐渐浮出水面，扮演了一个"反英雄"（anti-hero）的角色。二战后，在全球资本市场举足轻重的美国大型制造企业不断开发出新材料，产品成本得以不断降低。其在扩大市场的同时，也满足了战后高涨的大众消费需求，这反过来推动了设计不断创

[1] Kjetil Fallan, *Design History: Understanding Theory and Method*, London: Bloomsbury, 2010, p. 17.
[2] John Heskett, *Industrial Design*, London: Thames & Hudson, 1980, pp. 7-9.
[3] Kjetil Fallan, *Design History: Understanding Theory and Method*, London: Bloomsbury, 2010, p. 17.

新发展。于是,以技术生产视角书写历史成为某种必然,而这在以前恰恰是被设计史学家们所忽略的。[1]

新的历史视角往往催生新的叙事方式,彭妮·斯帕克对二战后西方社会设计领域情况的描述就是一个典型:美国化工巨头杜邦公司(DuPont)开发了一系列新的合成织物(如腈纶和涤纶),引来了通用汽车(GM)、特百惠(Tupperware)这样的大型制造商竞相学习效仿,于是原先单一的"福特制"模式迅速被灵活多样的类型产品供应策略所取代。仅在1957年,美国一家家具厂商就一口气推出了20种不同制式的单人沙发,18种不同风格的双人沙发和39种软垫椅,从传统风格到现代风格应有尽有。[2] 斯帕克谈及二战后意大利设计时,同样与主流设计史中对叛逆天才的灵感和惊艳的潮流样式进行重点关注的方式拉开了距离:由于材料科学在研发创新上的巨大突破,聚乙烯、聚氯乙烯和聚苯乙烯等新材料不断出现,在带来工程应用可能性的同时也创造了设计发展的新空间。20世纪50年代晚期到60年代早期,当时最前卫的一批意大利建筑师和设计师,如维科·玛吉斯特雷蒂(Vico Magistretti)、

[1] 像玛格达莱娜·德罗斯特(Magdalena Droste)、王受之、大卫·瑞兹曼这样的知名学者在论及现代主义设计阶段时,例如谈到彼得·贝伦斯(Peter Behrens)及其作品时,虽然都会提及设计与工业化材料和制造技术结合的历史意义,但人(思想)和作品(风格)因素仍是写作重点,对于工业技术对之后现代设计最终与艺术完全决裂所起到的基础性作用凸显得不够。也许这或多或少与受到风格史、英雄史等主流叙事方法的影响有关。见 Bauhaus Archiv, Magdalena Droste, *Bauhaus 1919-1933*, translated by Karen Williams, Cologne, Koln: Taschen, 2015, pp. 14-15;王受之:《世界现代设计史》,北京:中国青年出版社,2002年,第112页;[美]大卫·瑞兹曼:《现代设计史》,[澳]王栩宁等译,北京:中国人民大学出版社,2007年,第142—143页。

[2] [英]彭妮·斯帕克:《设计与文化导论》,钱凤根、于晓红译,南京:译林出版社,2012年,第158—160页。

马尔科·扎努索（Marco Zanuso）等，开始尝试设计新材质的椅子（图1.3、图1.4），一系列色彩艳丽、灵活可变、以ABS树脂为主要材料的设计产品以前所未有的面貌横空出世。[1]尽管也许笔者在这里对斯帕克历史观点的表述难免狭隘，但不同于风格史的叙事方法，确实会将读者带入这样一种历史理解维度，即在观念与形式背后，科学技术、工业生产等客观因素才是设计发展的第一推手。这也标志着设计史研究正在"全面地向技术史开放，并深入到了技术史的核心"[2]。

对于设计与科技的关系，历史上很早就有人在现代设计教学模式的探索过程中展开讨论。虽然相关资料信息多散布在各主流设计史专著之中，但只要略加注意就可以发现，这条脉络以暗线的形式一直存在。

诞生于两次世界大战之间的包豪斯学院（Staatliches Bauhaus）对整个现代主义设计的影响无疑是巨大的。第一任校长沃尔特·格罗皮乌斯在1920年前后就开始致力于将艺术与技术结合，以促成"一个全新的整体"（a new unity）。[3]当时他甚至已经敏锐地预见到了两者间的主次关系，即"技术不一定需要艺术，但艺术肯定需要技术"。[4]这为现代主义设计观念的成熟和普及奠定了坚实基础。作为包豪斯遗产的重要继承者，二战后的乌尔姆设计学院对

[1] [英]彭妮·斯帕克：《设计与文化导论》，钱凤根、于晓红译，南京：译林出版社，2012年，第163页。
[2] Barry M. Katz, "Technology and Design: A New Agenda", *Technology and Culture*, 38/2, p. 453.
[3] Bauhaus Archiv, Magdalena Droste, *Bauhaus 1919-1933*, translated by Karen Williams, Cologne, Koln: Taschen, 2015, p. 58.
[4] [德]伯恩哈德·E.布尔德克：《产品设计——历史、理论与务实》，胡飞译，北京：中国建筑工业出版社，2007年，第33页。

图 1.3 玛吉斯特雷蒂设计的"深棕色'塞勒涅'椅"（Dark Brown 'Selene' Chairs）

此有更深入的探索。1955年，首任校长马克斯·比尔（Max Bill）在德国库堡（Kuhberg）新校舍启用仪式上的开幕致辞，已经奏响了科技时代设计变革的强音："学校所有的活动都以建立一种新的文化为导向，以创立一种与我们所生活的技术时代共存的生活方式为目标……对我们来说，当前的文化已经深刻动摇，以至于需要再次开始建立，也就是说，在金字塔的顶端，我们不得不检查基础，从底部开始。"[1]在科技浪潮及其时代文化的推动下，嗅觉敏锐的设计教育家们已经意识到设计的出路就在于将方法论建立在一个科学的基础之上。到了60年代初，作为比尔的继任者，阿根廷人托马斯·马尔多纳多更加旗帜鲜明地强调设计要以技术为基础，在设计教学体系中增加了人机工程、数理几何、经济学、物理学等理工科课程基础，组合分析（针对模数系统及尺度调和问题）、群组理论（格栅式结构的对称理论方式）、曲线理论（针对承接和转化的数字处理）、多面体几何学（针对块体的结构）、拓扑学（针对次序、延续性和相邻的问题）等内容随之不断融入。学院教师奥托·埃舍尔（Otl Aicher）对新的设计模式给出了定义，认为它是"一种技术与科学相结合的设计模式。设计师不再是高高在上的艺术家，而是参与工业生产决策过程的平等的伙伴"[2]。而旧时掌握话语权的艺术在此时仿佛已经成为将设计引向科技方向的障碍，于是强调以感性直觉为基础的教学模式逐渐被精确的

[1]［德］伯恩哈德·E.布尔德克：《产品设计——历史、理论与务实》，胡飞译，北京：中国建筑工业出版社，2007年，第43页。
[2] 季鹏：《乌尔姆设计学院的基础课程研究》，南京：南京艺术学院博士论文，2016年，第33页。原文出自德文文献 Hatje Cantz, "ulmer modelle, modelle nachulm", *Hochschule für gestaltung 1953-1968*, Ulmer Museum / HfG-Archiv, 2003, s.36。

图 1.4 扎努索设计的系列椅子（右上为马丁格拉［Martingala］椅；左中为西尼尔［Senior］椅；最下为复古扶手椅）

数理几何式教学法所取代，新的技术手段及其观念方法在设计中开始扮演主导性角色。正是强调以实证为准则的科学基础，系统化的设计操作体系以及高度理性的设计方法论，使得"乌尔姆模式"初步成型[1]，甚至成为当时设计新思维、新方法的代名词。[2] 面对当时社会上的种种质疑，乌尔姆的设计师们毫不含糊地反击道，如果还有艺术家的话，那"我们这个时代的真正的艺术家就是工业设计师"[3]。对于这种观念，学者迈克尔·埃尔霍夫（Michael Erlfoff）的评点更具煽动性："设计既不属于艺术，也不想成为艺术。"[4]

在今天看来，以乌尔姆为代表，持激进观点的知识分子普遍对主流意义上遵循"美"的模式展开质疑，渴望将设计的支点换之以科学技术、工业生产，在更广阔的大众生活背景中寻找属于自身的定位。正是对工业技术应用、功能合目的性和强调服务社会大众及日常生活这类观念的自觉呼应，全新意义上的设计与一切形式主义美学进行了切割，站到了精英主义和商业文化的对立面。这与更早时期中诸如赫伯特·拜耶（Herbert Bayer）、汉斯·迈耶（Hans Maier）等人激进的现代主义设计探索形成了一条脉络。可以说，这种借助技术、面向大众的设计思潮，与整个20世纪里西方知识分子群体在乌托邦理想的推动下渴望面向生活、改造生

[1] 贺美艳：《乌尔姆设计理念探析》，载《艺术与设计》2013年Z1期，第37页。
[2] 陈军：《设计与艺术之"离合悲欢"——从德国乌尔姆的教学观念与课群结构转型谈起》，载《艺术百家》2011年S1期，第363页。
[3] [德] 伯恩哈德·E. 布尔德克：《产品设计——历史、理论与务实》，胡飞译，北京：中国建筑工业出版社，2007年，第56页。
[4] [德] 伯恩哈德·E. 布尔德克：《产品设计——历史、理论与务实》，胡飞译，北京：中国建筑工业出版社，2007年，第56页。

活的历史传统紧密关联。

当然，乌尔姆有今日之声誉，不只是因为迎合了历史潮流，开创了全新的教学模式，在现代设计领域内部影响深远，也在于通过像与西德布劳恩（Braun）公司的紧密合作（图1.5）得到了消费市场的检验和认可，这在更广领域促进了设计作为工业生产和创新协同要素的历史地位。[1]

在乌尔姆现象背后，我们必须要看到的是，将设计与技术相结合的潮流现象下，一直同时存在着一主一辅两种不同的历史机制，关系到设计发展过程中的两种价值观，在面对叠合交织的历史材料时，尤其需要仔细加以甄别。主流机制是随着设计与技术在商业社会中的融合推广，工具理性思维主导了认知与实践，设计切实地参与了从实验室到市场的生产转化过程，乃至在包括经济、文化等领域的整个现代进程中开始起到重要的驱动作用，一个典型表现就是"设计创新"（innovation in design）[2]这类概念的出现。它与包括科技创新、生产生活等因素在内的社会建构性相协同，其叙事方式与主流文化中倡导工具理性的现代性特征相互印证。与此同时，另外一股力量则呈现人文反思、美学思辨的特

[1] [美]大卫·瑞兹曼：《现代设计史》，[澳]王栩宁等译，北京：中国人民大学出版社，2007年，第312页。

[2] 创新的设计重视科学理论基础及其衍生出来的研究框架和实践方法，与企业创新概念紧密相关，随后拓展至全社会领域。就主流功能来看，通过设计来创新不但与科技成果应用环节接驳，还广泛参与了科技成果研发、产业价值链升级优化等环节。参见[美]卡娅·托明·布坎南：《创造性实践与批判性反思：设计研究中的生产性科学》，收入[美]布鲁斯·布朗等主编：《设计问题（第2辑）》，辛向阳等译，北京：清华大学出版社，2016年，第24页；柳冠中：《设计与国家战略》，载《科技导报》2017年第22期，第15—18页。

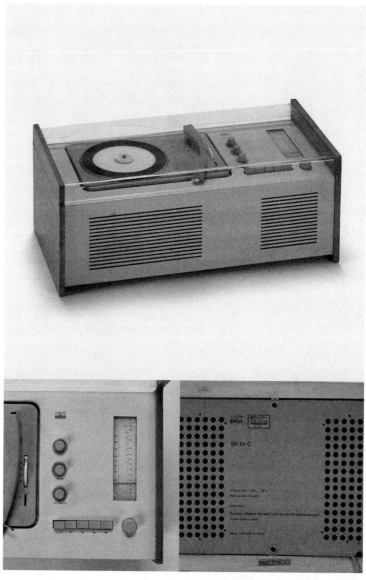

图 1.5　布劳恩公司在 20 世纪 60 年代生产的 SK-61 型收音唱片机，设计师：迪特·拉姆斯（Dieter Rams）、汉斯·古格洛特（Hans Gugelot）

点，进而与设计史的主流叙事形成了一种既对立又对话的局面。[1]宏观层面看，它甚至已经超越了与形式美学或科技理性间简单的一一对位关系，而与20世纪里一种更为抽象而广泛的否定性文化联系起来。[2]这两种叙事交织的情况经常可以在同一个设计史议题的论争中看到。比如在20世纪下半叶，"高技派"（Hi-Tech，图1.6）设计一度受到市场追捧，许多人认为，正是因为科技时代的进步信念通过视觉象征符号的设计转译，消费者获得了某种心理保证；而反面的声音则是，在略嫌矫饰的新机器美学背后，仍旧是消费主义驱动之下的商品美学创新。又比如，随着新技术对成本低廉、加工方便的石化材料进行开发应用，新的家居设计产品既丰富了消费品类选择更惠及广大平民百姓，可也有人站出来提醒缺乏伦理约束的设计带来的环境污染问题。

对设计定义范畴的再认识标志着设计作为一种生产性要素或创新驱动力融入各个领域已经成为社会共识。当许多设计的内容被技术所填充的时候，我们当然可以将其看作设计终于被工业技术社会授予了某种确凿的合法性，并大张旗鼓地开始书写属于自己的新叙事。但不可忽视和否认的是，历史上对于科技潮流的反思及伴随而来的美学批评也一直未曾消失过，其背后是对工业时代以降，知识分子对社会的剧烈变化状况从观念到行动的回应。这股力量所带来的影响从文学、艺术和设计等象征领域延伸到了全社会乃至全人类命运的整体性维度。

[1]［美］马泰·卡林内斯库：《现代性的五副面孔：现代主义、先锋派、颓废、媚俗艺术、后现代主义》，顾爱彬、李瑞华译，南京：译林出版社，2015年，第42—43页。
[2]［英］安东尼·吉登斯：《现代性的后果》，田禾译，南京：译林出版社，2011年，第33页。

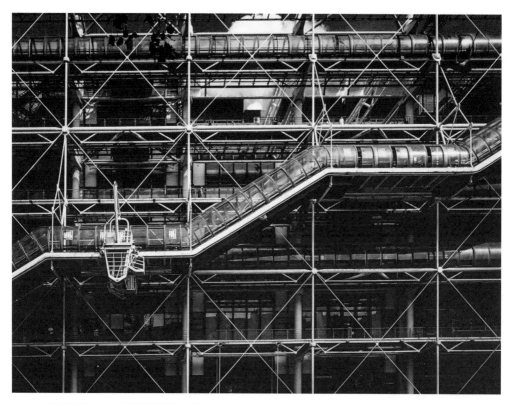

图 1.6 法国蓬皮杜中心,高技派建筑设计的代表

三、走向批评职能:设计的文化史

虽然关于现代设计史叙事中否定性视角的论述,公认最早可

追至约翰·拉斯金（John Ruskin）时代，但在这里，我们仍旧可以通过回溯乌尔姆设计学院的历史来获得观察和启发。就课程设置来看，乌尔姆教学体系有两个特点值得关注：一是受生物及电子科技启发引入"三论"，即系统论、信息论和控制论；一是在新的视觉文化框架中引入"三学"，即现象学、符号学和阐释学。[1] 从这里可以看出，科学基础与人文基础并进的乌尔姆模式除了一方面将设计拉离艺术的藩篱，转投科技的怀抱；另一方面就是在设计学科内部展开人文通识教育，重视设计师的人文视野和反思精神。这两方面实则形成了一种微妙的张力。[2]

马尔多纳多不遗余力地批判战后主流设计中的"新人文主义"，[3] 并借助与工业技术的结合，切实地让乌尔姆的设计教育远离商业化，远离屈从于消费主义风格的各种表现技巧；与此同时，他也呼吁新时代的设计师承担起更多社会责任。其典型表现便是与服务于消费主义、精英主义的一切艺术形式，确切地说是形式主义美学传统进行切割。到了乌尔姆设计学院后期，受左翼思潮的影响，

[1] 见陈军：《设计与艺术之"离合悲欢"——从德国乌尔姆的教学观念与课群结构转型谈起》，载《艺术百家》2011年S1期，第364页。

[2] 在"三学"中，现象学及其分支阐释学诞生于反柏拉图理性唯心主义传统的历史语境之中，进而与整个后现代文化批评思潮发生联系。其中，海德格尔（Martin Heidegger）以反思科技主义的"阱架"（德文gestell）观念著称，而阐释学代表人物伽达默尔（Hans-Georg Gadamer）的"游戏"（德文spiel）观念广泛影响了当代艺术、建筑等诸多领域。具体参见张祥龙：《现象学导论七讲：从原著阐发原意》，北京：中国人民大学出版社，2010年，第5—6页；赵一凡：《从胡塞尔到德里达——西方文论讲稿》，北京：生活·读书·新知三联书店，2007年，第177—178页；[美] 保罗·基德尔：《建筑师解读伽达默尔》，王挺译，北京：中国建筑工业出版社，2018年，第17、28、35—37页。

[3] 基于设计角度，我们可以将其对应为那些将现代主义设计偷换为中产阶级推崇的简洁又时髦的样式主义，这也是20世纪60年代意大利"激进设计"所反对的。参见[美] 大卫·瑞兹曼：《现代设计史》，[澳] 王栩宁等译，北京：中国人民大学出版社，2007年，第389页。

设计师作为"有机知识分子"[1]的身份得到了更进一步地强调。在奥托·埃舍尔与马尔多纳多的主导下，传统的艺术课和手工课被精简或剔除，教学精力投向新学科的介入与整合，其中就包括人文的内容。在他们看来，必须将设计师主动置于现代知识分子队伍中来，而"绝非甘当仅知道摆弄圆规的设计工匠"，打造一所"技术—人文"学院，其目标就是要改造设计高等教育中只注重设计技能培养的现状。[2]可以说，这种办学理念与当时60年代西方社会所面临的整体状况是紧密相关的。

在当时的欧洲社会中，消费社会初步成形。物质主义的盛行加剧了阶级差异和社会不平等的现象，设计依附于商业文化，因此形式主义被激进的左翼知识分子联系于消费文化乃至资本主义这个"抽象敌人"而遭到批判。与此对照的是，在同一时期，前卫艺术家们也开始打破本领域的自律法则，用艺术关注和讨论阶级、性别、饥荒、污染等社会问题，并渴望通过打通艺术与科技，以及其他社会人文学科间的壁垒，走向各学科间的跨界融合，走向一种全新的创造模式（从这个角度来说，当时的艺术与设计共享着同一个宏大的社会理想）。与艺术史研究领域相似的情况是，越来越多的设计史研究者开始怀疑，在文化多元、意义碎片的历史新阶段，是否还能续存同一种内外统一的历史风格及其进步论。以今人之眼光解释历史现象时，传统的叙事方法是否仍旧有效。

[1]"有机知识分子"的概念来自葛兰西（Antonio Gramsci）的论述。"有机"有两层意思，一是与特定社会历史集团的"有机性"，另一层就是与大众的"有机性"。参见汪民安：《文化研究关键词》，南京：江苏人民出版社，2007年，第451—453页。

[2]［德］伯恩哈德·E.布尔德克：《产品设计——历史、理论与务实》，胡飞译，北京：中国建筑工业出版社，2007年，第36页。

第一章

从设计史叙事的嬗变看设计职能的裂变

在旧有的设计史叙事模式中，我们首先可以看到老一辈史家海因里希·沃尔夫林（Heinrich Wölfflin）的形式主义美术史观留在设计史写作中的烙印。[1]佩夫斯纳更是通过被誉为现代设计史开山之作的《现代设计的先驱者——从威廉·莫里斯到格罗皮乌斯》，将这种历史观贯彻到底，进而促进了风格史在接下来很长时间里处于主流叙事地位。即便到了当代，仍有不少历史学者热衷于风格问题的讨论，比如斯蒂芬·贝利（Stephen Bayley）的《优良外形：1900—1960年的工业产品风格》(*In Good Shape: Style in Industrial Products 1900 to 1960*, 1979) 和彼得·约克（Peter York）的《风格战争》(*Style War*, 1980) 就是典型代表。[2]可是今天知识界的诸多历史论断告诉我们，由于当代社会在横向与纵深都越来越复杂，艺术、设计等领域都表现出了多元化的特点，过去那种内外大一统的风格史叙事显得难以为继。[3]正如英国评论家彼得·弗

[1] 在形式主义者看来，只有对风格的强调，才可以将艺术史从其他学科的历史叙事中区分出来。风格就像一个人、一个社会群体，一个民族国家，甚至本质上是一个时代的外在表现。如果你能正确理解一种风格，就意味着你真正融入了一种时代文化或一个社会阶层的整体价值体系，就可以将其作为一个"诊断工具"来确定匿名制品的年代、判定它们的地理位置、指定它们的文化类别。沃尔夫林正是以此为基础展开对哥特式建筑和文艺复兴及巴洛克时期艺术的研究。他在研究中指出，哥特式服装和哥特式建筑在形式上具有一致性。在这种一致性背后，其实是承认在社会生活各领域有一种共同的"时代精神"（德语 zeitgeist）存在。这种历史研究方法对他的学生佩夫斯纳，乃至之后整个艺术史和设计史的写作影响深远。历史上与此对应的是，1914年，穆特修斯（Hermann Muthesius）就在"德意志制造联盟"（德语 Deustscher Werkbund）大会上宣称，设计师正朝着建立时代统一形式原则的方向迈进。在他看来，只有如此，德国设计才能获得"和谐文化时代那种普遍特征"。参见[瑞士]海因里希·沃尔夫林：《古典艺术：意大利文艺复兴艺术导论》，潘耀昌、陈平译，北京：中国人民大学出版社，2004年，第257—261页；[英]约翰·沃克、朱迪·阿特菲尔德：《设计史与设计的历史》，周丹丹、易菲译，南京：江苏美术出版社，2011年，第135—136页。

[2] [英]约翰·沃克、朱迪·阿特菲尔德：《设计史与设计的历史》，周丹丹、易菲译，南京：江苏美术出版社，2011年，第137—138页。

[3] [英]约翰·沃克、朱迪·阿特菲尔德：《设计史与设计的历史》，周丹丹、易菲译，南京：江苏美术出版社，2011年，第134—136页。

勒（Peter Fuller）所指出的，现在已经没有一个可以作为共同风格基础的"象征性的共享秩序"。在今天看来，设计领域的国际主义风格大概是人们为锻造一种普世风格所做的最后努力（图1.7）。

其实艺术史中的形式主义研究方法到20世纪60年代就开始面临危机。艺术史家们纷纷将艺术置于一个更大的框架之中进行研究，关注的重点从对艺术作品的内部形式、主题分析，转向对艺术作品的社会关系和文化意义的探究。这方面的代表学者有阿诺德·豪泽尔（Arnold Hauser）、弗朗西斯·金德（Francis Klingender）和T. J. 克拉克（T. J. Clark）等。[1]此时，设计研究领域也开始了"设计文化史"（culture history of design）的转向。由于设计史研究被置于社会史和文化史的框架中来，像"社会中的设计"（design within society）这类新观念与新视角不断出现。[2]研究者们开始认识到，设计的文化史视角能够帮助人们看到设计作为一种文化现象的独特属性，进而将设计的历史议题引向社会语境、阶级关系等因素的考量维度，而不再只停留在内部自足性问题的层面。阿德里安·福蒂（Adrian Forty）写于1986年的《欲望之物：1750年以来的设计与社会》（*Objects of Desire: Design and Society*）就抛开了传统英雄主义风格线性史的写作方法，将触角伸向了设计与机械化、家庭、办公室等广泛领域。[3]就连较为保守的大卫·瑞兹曼显然也在写作现代设计史时意识到了这种

[1] 参见[英]约翰·沃克、朱迪·阿特菲尔德：《设计史与设计的历史》，周丹丹、易菲译，南京：江苏美术出版社，2011年，第111页。

[2] [英]约翰·沃克、朱迪·阿特菲尔德：《设计史与设计的历史》，周丹丹、易菲译，南京：江苏美术出版社，2011年，第116页。

[3] [英]阿德里安·福蒂：《欲求之物：1750年以来的设计与社会》，苟娴煦译，南京：译林出版社，2014年，第312—314页。

图 1.7　国际主义风格设计大师阿明·霍夫曼（Armin Hofmann）的海报设计

叙事范式的变化。在《对象、观众和垃圾——设计史上的另类叙述》(*Objects, Audiences, and Literatures–Alternative Narratives in the History of Design*, 2007) 一书的序言中他就强调: "拓展并强化设计史领域, 不仅需要明智地考虑对象物的选择, 还必须小心谨慎地对待那些将用来研究它们自身的史料与方法。"[1]这代表了史学家们的某种新共识, 即在写作之时应当更多地考虑设计背后的社会文化语境[2], 也标志着设计史的研究从此与来自社会学、人类学以及文化研究等领域的成果和方法紧密结合了起来。因为设计对社会生活的直接介入, 很多学者甚至从这里看到了某种文化研究新路径的可能性。针对日常生活的物质文化研究 (material culture research) 的兴起就是一个例证。对此, 英国社会学家琳恩·亨特 (Lynn Hunt) 就乐观地表示, 设计的文化史不仅是文化史的一部分, 它还走在了文化史的最前沿。[3]其实自现代以降, 这种叙事方式就已经开始伴随着现代历史进程的断裂式演进酝酿转变, 这在本质上与现代性内部的自我否定传统有关。

后工业时代, 在科技浪潮裹挟之下的设计史研究主动与其他人文学科交叉融合, 催生了新近比较热点的技术史交叉研究方法和"技术的社会构建"理论 (social construction of technology, 缩

[1] David Raizman and Carma R. Gorman, "Introduction", in David Raizman and Carman R. Gorman eds., *Objects, Audiences, and Literatures*, Cambridge: Cambridge Scholars Publishing, 2007, p. X.
[2] Kjetil Fallan, *Design History: Understanding Theory and Method*, London: Bloomsbury, 2010, p. 13.
[3] Kjetil Fallan, *Design History: Understanding Theory and Method*, London: Bloomsbury, 2010, pp. 49-54.

写为SCOT）[1]。这类新工具虽以技术本身为思考基点，认为相对艺术，设计与技术之间存在更多的共同特质，但也承认只有技术文化史或技术社会学才能为设计研究提供更合适的理论框架和方法论系统。它们主张在设计研究领域不但要与"将设计作为实用艺术的分支的陈旧观念"决裂，也要将设计作为一种社会文化现象来考察。[2]这种论调意味着设计与技术的关系被安置于更广阔的人文社科框架加以考察，与政治、经济、文化等现实因素相联系。从历史的现实视角看，二战后西方社会物质文明的繁盛足以证明，工业技术在提高生产效率方面确实非常成功，各种产品的供给也因此变得富足。但科技发展带来的在工业生产与商品消费方面的突飞猛进，很大程度上是以"牺牲人文价值"为代价的。[3]这一反思在20世纪60年代以来的意大利"反设计""激进设计"以及设计伦理革新[4]，乃至艺术领域反主流运动的兴起等激进历史现象中体现得尤为明显。

必须承认的是，得益于新技术应用与人文价值观之间的携手，设计在参与修复文脉、消除贫困、保护环境等活动时做得比以往更好了。在行使"商业催化剂"的职能之外，设计开始主动

[1] 关于SCOT领域研究内容，更多可参阅Trevor Pinch and Wiebe Bijker, "The Social Construction of Facts and Artefacts: Or How the Sociology of Science and The Sociology of Technology Might Benefit Each Other", *Social Studies of Sciene*, 14/3, pp. 399-441。
[2] Kjetil Fallan, *Design History: Understanding Theory and Method*, London: Bloomsbury, 2010, pp. 55-56.
[3] [美]理查德·布坎南、[美]维克多·马格林：《发现设计：设计研究探讨》，周丹丹、刘存译，南京：江苏美术出版社，2010年，第23页。
[4] 这里的激进改革主要是指20世纪60年代以来，围绕科技、安全与环境展开的设计反思思潮及实践运动。参见[美]大卫·瑞兹曼：《现代设计史》，[澳]王栩宁等译，北京：中国人民大学出版社，2007年，第394—398页。

在技术与生活之间充当起桥梁,以便使技术顺利地得以"文化化"(culturalization)。比如近年来较为流行的"驯化"[1]、"社会技术的无缝网络"[2]、"科学与技术研究"(science and technology studies,缩写为STS)[3]、"内环境"(milieu)等理论或概念,都是尝试自觉利用设计将"意义系统"与"技术本体"(technological ontology)进行协调的例证。[4]这种与技术相协同的温和论调已成为当下主流设计价值观的重要组成部分。

事实上,自20世纪70年代之后,设计对于技术负面效应的应对方法也确实是偏重于追求设计上的人机良好、富于人性。比如美国硅谷的苹果公司就先后聘请德国的"青蛙设计公司"(Frog Design)和英国设计师乔纳森·艾夫斯(Jonathan Ives)来创造更加简洁友好、令人愉快的产品(图1.8)。而20世纪80年代中期开始,美国麻省理工学院媒体工作室(MIT Media laboratory Aesthetics & Computation Group)则代表了数字技术时代设计创新探索的另一个方向。在成立的头十年,这个实验室的活动大多集中在传统实物图像的抽象电子化,这显然助推了当今某些流行的数字

[1] 简而言之,"驯化"就是指社会与技术的一种合作生产,具体参见 Knut H. Sorensen, "Domestication: The Enactment of Technology", in Thomas Berker, Maren Hartmann, Yves Punie, and Katie Ward eds., *Domestication of Media and Technology*, Maidenhead: Open University Press, 2006, p. 46。

[2] Kjetil Fallan, *Design History: Understanding Theory and Method*, London: Bloomsbury, 2010, p. 55.

[3] 科学与技术研究,具体参见 Edward J. Hackett, Olga Amsterdamska, Michael Lynch, and Judy Wajcman eds., *The Handbook of Science and Technology Studies*, Cambridge: The MIT Press, 2008.

[4] [法]马克·第亚尼编著:《非物质社会:后工业世界的设计、文化与技术》,滕守尧译,成都:四川人民出版社,1998年,第56—58页。

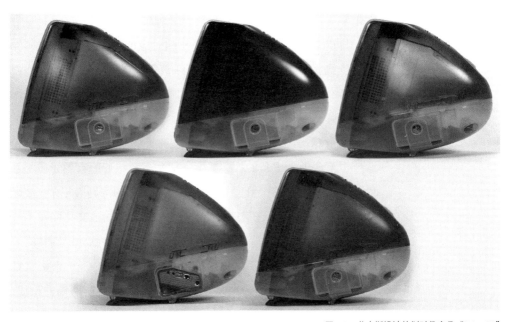

图 1.8　艾夫斯设计的划时代产品"iMac G3"

媒介的发展,比如今天再熟悉不过的数字影像及多媒体。他们以电子信息如何与日常之物交互重叠这类问题为考察点,在传统的学科分类之外,通过建立独特的融合性实验环境来探索研究,在设计与工业的合作上走在了业界最前沿。[1]负责人约翰·梅达(John Maeda)认为,该实验室的使命就是促进"人文主义技术"的发展,即"人们通过获知他们正在运用的技术能够明确表达未来的

[1]　王序主编:《麻省理工媒体实验室约翰·梅达的学生作品》,北京:中国青年出版社,2001年,第3页。

文化"[1]。

与整个西方社会总体形势变化相对应的是，随着20世纪70年代欧洲设计领域前卫色彩的逐渐消退，激进的批判性实践自1980年代开始在总体上趋于边缘化，该路线的活动更多是在学术研究领域展开（这恰巧与艺术领域主流观点中新前卫时期结束的时间大致相当）。比如，在一些激进的批评者眼中，虽然新的工业技术革命带来了新的社会繁荣，却并不意味着旧有的矛盾关系得到了多大程度的缓解，新时代仍有新时代的问题。尼尔·波斯曼（Neil Postman）在1993年出版的《技术垄断：文化向技术投降》(Technology: The Surrender of Culture to Technology) 中就表达了对技术霸权的一贯忧虑。[2] 在该书中他援引了 C. P. 斯诺（C. P. Snow）1959年在"两种文化与科学革命"讲座中所做的论述：人文与科学，并非存在于两个不同的领域，而是在争夺霸权。对此，波斯曼进一步解释说："一种技术一旦获得承认，它就会按设定'好'的方式去发挥作用。我们的任务是了解那一设定是什么。也就是说，当我们让文化接纳新技术时，我们必须睁大眼睛。"[3]

今天，技术与社会以前所未有的紧密关联和并肩进化重塑着生活的内在结构和外部形态。作为一个与技术和生活紧密相关的领域，在20世纪70年代之后，设计与技术及其产生的社会文化之

[1] 王序主编：《麻省理工媒体实验室约翰·梅达的学生作品》，北京：中国青年出版社，2001年，第12页。

[2] 中译版参见［美］尼尔·波斯曼：《技术垄断：文化向技术投降》，何道宽译，北京：北京大学出版社，2007年。关于数字时代技术霸权及其对人的异化议题，许多学者都做了较为详尽深刻的阐发。

[3] Neil Postman., *Technology: The Surrender of Culture to the Technology*, New York: Vintage Books, 1993, p. 7.

间的关系在一些批评家眼中仍旧紧张。波斯曼的忧虑恰好可以用来引出今天设计师所面临的特殊任务，即如何展开一种适应于新时代的批判性实践。维克多·帕帕奈克对技术社会里的设计师职能有一番新认识。他认为正是计算机和其他数字程序的普及使得设计的定义和工作领域发生了变化，越来越多的繁重工作可以让诸如"人工智能"（AI）技术来承担，这使得"我们有可能去重新确认知性在大脑中的真正作用"，"从美学、哲学和概念上"开展工作。[1]这种设计职能向度的认知变化让我们意识到，设计职能已经从自身体制的内部议题扩展至更加复杂的领域，其中一部分正是要回归到对包括科技在内的其他学科具有启发价值的文化思辨和论争之中。[2]与之关联的是另一类更为激进的反思路线，它与文化批评紧密结合。比如尼古拉斯·米尔佐夫（Nicholas Mirzoeff）在《视觉文化导论》（*An Introduction to Visual Culture*, 1999）一书中论述现代主义设计的早期案例时，引用了福柯（Michel Foucault）的理论来进行阐释："环形监狱"（panopticon，图1.9）创造了一种可以暗中监视他人的社会系统，因此，"环形监狱"成为一种理想的现代社会组织形式，这被福柯称为"规训社会"（disciplinary society），其广泛体现在学校、军事设施、工厂和监狱中。而包豪斯就恰恰将工厂视作设计的统一系统，这深刻地影响到了大工业时代以来的功能主义设计观念，间接生产出了大量堆聚在日常生活里的建筑景观。米尔佐夫在此处提示我们进一步反思，这个系统是谁在观察控

[1][美]维克多·帕帕奈克：《为真实的世界设计》，周博译，北京：中信出版社，2013年，第333—334页。
[2] 黄厚石：《设计批评》，南京：东南大学出版社，2012年，第7页。

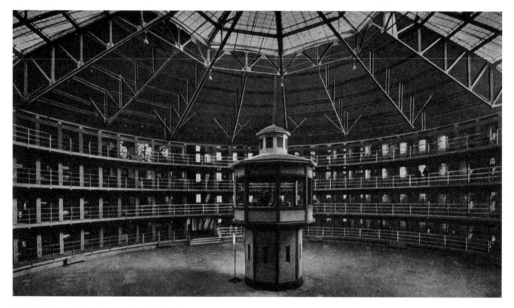

图 1.9 福柯笔下"环形监狱"的空间模型

制,设计师在其中扮演了怎样的角色。[1]

通过对设计艺术史、技术史和文化史这三种叙事视角下有关内容的梳理和对照,我们可以发现,现代设计的历史中始终存在着一组既对立又对话的关系,否定性的反思力量与主流之间形成的张力构成了历史动力学的核心要素。[2]如果将叙事嬗变的内在机制看作历史的某种镜像,那么可以得到的抽象认知是,作为 20 世

[1] Nicholas Mirzoeff, *An Introduction to Visual Culture*, London: Routledge, 1999, p. 51.
[2] 如果说 19 世纪末的"水晶宫"事件启动了知识分子在大机器时代对主流进步价值观中的设计本身的定位与价值的反思,如今对后工业时代技术的反思则再次成为设计批评的一个重要主题。参见[美]大卫·瑞兹曼:《现代设计史》,[澳]王栩宁等译,北京:中国人民大学出版社,2007 年,第 48、112—113、427 页。

纪以来在生产生活领域最具活力的创造性活动之一，设计在主流职能之外逐渐被历史赋予了一种提供解释、分析和反思的文化职能。[1]而且，在一些保有批判热情的人看来，这种职能"必须具有真正意义上的革命性和激进性"[2]。现代设计史叙事中的这种变化与文化研究领域对现代社会总体状况的分析，恰好形成了某种互证关系，它们共享着同样的现代性逻辑。反过来，这种逻辑又将有助于我们对设计职能向度在20世纪西方社会里发生明显裂变的现象进行更深入的理解，进而将其与文化艺术领域的种种变化整体性地对应起来。

　　依照美国学者马泰·卡林内斯库（Matei Calinescu）的观点，现代性是科技进步、工业革命和资本主义三个方面共同带来的社会变化的结果。在19世纪前半叶，作为资产阶级的现代性（也就是我们常说的作为现代社会进步基本原理的启蒙现代性）同作为美学概念的现代性之间发生了无法弥合的分裂。此后，两种现代性就一直作为一对深刻矛盾而存在，在相互抗衡中彼此影响。资产阶级的现代性主要体现为进步的学说、科技造福人类的信念、对抽象时间的理解、对理性和科学的崇拜，还有如今大行其道的实用主义与成功之间的因果论。这些都在中产阶级确立社会主导性之后不断得到了强化，成为社会文化的主流。而审美的现代性自其伊始便鲜明地反对资产阶级及其价值观，并直接导致了文化、

[1] 马尔帕斯、杜恩这样的学者就窥到了批评性设计在主流之外开拓纯粹批评职能的可能性。见 Matt Malpass, *Critical Design in Context: History, Theory, and Practice*, New York: Bloomsbury Academic, 2017, p. 8.

[2]［美］维克多·帕帕奈克：《为真实的世界设计》，周博译，北京：中信出版社，2013年，第355页。

艺术、设计领域诸多激进主义潮流。可以说，从一开始，审美现代性就赋予了各领域知识分子否定、批判资产阶级现代性的历史任务。[1]

哲学史领域对"语言转向"的描述为设计的文化职能的出现提供了另一类佐证。在古典时代的哲学家那里，哲学与科学并无严格区分，因为无论概念、意义的分析工作多么重要，那毕竟是一项初步的工作，哲学家的终极任务是获取对世界的基本结构的充分理解，获取关于人类活动和社会组织的一套充分的标准。由此，亚里士多德才认为哲学就是求真的科学。但自近代以来，哲学与科学之间出现了断裂，去伪求真基本由科学独自完成。即便像科学哲学这样的分支也是用来架设"科学理解"和"自然理解"之间的桥梁，其任务是使得那些技术概念获得非技术化的理解。而关于概念思辨的哲学被逼到了道德伦理、文化艺术等狭窄区域，表现为一种对科技在道德、文化层面的批评反思。[2] 这也在客观上促进了在历史研究中，诸如批评史这类专注于历史文化意义讨论的子领域的出现。而观念主义思潮之所以能够进入设计领域并获得发展，就是因为设计在与艺术、科技等领域的交融互鉴过程中，于主流职能模式之外开始成为一种承担反思和介入日常生活、社会议题的特殊媒介。

[1]［美］马泰·卡林内斯库：《现代性的五副面孔：现代主义、先锋派、颓废、媚俗艺术、后现代主义》，顾爱彬、李瑞华译，南京：译林出版社，2015年，第42—43页。
[2] 陈嘉映：《语言哲学》，北京：北京大学出版社，2006年，第14—15页。

第二章 观念艺术的兴起与批评性设计

如果仅从表面现象来看，当下一些带有鲜明批评职能的观念设计（conceptual design）与观念艺术（conceptual art）看上去几乎别无二致。这不禁会让人觉得设计在跨过自身边界进入观念思辨职能领域时，似乎挪用了很多20世纪以来新前卫艺术的创作观念和模式。但事实真如批评者所言，这类所谓的"设计"不过是一味模仿抄袭当代艺术，主动放弃立身的合法性这么简单吗？

就此疑问，我们不妨进一步追问。曾经一段时期里，集中出现了许多划时代的全球性事件：苏美载人飞船竞相上天、卫星电视直播越战、英特尔（Intel）计算机芯片公司成立、激光技术问世、法国"五月风暴"、欧洲工人运动、非洲（殖民地）民族独立运动、中东战争、东欧动荡、摇滚乐风潮、新哲学思潮、观念艺术兴起、意大利"激进设计"运动[1]……置身其中，观念性设计的激进探索[2]、观念艺术的蓬勃兴起、一齐出现是不是一种"散步时的偶遇"？大概需要将它们放在一个共同的时代背景和知识框架中去观察，才能为我们提供一个理解两者关系及其背后驱动机制的有益视角。

[1] 这里说的意大利"激进设计"运动，是指20世纪60年代，受英国波普运动新观念和新式样的影响，一些意大利年轻设计师把从装饰艺术如手工艺品中挪用而来的"华而不实"的夸张元素混合拼贴在一起，以公然反对当时已经达到声誉顶峰的意大利"优良设计"。年轻的反叛者们对社会进行全面的批评，尖锐质疑之前工业与设计相结合的理念，以及理性主义、功能主义的僵化教条。这场运动对意大利设计的全面革新产生了重要影响。相伴随的还有同样发生在意大利的"反设计"运动。两个运动的理念内核都指向了消费主义假借现代主义之名背后的虚伪。参见［美］大卫·瑞兹曼：《现代设计史》，［澳］王树宁等译，北京：中国人民大学出版社，2007年，第385页及第389—391页。
[2] 这里主要是指主要在20世纪60年代，以汉斯·霍伦（Hans Hollein）、雷姆·库哈斯（Rem Koolhaas）和彼得·艾森曼（Peter Eisenman）等人为代表的，针对不同主题、借道不同路径进行的非实用型观念设计探索。

一、新前卫：二战后观念艺术的兴起

> 你说你要一场革命，好吧，你应该知道，我们都希望改变这世界。你告诉我，这就是世界前进的步伐，好吧，你应该知道，我们都希望改变这世界。

这段歌词来自英国"甲壳虫"乐队（Beatles）1968发行的《白色》（*White Album*）摇滚乐专辑中的歌曲《革命》（*Revolution*），歌词中充满了对革新的热情与渴望。在那段激情燃烧的岁月里，艺术领域遭遇到重大变局，各种因素错综复杂，其中有两个相互联系又各有侧重的方面值得关注：一个是艺术开始走出形式主义审美的框架，破除旧有媒介限定，强调观念内容作为艺术本身，由此带来创作形式上的更多可能性；一个是艺术开始对其自身以及它赖以生存的政治、经济、文化背景进行彻底反思，走出高高在上的殿堂，积极地介入生活、建构社会，从而完成"纯粹价值"对"纯粹艺术价值的超越"。[1] 这两点在带有强烈前卫文化色彩的观念艺

[1] 参见沈语冰：《20世纪艺术批评》，杭州：中国美术学院出版社，2003年，第187页；徐淦：《观念艺术》，北京：人民美术出版社，2004年，第3—4页。无论是在艺术内部，那些强调语言实验的观念艺术实践使得旧有本体论得以消解；还是在艺术外部，为了反对保守主义、精英主义，有意延续战前未来主义、达达运动或包豪斯的某些意识形态斗争传统，进而打破艺术、设计和大众文化之间边界，最终都是两条路径交织在一起，共同催生了艺术潮流的整体变革。

术身上都得到了充分体现。[1]

若论及艺术的观念主义转变，则涉及的历史内容和名家观点甚多，首先可以从美国的艺术领域中克莱门特·格林伯格（Celement Greenberg）与哈罗德·罗森伯格（Harold Rosenberg）的论争开始谈起。这为我们考察艺术如何从形式主义的"纯粹艺术"走向媒介融合的观念艺术，直至承担起社会批判和生活革新的任务提供了关键视角。

二战前后，在格林伯格建构的现代主义理论框架中，艺术所谓的统一性概念被限定于"平面性"（flatness）法则之内，这意味着形式与内容的联系实际上被分割开来。在《美国式绘画》（"American Type Painting"，1955）一文中，格林伯格将平面性归纳为美国绘画的首要特征，这几乎成了当时美国乃至整个西方现代主义绘画的基本判别原则。[2] 在格林伯格看来，如果艺术要真正地现代化，逃离陈词滥调、商业文化乃至意识形态的威胁，就必须追求一个合理化的过程，即通过从其他相关媒介中剥离以获得某种纯粹性。比如那些具体的视觉形象以及20世纪30年代美国绘画中常见的叙事题材，都需要被排除在绘画之外。这一创作目标的实现路径就是寻求自洽自足的抽象，它拒斥任何来自纯粹艺

[1] 无论是早期现代主义（early modernism）时期就出现的《泉》（Fountain, 1917）或那些达达主义创作，还是20世纪中叶开始声名鹊起的科苏斯（Joseph Kosuth）或激浪派（Fluxus）等等，自一开始，观念艺术便因反主流姿态与前卫文化有着千丝万缕的联系——甚至许多时候，观念艺术和前卫艺术在具体指涉时会被等同起来。参见 Tony Godfrey, *Conceptual Art*, New York: Phaidon Press Inc., 1998, pp. 6-15.

[2] 格林伯格在其《美国式绘画》一文中对这一观点做了详细论述，具体参见［美］克莱门特·格林伯格：《艺术与文化》，沈语冰译，桂林：广西师范大学出版社，2015年，第280—308页。此书中将 flatness 翻译为"扁平性"。

术之外的内容。[1]格林伯格进一步认为，艺术正是按照一种形式主义的原则来演进的，这种现代主义的前卫逻辑"就像一个连着一个的房间"，"艺术家倾尽经验和在形式上的智慧，在每个房间内独自探索，独立地建构其媒介物。艺术的绘画实践将会打开通向下一个空间的大门，但同时也将关闭其背后那扇门"。[2]于是，"严丝合缝"的形式主义历史逻辑生产出了一种现代绘画的叙事方式，即一旦确立平面性作为核心标准，艺术就只能按照形式简化的原则往前走，以达到所谓纯粹的彼岸（像超现实主义和立体主义这样不合逻辑的"幻觉式"绘画形式，被排除在格林伯格的历史叙事体系之外）。[3]这种观念和实践在当时成了艺术界的主流。可是，形式不断简化的演进逻辑会带来一个悖论：如果形式不断地简化下去，那么最后必然走向纯色直至空无——虽然空白一片也完全符合格林伯格所说的那种平面媒介的纯粹性特点，可一块什么也没有的画布实质就是一个来自生活的现成品（Readymade），在这种逻辑之下，形式简化到极致最终就倒向了自己的反面。[4]从这个角度来讲，正是先前被格林伯格推崇的极少主义（Minimalism，图2.1）实质

[1] 格林伯格认为现代主义方法的目标是，通过消除绘画与其他艺术活动的效果来确立作为一种事业的绘画自主性。以他为代表的形式主义批评家们甚至发展出如下观点：现代主义经典的核心观念是一幅画作由迥异的元素或部分构成。将画作的不同部分联系起来（组织画面）就像是解谜。解决方案越成功，画作就越重要，越有影响力。参见［美］戴安娜·克兰：《先锋派的转型：1940—1985年的纽约艺术界》，常培杰、卢文超译，南京：译林出版社，2019年，第55页。

[2] Rosalind Krauss, "A View of Modernism", *Artforum*, Sep. 1972, 11:1, pp. 49-50.

[3] 参见［美］乔纳森·费恩伯格：《艺术史：1940年至今天》，陈颖等译，上海：上海社会科学院出版社，2014年，第159页；皮力：《从"行动"到"观念"——晚期现代主义艺术理论的转型研究》，中央美术学院博士论文，2010年，第71页。

[4] 参见［德］乌尔里希·莱瑟尔、诺伯特·沃尔夫：《二十世纪西方艺术史》（下卷），杨劲译，北京：商务印书馆，2015年，第67页。

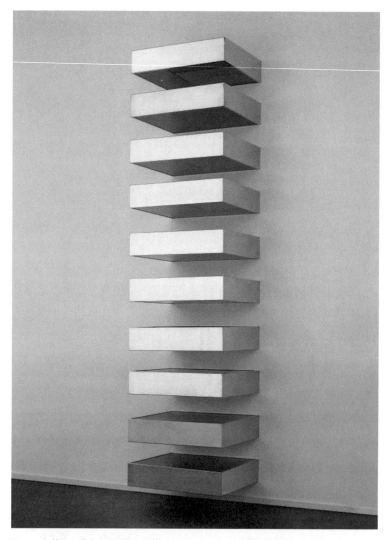

图 2.1　极简主义艺术家唐纳德·贾德（Donald Judd），《无题》，装置，1969 年

于理论内部颠覆了现代艺术中的媒介纯粹性原则，从而让平面性的概念限定趋于解体，形式主义逻辑最终难以为继地走向自我终结的境地。

在格林伯格的叙事中，美国现代绘画中的抽象表现主义毫无疑问是一个绕不过的争议话题。格林伯格对代表性画家杰克逊·波洛克（Jackson Pollock）创作中残留的行动性（action）一直颇有微词，他认为波洛克在绘画中带入的情绪、动作而使得作品的媒介纯粹性不足（图2.2）。[1] 与其相反，罗森伯格在其《美国行动画家》（"American Action Painters", 1952）一文中却十分推崇抽象表现主义所带有的行动性，并据此将其拉出了"现代艺术"的范畴。[2] 在他看来，正是因为身体和情绪的注入使得波洛克偶然"开启了发明的可能性"，艺术作品从此获得了某些重要的开放性。[3] 这种观点在认知层面实际将行动绘画与后来具有反主流姿态的观念艺术贯通起来。

艺术领域的观念主义转向虽最早可追溯至杜尚（Marcel Duchamp）的现成品，但若要谈内部学理，其原则方法的正式确立离不开二战后的两份重要文献：索尔·勒维特（Sol LeWitt）的《关于观念艺术的几段文字》（"Paragraphs on Conceptual Art", 1967）和科苏斯的《哲学以后的艺术》（"Art after Philosophy", 1969）。文中他们不但旗帜鲜明地从艺术本质论角度否定形式主义，肯定

[1] 参见［美］克莱门特·格林伯格：《艺术与文化》，沈语冰译，桂林：广西师范大学出版社，2015年，第305—307页。
[2] 沈语冰：《20世纪艺术批评》，杭州：中国美术学院出版社，2003年，第186页。
[3] ［美］哈罗德·罗森伯格：《新的传统》，陈香君译，台北：远流出版公司，1997年，第25页，第30页。

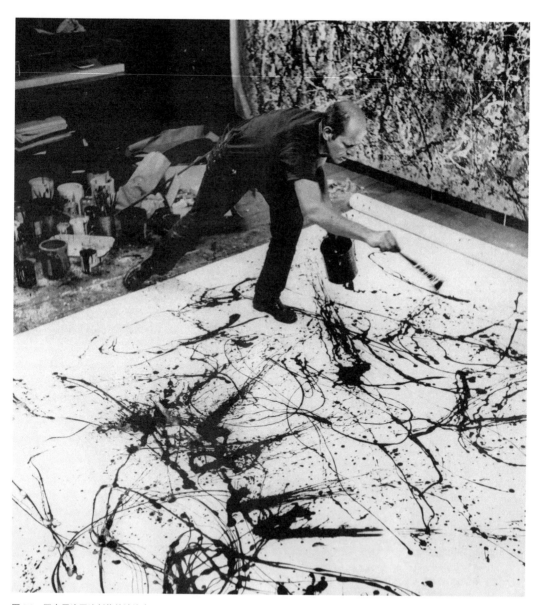

图 2.2　正在用滴画法创作的波洛克

观念主义，也从方法论角度提出了新艺术形式不应再拘泥于媒介纯粹性法则的主张。[1]正是这种从形式到观念的理念转变宣告了观念艺术大幕在美国正式拉开。回顾那段时期，艺术领域对旧有定义范畴的一系列突破，不仅为人们带来艺术本体认知上的新观点，也为艺术实践在目的论上的变化创造了可能。这一点同样可以从格林伯格与罗森伯格的论争中窥见一斑。

与格林伯格不同，罗森伯格认为像波洛克、德·库宁（Willem de Kooning）这些人的创作理念均承认艺术家在创作时的行为活动，这些行动才是最重要的，而他们都是"行动画家"（action painter）。[2]因为，"随着对一切传统美学符号的摒弃，现在赋予画布意义的不再是心理资讯，而是角色扮演（role）——在一个假想的生活状态下，艺术家组织情绪和智性能量的方式。趣味，极富戏剧性的趣味，就藏在这种发生于开放的人生场域中的行动里"[3]。这意味着行动绘画的创作过程就像创作者在经历各种偶然性事件，艺术家通过一个个事件来建构完整的自我，并形成一种与世界相联系的个体文化。个体文化包括了艺术家的独立意志和洞察力，它强调艺术家的自我创造、自我发现和自我定义。据此理解，行动绘画不仅消解了"纯粹艺术"的平面性，更深远的意义在于其实质上突破了艺术与生活之间的界线，在两者的互动同构中展现出更

[1] [美]索尔·勒维特：《关于观念艺术的几段文字》，郝经芳、王令杰译，载《美术文献》2013年06期，第124页；Joseph Kosuth, "Art after Philosophy", in *Conceptual Art: A Critical Anthology*, 1969, p.162。
[2] [美]哈罗德·罗森伯格：《艺术品与包装》，钱正珠、谢东山译，台北：远流出版公司，1998年，第228页。
[3] [美]哈罗德·罗森伯格：《新的传统》，陈香君译，台北：远流出版公司，1997年，第26页。

为复杂的社会意义与结构。这种新价值的涉及面显然要远远大于在现代主义视角中所谓的纯粹艺术价值所覆盖的范围。在罗森伯格看来，正是行动性和个体文化赋予了抽象表现主义以"保存革命意识的使命"，为二战后艺术领域的一系列重要突破打开了巨大的想象空间。[1]罗森伯格的观点不但为像偶发艺术（Happening Art）、行为艺术（Performance Art）这样的创作新形式提供了理论支持，还与整个观念主义思潮及新前卫文化相呼应。[2]因为一旦艺术中的行动性（事件性）成为创作的核心要旨，就意味着也许艺术家虽然还是会继续使用一些物质媒材，但实质上他们已经放弃了艺术的客体（object），即取消了艺术恒久固定的、唯一的、依存性的物质性结构，转而即兴地求助于各类临时性代替工具——观念艺术正是诞生于这种过程所创造的情境之中。正如《泉》（Fountain, 1917，图2.3）给人们带来的启示：观众总是会把事件过程中虚构的情境接驳至生活中的真实体验，艺术家则有意无意地利用了这种真实与虚构之间的张力，将观众的觉知导入对艺术真相（或艺术本质）的理解与思考。一旦像《布里洛盒子》（The Brillo Box, 1964，图2.4）那样，艺术家将对媒材的理解和使用态度自觉延伸至人们关于日常生活的所有经验，生活本身就具有了成为艺术的可能。[3]也正是据此理由，艺术不再需要依赖物质性形态才能够成为作品，一个被赋予日常经验的发生过程本身就可以获得艺术的

[1] 沈语冰：《20世纪艺术批评》，杭州：中国美术学院出版社，2003年，第186页。
[2] [美]埃伦·H.约翰逊编：《当代美国艺术家论艺术》，姚宏翔、泓飞译，上海：上海人民美术出版社，1992年，第62—64页。
[3] [美]亚历山大·托马斯：《杜威的艺术、经验与自然理论》，谷红岩译，北京：北京大学出版社，2009年，第217页。

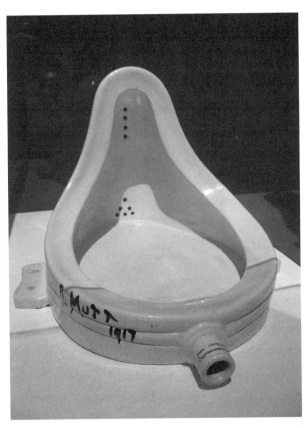

图 2.3　杜尚,《泉》,陶瓷,1917 年

合法性。于是,艺术让人们得以进入生活,而不再像过去那样是用艺术去表现生活。基于此种认知,像波普艺术(Pop Art)、大地艺术(Land Art)、录像艺术(Video Art)等这些从媒材类别角度看上去毫不相关的艺术形式,都被纳入到广义的观念艺术范畴中加以讨论也就不足为奇了。

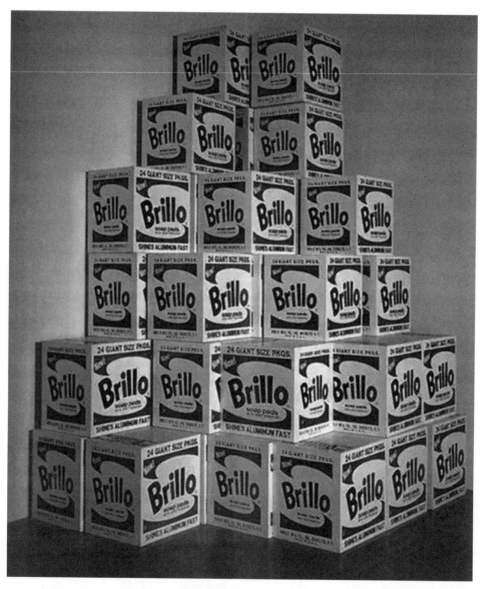

图 2.4　安迪·沃霍尔,《布里洛盒子》,丝网印刷,1964 年

今天看来，格林伯格和罗森伯格的争议其实恰好体现了现代艺术史中并存却相悖的两条认知线索：形式主义逻辑和前卫文化逻辑。[1]前者的重点在艺术自身的创造，体现为形式演进；而后者除了对形式主义在艺术内部进行否定，另一个重要诉求便是让生活直接成为艺术，进而追求社会文化的革命，并常常体现为意识形态一类的议题。前卫文化的逻辑价值在于开启了所有艺术参与者的新视角，尤其是社会生活的面向。[2]因此在20世纪，观念艺术也确实常常被前卫艺术家当作展开社会批判的武器。[3]美国左翼艺术批评家露西·里帕德（Lucy Lippard）甚至就干脆认为："观念艺术就是关于批评的艺术，而不是关于艺术的艺术。"[4]

格林伯格强调艺术的内在自律，认为纯粹性原则能有效地维护艺术精英主义，防止庸俗文化的入侵。[5]但罗森伯格却认为，一旦受限于这种美学法则，现代艺术就会在工业社会实质上造成一种品位的"阶层化"和生产的"模式化"。[6]于批评的角度，今天

[1] 笔者之所以认为行动绘画代表了一种前卫文化逻辑，首先是罗森伯格的"行动"概念来自达达主义（一种历史前卫主义的传统），直接取用于理查德·胡森贝克（Richard Hulsenbeck）的文章；其次是在罗森伯格看来，抽象表现主义者的行动性打断了与艺术史传统的联系，并在实践层面表现出对现代艺术全方位的拒斥。参见沈语冰：《20世纪艺术批评》，杭州：中国美术学院出版社，2003年，第185—187页。因为作为现代艺术发展的核心动力，前卫的一个重要价值标准就是重新定义衡量标准。[美]乔纳森·费恩伯格：《艺术史：1940年至今天》，陈颖等译，上海：上海社会科学院出版社，2014年，第16页。
[2] [美]乔纳森·费恩伯格：《艺术史：1940年至今天》，陈颖等译，上海：上海社会科学院出版社，2014年，第159页。
[3] Tony Godfrey, *Conceptual Art*, New York: Phaidon Press Inc., 1998, p. 150.
[4] Lucy Lippard, "The Dematerialization of Art", *Art International*, Feb. 1968, 12:2, p. 49.
[5] [美]克莱门特·格林伯格：《艺术与文化》，沈语冰译，桂林：广西师范大学出版社，2015年，第4—19页。
[6] [美]哈罗德·罗森伯格：《新的传统》，陈香君译，台北：远流出版公司，1997年，第22、34页。

我们常会说，波普艺术的出现在很大程度上打破了现代主义精英们对艺术标准的独占。随着艺术与商业设计、电视电影、流行音乐等大众文化媒介之间领域界线的模糊不清，在艺术家挪用、复制商业符号和生活现成品的背后，是大众文化媒介正在对艺术本体论乃至整个社会文化进行重塑的历史现实。虽然通过对艺术形象的复制和应用，大众文化媒介在日常生活领域不断重新定义出电影艺术、设计艺术、时尚艺术等衍生细分领域，但反过来，艺术家开始利用来自海报、杂志、电视等大众媒介生产的形象来打破艺术媒介自律，艺术借道大众文化的形式重新回归日常生活。[1]

这个时期艺术领域的另外一种改变力量来自外部。一些更为激进的观念艺术实践在冲击旧有的艺术自律原则的同时，已经开始自觉地将艺术赋予社会文化批判、生活议题介入的职能。比如美国艺术家汉斯·哈克（Hans Haacke）就把观念艺术当作社会变革的武器，用自己的作品与黑暗的政治针锋相对。在1970年的观念艺术大展上，哈克在入口处安置票箱来做民意测验，这也成为一件典型作品（图2.5）。[2]但总的来说，自20世纪50年代开始，其实是包括艺术家在内具有批判精神的美国知识分子群体[3]相对蛰伏的时期（这种形势直到20世纪70年代基本形成）。因为当时的

[1] 参见[美]罗伯特·休斯：《新艺术的震撼》，刘萍君等译，上海：上海人民出版社，1989年，第302页。事实上，早在20世纪初期，很多历史前卫主义流派（例如未来主义、达达主义以及构成主义）就已经在力图打破"高级艺术"（high art）和"庸俗艺术"（low art）之间的界限，借此来破坏艺术体制，进而扩大整个社会的价值批判尺度。这种传统也直接影响到了二战后崛起的新前卫艺术。参见[美]乔纳森·费恩伯格：《艺术史：1940年至今天》，陈颖等译，上海：上海社会科学院出版社，2014年，第17页。

[2] 见[美]乔纳森·费恩伯格：《艺术史：1940年至今天》，陈颖等译，上海：上海社会科学院出版社，2014年，第360页。

[3] 这里特别指左翼知识分子。

第二章
观念艺术的兴起与批评性设计

073

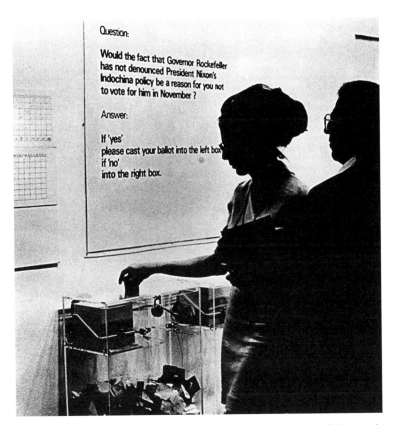

图 2.5　汉斯·哈克,《MoMA 投票》,行为艺术,1970 年

美国正值战后新自由主义的上升期,其外部主要面对与苏联的冷战、竞争压力,而内部态势则主要是麦卡锡主义(McCarthyism)和商业资本机制盛行,这些都导致左翼文化阵营赖以生存的群众基础被削弱,国内阶级矛盾处于一个相对缓和的状态。于是,针对现实世界的政治抗争更多是在艺术文化领域内展开的,较为激进的那部分艺术运动实质上退缩到了专业杂志、大学课堂与知识分

子的书斋里。[1]严格来说，观念艺术的前卫路线真正得到延续和发展，主要是在欧洲通过数量众多的激进艺术家和团体来实现的。[2]

虽然或多或少受到了来自美国的影响，但在欧洲观念艺术的发展历史中，有一条脉络从一开始就更加紧密地与日常生活议题和激进的社会运动相联系，甚至可以说，在很大程度上，正是来自艺术外部的驱动力，催化了这种具有鲜明前卫文化色彩的观念艺术的蓬勃开展。[3]在这里主要概略地谈谈三个颇具代表性的团体或人物："独立小组"（Independent Group）英国波普艺术的代表、"情境主义国际"（Situationist International）、约瑟夫·博伊斯（Joseph Beuys）。他们又可接驳于三组概念关键词：艺术与设计的跨界融合、社会文化批判与日常生活革命、人人参与的行动主义。

因为当时的社会形势，欧洲的波普艺术运动相比美国具有更加鲜明的政治色彩。早在20世纪50年代，一批来自伦敦当代艺术学院（Institute of Contemporary Arts）的年轻艺术家和设计师们组成了"独立小组"，他们尝试通过艺术、设计和科技间的跨界融合，打破高雅文化与通俗文化之间的隔阂。该团体不但在机器

[1] 当时像《党派评论》（Partisan Review）、《纽约书评》（New York Review of Books）、《艺术论坛》（Artforum）、《艺术新闻》（Art News）、《艺术》（Arts Magazine）、《十月》（October）等专业报纸杂志，都成为前卫艺术家、批评家发声的主要阵地。同时，伴随着知识分子的专业化趋势，大批文化艺术界知名人士开始受聘于各所大学，在课堂和书斋里发挥自身的专长。

[2] 张一兵：《代译序：德波和他的〈景观社会〉》，收入[法]居伊·德波：《景观社会》，王昭凤译，南京：南京大学出版社，2007年，第4页。

[3] 比如美国大众文化对英国波普的影响，约翰·凯奇（John Cage）参与激浪派创作等历史事件。但总的来说，美国当代艺术的发展更多是由商业资本及其代理机构推动，体现了当时美国意识形态所输出的国家文化战略。参见黄孙权：《迈向社会性艺术：艺术实践的知识关乎社会政治过程的知识》，载《新美术》2013年第10期，第22页。

图 2.6 "独立小组","艺术与生活并行"展览现场,1953 年

美学、工程图像、控制论、科幻小说、商业广告等方面涉猎广泛,甚至其领导者彼得·雷纳·班汉姆(Peter Reyner Banham)本身就是一位研习建筑和设计史的博士生。[1]在名为"艺术与生活并行"(Parallel of Life and Art, 1953)的展览中(图 2.6),人们可以

[1] [美]乔纳森·费恩伯格:《艺术史:1940 年至今天》,陈颖等译,上海:上海社会科学院出版社,2014 年,第 246 页。

清晰地看到像建筑师勒·柯布西耶（Le Corbusier）的《迈向新建筑》(*Towards a New Architecture*, 1937)、包豪斯设计师莫霍利-纳吉（László Moholy-Nagy）的《新视野》(*The New Vision*, 1933)这类经典设计文献的影响。[1] 1956 年，展览"这就是明天"（This is Tomorrow）甚至开创了画家、雕塑家与设计师集体创作的先河，强调用大众文化和科学技术来代替个体英雄主义艺术传统的主张。在展览现场，理查德·汉密尔顿（Richard Hamilton）、约翰·麦克海尔（John Mchale）和约翰·沃尔克（John Voelcker）搭建了一间娱乐屋，里面有电影、麦克风和点唱机用来与观众互动，其目的在于将周边的工薪阶层也吸引到画廊里来。[2] "独立小组"消除高雅艺术与流行文化界线的主张就像一个前卫的政治宣言。他们"希望艺术是关于当下的而不是高于当下的，是民主的而不是精英的，是与技术前沿发展紧密相关的"，其目的在于让艺术真正地民主化，以最终实现"一个更加平等的未来"。[3] 这里值得一提的现象是，波普艺术中图像拼贴手法的灵感源自包括设计在内的大众文化媒介，之后该手法又被大量反向挪用到了具有前卫姿态的观念主义设计创作之中。同一时代，许多创作者（这里包括艺术家、设计师或两种身份兼而有之的创作者）在社会批判任务的驱使下，开始自觉使用设计媒介以便更好地介入日常生活议题。他们创作了许多具有乌托邦色彩的观念主义设计作品，以表达激进的反主流态度

[1] [美]乔纳森·费恩伯格：《艺术史：1940 年至今天》，陈颖等译，上海：上海社会科学院出版社，2014 年，第 248 页。

[2] [美]乔纳森·费恩伯格：《艺术史：1940 年至今天》，陈颖等译，上海：上海社会科学院出版社，2014 年，第 249 页。

[3] [美]乔纳森·费恩伯格：《艺术史：1940 年至今天》，陈颖等译，上海：上海社会科学院出版社，2014 年，第 246、253 页。

和生活革命主张，而这种借道设计媒介的理念和方式也影响至今。

艺术批评家伊格尔顿（Terry Eagleton）认为："倾向抽象和观念化的当代艺术，不是模仿世界，它是要说明或改变世界。"[1]在这方面，"情境主义国际"算是最极端的例子之一，其理念和活动清晰地反映了观念艺术在激进的革新热情驱动下，工作室中的艺术创作与日常生活革命议题相结合，甚至走向纯粹政治斗争的转变轨迹。

"情境主义国际"的旗号之下聚集了"字母主义国际"（Letteriste International）、"印象包豪斯运动国际"（International Movement for An Imaginist Bahaus）等前卫团体[2]，在成员的构成上，艺术家、设计师等身份混杂。他们的理论和实践在不同程度上都继承了达达主义、未来主义和超现实主义的历史前卫传统，强调以多样的激进艺术化方式反抗或改造被异化的景观社会。他们的一个典型行为就是号召知识分子用"总体城市主义"（unitary urbanism）的理念方针来反对当时流行的"功能主义城市"（functional city），[3]这种思路对当时前卫设计尤其是建筑设计领域有相当大的影响。

情境主义运动的一个源头支流"眼镜蛇画派"（CoBra Group）成立于1948年，主将康斯坦特·纽文胡斯（Constant Nieuwenhuys）等人在马克思主义批评家亨利·列斐伏尔（Henri Lefebvre）《日常生活批判》（*The Critique of Everyday Life*, 1947）一书的影响下，开始放弃传统的艺术形式，尝试使用文字图像拼贴、现成品（或设计

[1] Terry Eagleton, "Capitalism, Modernism and Postmodernism", Francis Francina ed., *Art in Modern Culture*, London: Phaidon, 1995, p. 93.
[2] Simon Sadler, *The Situationist City*, Cambridge: The MIT Press, 1999, p. 2.
[3] Simon Sadler, *The Situationist City*, Cambridge: The MIT Press, 1999, p. 22.

物）的形式为艺术带来全新的社会性功能，即唤起对资本主义社会利用日常生活对人进行异化的自觉抵抗。[1]随后，纽文胡斯等人加入了活跃于50年代的"字母主义国际"。该团体仍旧沿用了达达主义者媒介融合的方式（比如文字和图像游戏）来对抗主流艺术形式，诗歌、音乐、电影、服装、表演等都成为他们表达观念的媒材，其活动宗旨在于服务民主社会和广大群众的政治事业。"字母主义国际"正是试图通过这种艺术方式来重新阐释、修正马克思主义政治斗争路线，即利用所谓"闲暇的战斗"将政治斗争聚焦在日常生活批判上来。这些理念宗旨和实践探索最终都在20世纪60年代末的情境主义运动中形成高潮。

日常生活革命是情境主义运动中一个非常重要的理念，其最重要的活动形式就是文化艺术的革命，运作手段主要可归纳为"漂移"（derive）[2]、"异轨"（detournement）[3]和"构境"（construct situations）[4]这三个概念。对此，情境主义运动领袖居伊·德波（Guy Debord）解释道：

> 情境主义者的目标是通过断然安排的瞬间变化，直接参与和分享一种生活的激情和多姿多彩。这些瞬间的成功只能是他们的短暂效应。从总体的观点看，情境主

[1] Tony Godfrey, *Conceptual Art*, New York: Phaidon Press Inc., 1998, pp. 56-58.
[2] "漂移"指"在各种环境中快速通过的技术"，具体见［法］居伊·德波：《景观社会》，王昭凤译，南京：南京大学出版社，2006年，第105页。
[3] "异轨"指"通过揭露暗藏的操纵或者抑制的逻辑对资产阶级社会的影像进行解构"，或者"将现在和过去的艺术生产整合到更大的环境构建中去"，具体见［法］居伊·德波：《景观社会》，王昭凤译，南京：南京大学出版社，2006年，第110页。
[4] "构境"指"借助在统一时空下开展的游戏形式，由某个组织集体精心建构的生活瞬间"，具体见 Simon Sadler, *The Situationist City*, Cambridge: MIT Press, 1999, p. 105.

义者认为文化活动是一种建构日常生活的实验方法，而日常生活会随着劳动分工（首先是艺术劳动的分工）的消失和休闲的扩张持久地发展壮大。[1]

在德波看来，创造出瞬间即逝的流变性非常重要，因为它对稳定又顽固的主流文化传统及其背后的意识形态构成了挑衅和消解。而艺术之所以是一种重构日常生活的有效手段，是因为它通过对图像、文字、表演、电影等领域要素拼贴式的使用，用颠覆性的观看（阅读）营造出充满革命性、否定性和无限丰富的、使人获得解放的情境，进而打破虚假的欲望景观。[2]比如德波的实验电影作品《关于在短时间内的某几个人的经过》(*Sur le passage de quelques personnes à travers une assez courte unité de temps*, 1959)就尝试将电影营造的世界与大众传媒构筑的现实生活场景结合起来，立足于消费主义批判立场来表达对日常生活的革命主张，这与他对"景观社会"（society of the spectacle）进行批判的理念一脉相承（图2.7）。[3]这类作品表明，前卫艺术家们对大众媒介的自觉挪用在当时已经成为一个重要的实践操作路径。

在随后的时间里，德波对资本主义社会异化的批判方式日趋激进且影响甚众。从20世纪60年代早期开始，他开始拒斥像来自"眼镜蛇画派"的阿斯耶尔·荣恩（Asger Jorn）、纽文胡斯这样

[1] [法]居伊·德波:《景观社会》，王昭凤译，南京：南京大学出版社，2006年，第168页。
[2] 参见[法]居伊·德波:《景观社会》，王昭凤译，南京：南京大学出版社，2006年，第175页。
[3] Soyoung Yoon, "Cinema against the Permanent Curfew of Geometry: Guy Debord's *Sur le passage de quelques personnes à travers une assez courte unité de temps* (1959)", *Grey Room*, 2013(52), pp. 38-61；以及Tony Godfrey, *Conceptual Art*, New York: Phaidon Press Inc., 1998, pp. 56-59。

图 2.7　德波在影片《关于在短时间内的某几个人的经过》的拍摄现场，1959 年

的成员，直接导致了"情境主义国际"与文化艺术斗争路线分道扬镳。到了 1965 年，情境主义运动成了一种纯粹的左翼政治运动，影响了 1968 年爆发的那场著名的巴黎"五月风暴"。在运动期间，德波本人甚至直接参与了对索邦（Sorbonne）的占领活动。有学者认为，正是他的著作《景观社会》（The Society of the Spectacle, 1967）扮演了"起义"催化剂的角色。[1] 对于观念艺术自觉介入西方社会意识形态领域斗争的这种现象，左翼批评家里帕德对观念艺术的评论很有代表性："所有艺术都是观念的反映，不管艺术

[1]　Libero Andreotti, "Review: Leaving the twentieth century: The Situationist International", *Journal of Architectural Education,* 49(3), p. 197；[美] 乔纳森·费恩伯格：《艺术史：1940 年至今天》，陈颖等译，上海：上海社会科学院出版社，2014 年，第 361 页。

家是有意识还是无意识的,艺术不是被右翼利用便是被左翼利用,无中立可言。"[1]

博伊斯是欧洲艺术领域观念主义变革中的标志性人物,也是一位强调将艺术融入生活并坚定将其付诸社会集体行动的乌托邦主义者。在谈及"人人都是艺术家"理念的时候他说道:

> 创作并非艺术家的专利。……更为广泛的创作的内涵,即是我的艺术观念。……"人人都是艺术家"……是指,人人都能在他自己特定的范围,无论是在绘画、音乐、工程技术、病人医护,还是在经济领域,确定生活的含义……艺术博物馆和文化艺术机构目前的困窘是因为文化成了一个孤立的领域,而艺术则更加孤立:在文化领域中,艺术更是象牙塔之塔,它不仅陷入文化的复杂性和教育的重重包围之中,也逃不出宣传媒介的掌握。[2]

该段话中有两层意思需要提拎出来解读:一是艺术的观念主义转向使其本身向全媒介、全领域开放。与生活结合,既是艺术形态转变的内部需要,也是社会革新的外部需要。二是艺术家应该走出个人主义、精英主义的狭隘视域,将创作的目标转向激发每一个人的创造潜质,并诉诸以人人参与的行动主义。[3]这些理念在

[1] 徐淦:《观念艺术》,北京:人民美术出版社,2004年,第22页。
[2] 徐淦:《观念艺术》,北京:人民美术出版社,2004年,第20页。
[3] [比]蒂埃利·德·迪弗:《杜尚之后的康德》,沈语冰等译,南京:江苏美术出版社,2014年,第233页。

其艺术生涯后半段的诸多作品中得到了贯彻。[1]

1964年，博伊斯特意选择了刺杀希特勒失败20周年的日子，在亚琛大教堂（Aachen Cathedral）进行了一次艺术表演。临近结束时，一群极端右翼青年冲上舞台袭击了他。受这次事件的刺激，其作品开始更加激进地直面政治问题，倡导一种"真正的民主"。[2] 1967年，博伊斯成立了"国际学生联盟党"（International Student Party）；1972年，创建了"民主投票办公室"（Office for Direct Democracy by Referendum）；1977年第六届卡塞尔文献展（Kassel Documenta）期间，博伊斯更是通过创立"自由国际大学"（Free International University）来打通艺术、科学和政治这些领域的壁垒，创建自由讨论核能、性别平等、全球政治、北爱尔兰等一系列热点问题的平台。应该说，这种艺术方式的激进转变与20世纪60年代末期到70年代整个欧洲社会的政治文化动荡是紧密相关的。对博伊斯来说，"所有具有创造性的思想都是艺术"，他希望通过唤起每个人的"艺术潜能"来调整当代社会中种种不平衡的状态。因为一旦每个人都通过内省找到自身存在的本质，所有人就都有能力在艺术事件（创造性思想）和真实事件之间构建革命性对话。因此，艺术也就成为一种"政治解放的力量"。[3] 现

[1] 从这段话里其实还可以再梳理出一层意思，即对大众媒介主导下的消费社会扼杀艺术前卫性的批判。类似观点可以从博伊斯评论杜尚作品的谈话内容中见到。见［德］乌尔里希·莱瑟尔、诺伯特·沃尔夫：《二十世纪西方艺术史》（下卷），杨劲译，北京：商务印书馆，2015年，第127页。这一类批判性观点因关乎对后前卫时期艺术状况的理解，在本书第四章有重点论述。

[2] 王璜生主编：《社会雕塑：博伊斯在中国》，北京：中国青年出版社，2013年，第160页。

[3] ［美］乔纳森·费恩伯格：《艺术史：1940年至今天》，陈颖等译，上海：上海社会科学院出版社，2014年，第235—236页；［美］本雅明·布赫洛：《新前卫与文化工业：1955年到1975年间欧美艺术评论集》，何卫华等译，南京：江苏美术出版社，2014年，第43页。

在看来，这种行动主义特征不但在创作者层面与罗森伯格论述行动绘画时提及的"个人文化"概念有些许异曲同工之妙[1]，更与"行动"一词的政治学含义存在价值意义上的深层联系。[2]关于这点，特别值得一提的是其遗作《7000棵橡树》(*7000 Oaks*, 1984)。通过该作品，博伊斯将艺术彻底转变成了一种进入日常生活领域来改造社会的集体实践。[3]

在2019年第58届威尼斯艺术双年展（La Biennale di Venezia）上，有一个平行展单元叫作"艺术家需要有与社会的摧毁能力相当的创造力：地中海"（Artists Need to Create on the Same Scale that Society Has the Capacity to Destroy: Mare Nostrum，图2.8为同名作品），从展览标题所具有的寓意到那些与环境、气候等全球性热点议题相关的展览作品均表明，今天一些艺术家所践行的艺术中指向社会建构职能的主张正是来自博伊斯"社会雕塑"（social sculpture）理念的影响。[4]而这恰好在商业文化协同的主流价值观之外，与今天的设计领域，与强调人人参与的大众设计（diffuse design）概

[1] 前文提到，罗森伯格在谈及行动性对艺术家的全新意义时认为，正是通过一个个行为事件，艺术家建构出完整自我，并形成一种与世界相联系的新个体文化；而博伊斯的主张实质上是把这类艺术家的职能，授权给每一个参与创造性活动的社会大众身上。
[2] 艺术史学家往往将"行动主义"一词用作对偶发艺术、行为艺术、身体艺术等这样强调行为过程的艺术类别的特点的归纳。与当代艺术语境中的行动主义概念有所不同，这里的行动主义更多指向其政治学内涵。参照汉娜·阿伦特（Hannah Arendt）对"行动"一词的相关论述，在批评语境中它尤指个体或群体为了寻求独一无二的存在意义或带来社会、政治、经济方面的改变，而进行的挑战现状的实践。参见［英］西蒙·斯威夫特：《导读阿伦特》，陈高华译，重庆：重庆大学出版社，2018年，第50、52—53、63—66页。
[3] 王璜生主编：《社会雕塑：博伊斯在中国》，北京：中国青年出版社，2013年，第296—298页。
[4] 参见威尼斯艺术双年展官网：https://www.labiennale.org/en/art/2019/collateral-events，2020-01-28；以及王璜生主编：《社会雕塑：博伊斯在中国》，北京：中国青年出版社，2013年，第87—88页。

图 2.8　劳伦·邦（Lauren Bon），《艺术家需要有与社会的摧毁能力相当的创造力》，装置，2019 年

念及其实践形式"社会创新设计"（design for social innovation）内在勾连了起来。[1]

二战后伴随观念主义思潮兴起的历史现象绝非局限于艺术领域就能看清的，它需要我们在一个更广阔的全球史框架中，将艺术内部因素和社会外部因素整合起来理解：一方面，观念主义在内部必然要求破除包括艺术在内的专业化领域对自身固有媒介例律的限定；另一方面，外部对于社会革新任务的客观需要又必然驱使

[1]　大众设计是区别于专业设计（expert design）的一种实践形态，区别于以工具性问题解决为目标，目的在于促进一种包括价值观在内的新的社会意义系统。社会创新设计是平行于技术、资本创新驱动的设计新领域，以激发和支持社会变革为目标。具体参见 Ezio Manzini, *Design, When Everybody Designs: An Introduction to Design for Social Innovation*, Cambridge: The MIT Press, 2015, pp. 3, 55。

包括艺术家在内的"历史先锋队"一起投身同一项总体性的历史事业。在当时的欧洲，二战的阴影尚未完全消退，社会危机重重。以法兰克福学派（Frankfurt School）为主要思想发源地，西方左翼知识分子对资本主义社会的反思与批判自1945年以来持续升温，并在1968年达到高潮。欧洲风起云涌的学生运动又与美国民权运动、嬉皮士潮流、"垮掉的一代"、反越战运动、劳工运动、女权运动等因素形成合力。正是这股合力推动了20世纪西方世界后现代主义的转向，亦宣告了已经有一百多年历史的现代主义的终结，其影响波及当时文学、艺术、设计等几乎所有的文化领域。

　　也许是现代学科划分的视域边界或既有本体认知阻碍了历史研究者们对这一现象进行整合性考察，往往我们会习惯性地依照人物、作品和事件的传统划分方式，将相关材料分列在现代艺术史或现代设计史中来谈，一旦涉及一些关于艺术与设计的交集内容就只能小心翼翼地加以描述。而实际上，与二战后观念主义思潮衔接的是一场多领域混杂联动的整体性前卫运动，知识分子由各自领域内的自省，转向对同一政治文化现实的关注并诉诸行动，这不但催化了"艺术家"的身份在全领域开放，也激发了社会群体的创造力及其参与生活革新的热情。其中，二战后欧洲的波普艺术和情境主义作为典型，更是直接参与到那个时期跨学科的互动之中。因为它们与20世纪90年代正式命名的批评性设计在社会文化职能与创作表现形式上高度一致，为了强调这条历史脉络，本书将这一时期以设计视角来考察的内容（主要是来自建筑史叙事中的一些反主流人物案例）都归纳在了"早期批评性设计"的名下。

二、技术乌托邦：20世纪50—70年代的早期批评性设计

其实在西方设计的早期现代主义时期，仍旧可以在工艺美术运动、新艺术运动和艺术装饰运动（Art Deco）等流派身上看到大量艺术与设计相融合的传统。直到以赫尔曼·穆特修斯与亨利·凡·德·威尔德（Henry van de Velde）的论争为重要分水岭，连同中后期包豪斯这类历史标志，设计才明确有了与工业技术生产紧密结合的现代主义原则。这不但导致机器美学及其时代精神的确立，也造成了今天主流意义上现代设计价值观与艺术审美价值观实质上的决裂。在秉持现代主义理念的历史学家看来，机器是标准化大生产的基础媒介，对机器的崇拜主观上使得在第一次世界大战前后，艺术家和设计师不约而同地对自然对象的兴趣骤减，工业生产环境开始成为艺术和设计的创作灵感来源，来自工业产品和运输工具的机器和抽象意象成为重要的形式基础。但就像之后乌尔姆设计学院的历史信息所透露的，在现实中，艺术与设计的聚散关系往往是以一种同时交织的张力状态来呈现的。在主流之外，总是会有另外一条历史线索与之并行互动。就二战后西方设计领域而言，主流价值观的表现就是在面向未来的进步信念的鼓舞下，继续坚定地与科学技术、工业生产乃至商业文化相结合，并最终在学科体系和历史叙事层面确立自身的独立地位。而反主流力量的一个典型表现就是观念艺术与早期批评性设计在前卫文化的驱动下，共享观念主义的机制内核和媒介融合的作业方式，在文化象征领域中呈现相向而行的态势。如果抽象地看，这是自历史前卫时期（即设计的早期现代主义时期）就已经显现的脉络。

未来主义者们乐于频繁地穿梭在艺术和设计之间，代表人物马里内蒂（Filippo Marinetti）就把当时的流行文化和大众媒体当作传播个人思想的工具。他的作品往往在印刷广告中以一种咄咄逼人的口吻，以及颇具说服力的强制性语调，同读者对话。其作品形式就表现为今天我们所说的"文字设计"（typography）。受法国象征主义诗人斯特凡·马拉梅（Stéphane Mallarmé）影响，马里内蒂并没有把文字看成常规意义上语言的视觉持存，而是把它视为具有特殊诠释能力的图像符号。通过对文字进行图式化的设计编排，这种形式既传递图像感知层面的语义，又在诵读时具有美感。《她床上的夜晚》（*At Night in Her Bed*, 1919，图2.9）采用了大量的设计媒介元素，通过印刷和手写字体以及图像的破碎再粘贴，使得作品看上去颇像一幅充满激情和动感的抽象画。[1]在马里内蒂看来，新型的创作必须超越旧有的沙龙艺术和中产阶级的"室内装饰"，更广泛地接触产业工人和街头年轻人。只有这样，未来主义才能发出革命的声音。[2]

在已经取得了布尔什维克革命胜利的苏联，当时官方的文化部门为艺术家们提供了一个将乌托邦观念付诸实践的探索平台。至上主义（suprematism）、构成主义等抽象风格创作作为表达普遍精神的媒介，同科技、人民这类概念普遍地联系起来。埃尔·李希斯基（El Lissitzky）那张著名的海报《红色铁杆打击白色资本主义》（*Beat the Whites with the Red Wedge*, 1919，图2.10）便是这一时期

[1] [美]大卫·瑞兹曼：《现代设计史》，[澳]王栩宁等译，北京：中国人民大学出版社，2007年，第176页。
[2] [美]大卫·瑞兹曼：《现代设计史》，[澳]王栩宁等译，北京：中国人民大学出版社，2007年，第175—181页。

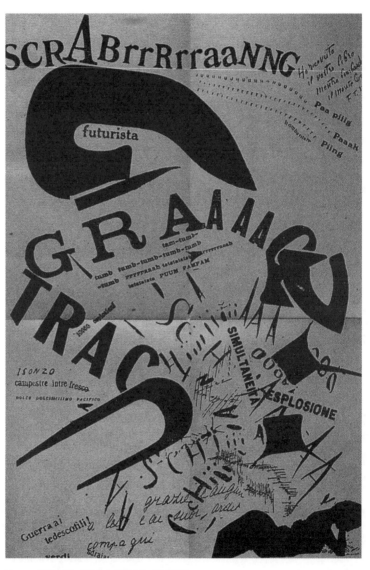

图 2.9 马里内蒂,《她床上的夜晚》,版式设计

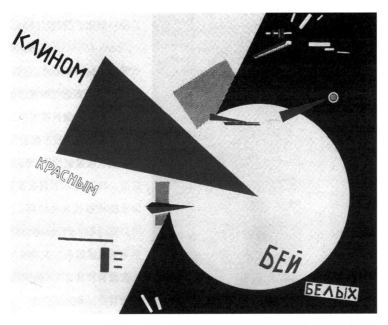

图 2.10　埃尔·李希斯基,《红色铁杆打击白色资本主义》,海报设计

的创作。正如李希斯基本人所言:"这种全新的艺术形式不是以主观而是以客观为基础的。……它不仅包括纯艺术,也包括屹立于新文化前沿上的所有艺术形式。艺术家即学者、工程师,也是劳动人民的同行者。"而李希斯基那些作为"建筑与绘画之间的中转站"的几何抽象建筑草稿,更是"超越了绘画等传统艺术形式的自足性,进入了更为实用的建筑和平面设计领域"[1]。弗拉基米尔·塔特林(Vladimir Tatlin)创作的《第三国际纪念碑》(*Monument to*

[1] Tim Marlow, *Revolution: Russian Art 1917-1932*, London: Royal College of Arts, 2017, p.75.

the Third International，图 2.11）[1]于 1920 年首次出现在莫斯科召开的苏维埃第八次代表大会上。《第三国际纪念碑》模型呈螺旋形不断重复向上，组件结构和对金属、玻璃的材料的应用象征着无产阶级的动力、能量和变革。塔特林认为这一模型抹去了绘画、雕塑与建筑之间的界限。作为乌托邦式建筑理想的化身，这一作品"激励了其他艺术家将艺术与生活融合在一起，并勇敢地承担起艺术家与工程师的双重角色"[2]。同一时期类似的作品还有弗拉迪米尔·施滕贝格（Vladimir Sternberg）的《空间建筑 KPS 42N6 号》（*KPS No. 42N6*, 1921，图 2.12），以及由罗伯特·浮士德（Robert Faust）、欧内斯特·伯登（Ernest Burden）等人创作的那批带有幻想主义气质和"建筑学特性"的图稿（图 2.13），等等。[3]从以上案例我们可以看出，当时激进的创作领域普遍存在这样一种现象：在技术未来的驱动下，对旧有文化的拒斥、对革新精神的强调很大程度上已经超越了媒介形式和职能定位，超越了意识形态阵营，科学技术及其所代表的进步信念成为艺术家和设计师们共同的关注焦点（图 2.14）。

在今天看来，出于艺术和设计两种各自独立的学科视角，人们常常对同一历史现象有着不同甚至截然相反的认知。主流或反主流，温和或激进，其判别指标并不在于是否被贴上了技术主义标签，而在于其与生活的距离和关系，或者说，生活在两种领域视角中所扮

[1] Tim Marlow, *Revolution: Russian Art 1917-1932*, London: Royal College of Arts, 2017, p.75.
[2] [美]大卫·瑞兹曼：《现代设计史》，[澳]王栩宁等译，北京：中国人民大学出版社，2007 年，第 197—198 页。
[3] Bruno Munari, *Design as Art*, London: Penguin, 2008, pp. 19-22；[美]欧内斯特·伯登：《虚拟建筑：未实现的建筑作品》，徐群丽译，北京：中国电力出版社，2006 年，第 46—51 页。

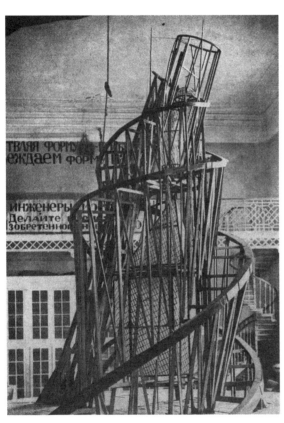

图 2.11 塔特林,《第三国际纪念碑》,装置　　图 2.12 弗拉迪米尔·施滕贝格,《空间建筑 KPS 42N6 号》,装置

演的角色。比如在艺术史的视角中,随着现代主义时期的到来,主流艺术观与生活渐行渐远,直至完全生长出一种表现为精英主义和形式主义、自律自足的媒介形式,反主流运动于是很自然地通过与生活融合获得革命性力量;而现代主义设计与艺术拉开明晰距离,获得独立地位,则得益于面向大众生活、协同工业生产、借道大众

媒介。二战后，这种现象表现得更加明显。反主流的前卫派在观念主义和社会运动的内外推动下，借道从设计为代表的大众文化媒介走向生活。这意味着来自历史前卫派的传统在二战后的新前卫时期得到了继承和发展。而从设计视角来看则刚好相反，在观念主义和社会运动的共同推动下，激进派通过与艺术的融合拉开了与生活的距离，以获得自由独立的批判力量，进而达到反抗主流设计文化的目的。这里面，抽象层面的那股否定性力量成为他们共同的历史动力学机制。在设计史的叙事中这类案例颇多，这里主要选取20世纪60年代欧洲的一些案例加以分析。

在20世纪60年代，社会形势的新变化促使设计师群体批判意识持续滋长，并与当时政治、文化、艺术领域的运动交相呼应。[1]这一特点主要体现于两个方面：在内部是设计界的知识分子面对现代主义方法论、价值观，开始对设计价值观进行追问和反思，进而尝试对抗之前建立在实用功能说基础上的现代主义设计律例。比如受德里达（Jacques Derrida）的影响，建筑师彼得·埃森曼（Peter Eisenman）在形而上层面独自探索，发展出一种解构主义式的"卡纸建筑"（paper architecture）形式，尝试在建筑和哲学之间寻求平衡。[2]在外部，前卫的文化革命也波及设计领域，使得设计因为对独立思辨能力和社会文化职能的强调，实质脱离了工业生产体系和商业文化生态，在表现形式上与观念艺术呈现你中有我、我中有你的局面。比如英国"独立小组"通过包括设计

[1] 王受之：《世界现代设计史》，北京：中国青年出版社，2002年，第218—219页。
[2] Felicity D. Scott, *Architecture or Techno-utopia: Politics after Modernism*, Cambridge: The MIT Press, 2010, p. 40.

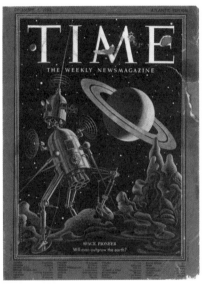

图 2.13　欧内斯特·伯登,《主题，变异，发展》空想建筑草图　　图 2.14　《时代》杂志关于外星殖民话题的封面设计，1952 年

在内的流行文化图像与科技象征符号的拼贴，对保守主义生活方式和精英主义的价值文化发起挑战。而波普艺术在形式手法层面又与生活革命的理念相结合，一道影响了与情境主义直接或间接相关的前卫艺术家、设计师们。他们开始打破领域束缚，用技术乌托邦语言与流行文化相结合的方式来进行创作，以期批判现实、改造社会。若要深究这种反主流思潮的缘起背景，便牵涉对一些转型时期材料的二次梳理。

20 世纪 50 年代是现代主义设计的盛期，以联邦德国为代表的工业设计追随赫尔曼·穆特修斯（Herman Muthesius）和包豪

斯的传统，强调将设计与建立在材料技术和制作工艺系统研究之上的客观统一标准联系在一起。[1]但是乌尔姆设计学院和布劳恩公司在合作中所展现的功能主义设计风格随着市场推广和商业运作逐渐变得盛行一时，简洁的几何形式与严谨的网格系统（grid system）的初衷是追求持久形式与实用功能之间的平衡，拒斥有计划的废止制度带来的消费文化，但最终却与现代主义艺术的命运相似——被贴上了高雅品位的标签，服务对象也变成了当时"更具鉴赏力"的精英阶层。[2]同样的例证来自善用无衬线字体（sans-serif）和网格系统来达成通用性和功能性的瑞士字体设计（Swiss typography），它几乎成了当时现代主义平面设计的代名词。在建筑领域也出现了趋同现象，以密斯·凡·德罗设计的西格拉姆大厦（Seagram Building，图 2.15）为典型，钢筋混凝土加玻璃幕墙的流行风格之下已不见当年的包豪斯精神。[3]随着西方世界进入战后"丰裕社会"（affluent society）阶段，科技进步带来工业制造能力的大幅提升，原先以福特制为先导的大一统市场模式开始趋于细分，消费主义发展到了一个前所未有的新高度，商业资本成为社会的主宰性力量，原本具有前卫意味的现代主义风格逐渐演变成了一种形式主义的商业美学。它在一些学者那里被形象地称作"国

[1]［美］大卫·瑞兹曼：《现代设计史》，［澳］王栩宁等译，北京：中国人民大学出版社，2007 年，第 140、206—207 页。
[2]［美］大卫·瑞兹曼：《现代设计史》，［澳］王栩宁等译，北京：中国人民大学出版社，2007 年，第 312—314 页；王受之：《世界现代设计史》，北京：中国青年出版社，2002 年，第 272 页。
[3]［美］肯尼斯·弗兰姆普敦：《现代建筑：一部批判的历史（第 4 版）》，张钦楠等译，北京：生活·读书·新知三联书店，2012 年，第 314 页；［美］大卫·瑞兹曼：《现代设计史》，［澳］王栩宁等译，北京：中国人民大学出版社，2007 年，第 314—316 页。

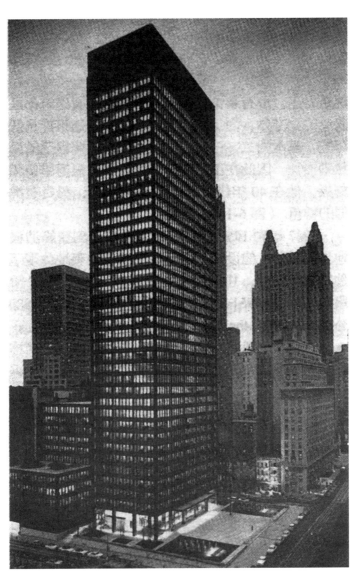

图 2.15　密斯·凡·德罗，西格拉姆大厦

际主义风格"。[1]

随着反叛意识的再度滋长，新的前卫文化开始兴起。这一波反主流浪潮主要源自两个相互交织的层面：在内部的形式审美层面，越来越舒适、唯美、坚固的设计倾向带来的是令人窒息的千人一面，后现代设计批评理论里那句著名的"少即无趣"（Less is boring）说的就是这样一种情况；在外部的社会意识形态层面，一些西方马克思主义批评家们敏锐地看到，现代主义设计背后的那种理性主义传统轻视主体存在，所带来的实际上是一种自欺而不是解放。它掩盖了人的空虚与不安，客观上助长了商业文化对生活的隐性控制，进而封死了人们实现自我价值的通道。[2]于是这才有了战后各个领域的知识分子纷纷以设计为武器开始生活革命之风潮，这在20世纪60年代末体现得尤为激进。其中，情境主义一脉值得再以设计的视角予以关注。[3]

不少人认为，情境主义作为20世纪60年代里最为激进的文化运动之一，主要发生文学和艺术领域。其实在"情境主义国际"的旗帜周围，激进分子们广泛地利用了包括设计在内的大众文化媒介来挑战既有观念、批判社会现实，一种带有象征意味的技术乌托邦主义在当时得到了广泛认可。[4]情境主义中许多跨媒介的

[1] 王受之：《世界现代设计史》，北京：中国青年出版社，2002年，第214、227、224—226页。
[2] [美]大卫·瑞兹曼：《现代设计史》，[澳]王栩宁等译，北京：中国人民大学出版社，2007年，第382页。
[3] 正如现代艺术史和现代设计史多少都会将英国波普艺术和情境主义的相关内容纳入叙事所表明的，实际上它们本身因为强调跨界融合的操作路径，确实很难用现代学科的主流标准加以简单划分。
[4] 梁允翔：《最后的先锋派：国际情境主义和建筑电讯派》，载《建筑师》2011年第6期，第9页。

实验作品往往使用来自大众文化和现代科技的语言符号，试图在追求游牧性（nomadicity）、转瞬性的过程中描绘一幅幅未来城市理想生活的蓝图。在情境主义者看来，于日常生活语境中建构生动情境（situations）正是赋予城市真正活力的源泉，这将有力地冲击已经趋于僵化的现代社会物质景观及其代表的资本主义意志的统治秩序。

情境主义运动实际由多个活跃的激进团体在同一个总体纲领下推动，他们都在日常生活模式批判的基础上更加积极和现实地建构人的具体生活情境，以完善个体的存在状态。[1] 其中，"实验艺术家国际"（The International of Experiment Artist）和"字母主义国际"很早就在努力寻找一种更加原初和直接的观念表达形式，于是他们将纽文胡斯有关城市环境和建筑的革新观念，带到了建筑形式与社会行为互动的创作理念中。在他们看来，建筑直接影响了居于建筑之中的人的存在状态，因此绝对不是"居住的机器"这么简单。个人主体应该占据主导性地位，自觉地参与日常生活的创造革新。"总体城市主义"代表了情境主义所追求的终极理想，该理念主张利用包括艺术和现代技术在内的一切手段来建构理想的城市生活。对此德波解释道："之所以总体城市主义强调无边界，乃是要通过形成一个总体化的人类环境，将工作与休闲、公共与私人等二元化关系最

[1] 张一兵：《代译序：德波和他的〈景观社会〉》，收入［法］居伊·德波：《景观社会》，王昭凤译，南京：南京大学出版社，2007年，第4—5页。原文为"总体都市主义"，为了行文统一，均改为"总体城市主义"。

终消解。"[1] 总体化的城市"动态"将不再受资本意志和官僚主义驱使，而是被每一位生活的参与者所推动。[2] 当时的印象包豪斯国际运动（The International Movement for an Imaginist Bauhaus）也遵循了这一理念，他们认识到在总体城市主义与未来的生活方式之间将存在着本质的相互依赖关系和巨大的革命潜力。[3]

就设计的视角来看，纽文胡斯是情境主义运动中的一位关键人物。作为眼镜蛇画派的主要成员，从1952年开始他逐渐对建筑产生兴趣。1956年，在由印象包豪斯国际运动发起的"工业与美术大会"上，纽文胡斯提出了"自由建筑"的概念，即通过建筑来构建创造性的生活方式，进而促使日常现实发生转变。1959年，纽文胡斯在巴黎和阿姆斯特丹展出了乌托邦式的概念设计《新巴比伦》(*New Babylon*，图2.16)，该作品其实是一个由建筑模型、拼贴画、绘画、图形和文字构成的综合性观念文本，用来阐述他对城市和社会如何有效互动的想法。[4] 项目最初被称为 *Dériville*，来自荷兰语"ville dérivée"，意思是"漂流城市"，后来更名为《新巴比伦》。[5] 亨利·列斐伏尔对该作品评述道："一个新的巴比伦，一个具有挑衅性的名字。因为在新教传统中，巴比伦是一个邪恶

[1] Guy Debord, "Positions Situationistes sur la Circulation", *International Situationnistes*, Dec. 1959, No. 3, p. 36, translated as "Situationist: These on Traffic", in Ken Knabb, *Anthology*, pp. 56-59；梁允翔：《最后的先锋派：国际情境主义和建筑电讯派》，载《建筑师》2011年第6期，第6页。

[2] Simon Sadler, *The Situationist City*, Cambridge: The MIT Press, 1999, p. 117.

[3] 张一兵：《代译序：德波和他的〈景观社会〉》，收入[法]居伊·德波：《景观社会》，王昭凤译，南京：南京大学出版社，2007年，第4—5页。

[4] 梁允翔：《最后的先锋派：国际情境主义和建筑电讯派》，载《建筑师》2011年第6期，第6页。

[5] "Le Jeu de Cartes des Sittuationnistes", *Comité Français de Cartographie (CFC)*, June 2010.

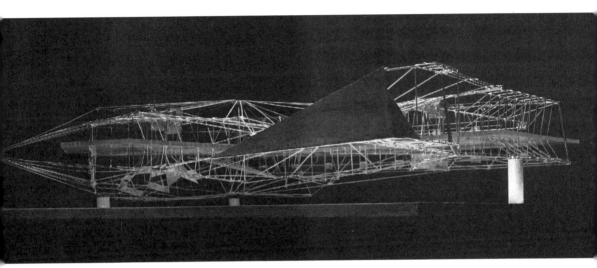

图 2.16　纽文胡斯,《新巴比伦》项目中的橙色模型（Structure in Orange of New Babylon）

的形象。新巴比伦将用被诅咒的城市名字设计一个未来的世界城市。"[1]《新巴比伦》从1959年开始制作,一直到1974年完成。在这个虚构的乌托邦世界,资本主义社会里的工作、家庭生活和公民责任等这些枷锁被抛弃,土地归集体所有,工作完全由机器自动化完成,人们从劳动中解放出来,甚至都不需要从事艺术,因为他们在日常生活中就可以发挥创造力。[2] 用纽文胡斯自己的话来说就是:"《新巴比伦》项目只打算为保持个体的自由行为提供最低条件。其中,我们必须避免对行动的自由带来任何限制。一切

[1]　Henri Lefebvre on the Situationist: An International Interview, conducted and translated in 1983 by Kristin Ross, in October 79, Winter 1997.
[2]　梁允翔:《最后的先锋派:国际情境主义和建筑电讯派》,载《建筑师》2011年第6期,第6—7页。

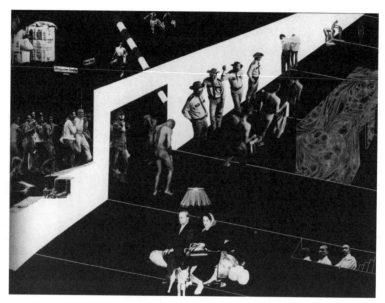

图 2.17　库哈斯,《出埃及记》空想建筑综合文本之"收容所"

都必须保持可能性,一切都可能发生,环境必须由生命活动创造,而非相反。"[1]雷姆·库哈斯(Rem Koolhaas)称赞《新巴比伦》堪当"充满勇气的榜样",因为它让许多建筑师用"新巴比伦"的方式来进行思考,其中就包括库哈斯本人。

为了参加意大利《美丽之家》(*Casabella / The Beautiful Home*)杂志主办的"城市新愿景"(New Visions of the City)竞赛,库哈斯在 1972 年创作了观念设计作品《出埃及记》(*Exodus*,图 2.17)。它讲述了未来由巨大方块建筑和冷漠网格系统构成的现代主义都

[1] Constant, *Decomposition of the Artist: Five Texts by Constant*, New York: The Drawing Center, 1999, p. 12.

市中，一小撮人主动选择放弃感官享乐主义和都市庸俗生活的故事。库哈斯通过《出埃及记》探讨了建筑在资本主义都市中可能起到的颠覆性作用（即举办边缘活动、引发突发事件的能力），以期重振建筑作为社会和政治发明工具的职能。在此项目中，库哈斯有意排除了主流设计师追求新颖样式的本能习惯，更关注于对设计过程的探索，譬如 R 和 X 级脚本的生成可能性（generative possibilities）。作品由三类文献组成：一类是对那些毫无生气的传统建筑绘图的刻意模仿，一类是彩色拼贴画所描绘的故事板（Storyboard），还有一类是纯文本/脚本（text/script）。在整个作品中，"绘图的非熟练性"（certain graphic incompetence）被有意为之，拼贴、图表和故事板成为表现方式的标配，这提升了艺术（确切地说是观念艺术）在设计中的活化作用，并最终促使这个文本式的作品展开对设计价值观的辩争。[1]

同样与情境主义有着千丝万缕联系的还有 1960 年在英国成立的"建筑电讯派"（Archigram），这是一个集合了伦敦两所建筑院校在校学生和一些年轻建筑师的前卫设计团体。[2] 他们反对英雄纪念碑式的主流建筑形式，否定资产阶级寄放于恒久静态的物质资产中的价值意义，强调变化性和游牧性的设计哲学，并同样从新技术和大众文化中汲取灵感（这种未来主义的技术美学与当时科学技术的高速发展是相呼应的），通过创造虚构的项目对现代主义予以批判。该团体的主要成员有彼得·库克（Peter Cook）、华伦·恰克

[1] Jeffrey Kipnis, *Perfect Arts of Architecture*, New York: MoMA, Columbus: Wexner Center for the Arts, The Ohio State University, 2001, pp. 14-33.
[2] 梁允翔:《最后的先锋派：国际情境主义和建筑电讯派》，载《建筑师》2011 年第 6 期，第 7 页。

（Warren Chalk）、荣·赫伦（Ron Herron）等。[1]在他们的展览《生动的城市》（*Living City*, 1963）中，一些拼贴式作品除了与波普艺术的创作手法同步，还明显受到情境主义的影响，展览中甚至直接展出了一幅"情境主义国际"关于城市漂流理论的作品（图2.18、图2.19）。在"建筑电讯派"看来，情境是指城市空间内的一些事件，那些构成瞬间即逝性的活动着的物件、车、人和实体空间一样重要。这些借助运动和时间要素构成的情境就像一条线索、一把钥匙，让我们打破旧有城市和建筑制造的唯美主义幻象，设想未来城市的形态。这些技术乌托邦式的观念文本不仅让人想到了纽文胡斯的《新巴比伦》项目，即设计师只提供初步的（甚至只是感觉上的）城市概念框架。对此，彼得·库克解释道："人们会质问，为什么你们没有提供未来城市的具体形象？我们一直认为，最主要的是提出和界定问题，我们为此提供了背景，且已经试图去捕捉那些难以捉摸的东西——'生动的城市'"。[2]可以说，这种借助文本虚构引导观者进入思辨区域的手法与观念艺术如出一辙。

《插件城市》（*Plug-in City*，图2.20）是彼得·库克在1962年至1964年间做的系列设计作品。通过一种来自儿童玩具的灵感，创作者用可拼装的模块化理念来表达未来城市的灵活性和游牧性。在库克的构想中，将可移动的金属舱住宅（The Metal Cabin

[1] Simon Sadler, *Archigram: Architecture without Architecture*, Cambridge: The MIT Press, 2005, p.161; Peter Cook, Dennis Crompton, *A Guide to Archigram* 1961-1974, London: Academy Editions Ltd., 1995, p.218.

[2] Simon Sadler, *The Situationist City*, Cambridge: The MIT Press, 1999, pp. 53-54, 132-133；以及梁允翔：《最后的先锋派：国际情境主义和建筑电讯派》，载《建筑师》2011年第6期，第8页。

第二章

观念艺术的兴起与批评性设计

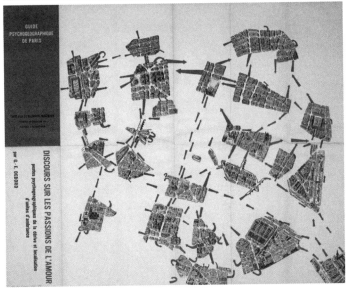

图 2.18　彼得·库克,《无题》,概念建筑拼贴画
图 2.19　居伊·德波,《巴黎的心灵地图》,城市规划拼贴画

Housing）作为基本构件，就可以按照特定人口规模将其拆卸组装成大小不同的可移动社区，再按照不同的社区定位插接到混凝土的"巨型结构"（megastructure of concrete）基座中。不同社区之间的连接也可以像插头和插座的关系，在这一过程中交通、生产和生活得以重新组织，进而形成一个充满可变性和不断扩展性的新城市。[1]荣·赫伦在1964年设计了一个空想式作品《行走的城市》（Walking City，图 2.21）。[2]在充满戏谑嘲讽的表象之下，赫伦想象了一个在核战争废墟中行走的城市怪物。它使人联想起在某种噩梦中，救赎者在一场终极灾难后对人类的拯救。[3]这个造型夸张，带着波普特点和嘲讽意味的高技术产物，从反向批判了现实社会——一个没有真实性和情感的异化世界。"建筑电讯派"将这种贴近流行文化和技术美学的空想主义设计自嘲为"向系统中注入噪声"。[4]有趣的是，《行走的城市》这类末日题材反过来在大众文化领域如电影、漫画中，得以延续并流行至今。[5]

如果说来自情境主义一脉的早期批评性设计用基于技术乌托邦的宏大叙事，描绘了建筑先锋派用技术来解决城市与人的问题的美好愿景，那么身份多元的奥地利人汉斯·霍莱因最突出的特点则是

[1] 程世卓：《英国建筑技术美学的谱系研究》，哈尔滨工业大学博士论文，2013年，第201—203页。

[2] 梁允翔：《最后的先锋派：国际情境主义和建筑电讯派》，载《建筑师》2011年第6期，第9页。

[3] [美]肯尼斯·弗兰姆普敦：《现代建筑：一部批判的历史（第4版）》，张钦楠等译，北京：生活·读书·新知三联书店，2012年，第315—316页。

[4] 李婷婷：《梦想照进现实：蓬皮杜艺术中心设计背后的文化和社会理想》，载《建筑创作》2012年第2期，第177页。

[5] 李清志：《建筑思潮对科幻电影的影响：以英国建筑电讯学派为例》，收入《2005设计的虚构与真实学术研讨会论文集》，台北：中国台湾实践大学，2005年，第58页。

第二章

观念艺术的兴起与批评性设计

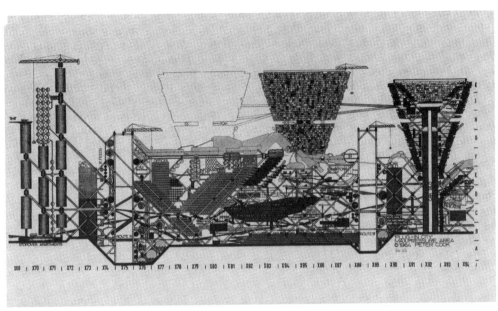

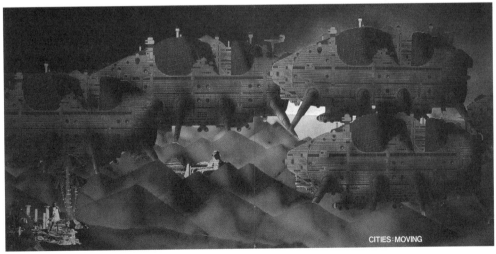

图 2.20　彼得·库克,《插件城市》空想建筑概念图
图 2.21　荣·赫伦,《行走的城市》空想建筑概念图

在此基础上，通过一种跨领域、跨媒介的，带有强烈大众文化色彩的观念设计乐观地拥抱了数字未来，并在创作形式上走得更远。那时候，信息时代刚刚开始在建筑师的视野中曙光初现。马歇尔·麦克卢汉（Marshall McLuhan）的《古腾堡的银河系：文字设计师的养成》(*The Gutenberg Galaxy: The Making of Typo graphic Man*, 1962）是第一本预告信息时代到来的著作，霍莱因对数字时代建筑意义的探讨就被麦克卢汉收纳其中。[1]

"一切皆建筑"（Everything is architecture，德语原文为 Alles ist Architektur）是 1968 年 4 月霍莱因发表于维也纳《建筑》(*Bau*)杂志的文章里的主旨宣言，其中"Alles"一词被认为是对完全取消建筑的有力呼唤，这大概是在 20 世纪 60 年代出现的所有建筑宣言中最为疯狂的。当时正在大力倡导将"艺术对象非物质化"（dematerialization of the art object）以寻找"更本质的东西"（something more fundamental）的美国艺术批评家露西·里帕德对此评论道，霍莱因的宣言可以看作建筑学的"等价物"，他的方法将所谓的概念建筑与"赛博艺术"（cyber art）结合起来。[2] 从这个角度看，霍莱因用最接近观念艺术的表达方式彻底突破了设计媒介的边界限定。

与一些对机械复制时代的到来表示忧虑的批评者相反，霍莱因热切拥抱了其实还未真正到来的数字时代。比如他当时的一个计划是用电视机来取代维也纳大学，这大概是最早对所谓远程学

[1] Liane Lefaivre, "Everything is Architecture: Multiple Hans Hollein and the Art of Crossing Over", in *Harvard Design Magazine*, Spring/Summer 2003, No. 18, p.1.
[2] Liane Lefaivre, "Everything is Architecture: Multiple Hans Hollein and the Art of Crossing Over", in *Harvard Design Magazine*, Spring/Summer 2003, No. 18, p.1.

习的一种诠释（更宽泛意义上来说，是对网络空间的诠释）。在20世纪60年代的技术乐观主义者中，霍莱因也是第一位明确提倡用全新建筑形式即"数字乌托邦"（e-utopian）来反对以保守的形式主义建筑大师——如菲利普·约翰逊（Philip Johnson）、爱德华·D.斯通（Edward D. Stone）、山崎实（Minoru Yamasaki）等人——及其作品为代表的主流建筑形态。[1]

 在"一切皆建筑"宣言发表的两年前，他邀请像理查德·巴克敏斯特·富勒（Richard Buckminster Fuller）和西奥多·阿多诺（Theodor Adorno）这样的激进学者参加了在维也纳举办的一次建筑研讨会。会上他呼吁，要对有关建筑的旧有思考方式进行彻底的打散重构，在新的建筑观念定义中消除旧有的封闭保守性，消除建筑与其他领域之间的一切边界。在这种类似观念艺术的创作理念中，以往与建筑毫无关系的对象和概念被出乎意料地等价对接起来（图2.22）："人造气候""运输""服装""最广义的环境""感官""以自我为中心的客户""社区""邪教建筑""身体热度控制""科学发展""模拟建筑""缝制建筑""充气建筑""触觉""视觉""声音""情感需求的表达"，甚至是"军事战略"。霍莱因基于吉尔·德勒兹（Gilles Deleuze）的"块茎"理论（rhizome），常常使用一些与建筑毫无关系的流行图像进行波普式拼贴，并在每个视觉符号下面直接写上"这就是建筑"（This is architecture）。[2]这种用概念内容置换视觉对象的手法不由让人联想起《一把和三把

[1] Liane Lefaivre, "Everything is Architecture: Multiple Hans Hollein and the Art of Crossing Over", in *Harvard Design Magazine*, Spring/Summer 2003, No. 18, p.1.
[2] Liane Lefaivre, "Everything is Architecture: Multiple Hans Hollein and the Art of Crossing Over", in *Harvard Design Magazine*, Spring/Summer 2003, No. 18, p.3.

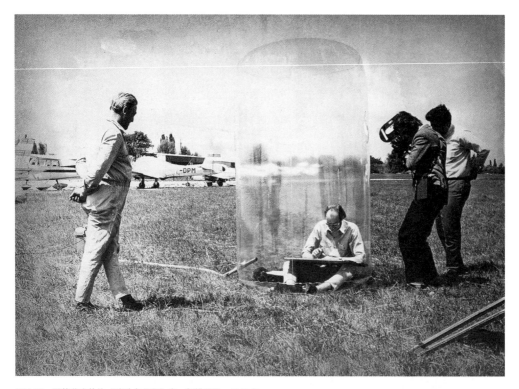

图 2.22　霍莱茵在他的"移动办公室"中，气模装置，1969 年

椅子》(*One and Three Chairs*，图 2.23）那类观念艺术作品。也许其制作方法在今天看似简单普通，但就设计语境而言，产生的效果哪怕在今天都相当震撼。

　　霍莱因拼贴式的"观念建筑"用让人眼花缭乱的手法有力地反击了 20 世纪 50 年代建筑设计领域狭隘的因循守旧和其背后占统治地位的意识形态。可以说，这种创作理念和手法与 20 世纪 60 年代晚期西方社会浓厚的前卫文化氛围息息相关，与当时艺术、

图 2.23　科苏斯，《一把和三把椅子》，装置，1965 年

科技等领域的发展态势呼应交织。这一点，无论是从德波、纽文胡斯这样的情境主义者、法国的"乌托邦集团"（Groupe Utopie），还是从来自美国加州的赫伯特·马尔库塞（Herbert Marcuse），甚至从在实践层面上走得更远的一些设计团体身上，比如英国的"建筑电讯派"和意大利的"阿基佐姆"（Archizoom），都可以看到共通的方法论。[1]总的看来，以美苏太空竞赛为代表的冷战新技术和消费社会的大众文化一道启发、推动了 20 世纪 60 年代艺术、设计领域的新前卫派发展。一方面，年轻的艺术家和设计师们热情

[1]　Liane Lefaivre, "Everything is Architecture: Multiple Hans Hollein and the Art of Crossing Over", in *Harvard Design Magazine*, Spring/Summer 2003, No. 18, p.3.

高涨地探索如何利用冷战时期的新技术符号创建想象中的乌托邦；而另一方面，流行文化在作为大众文化媒介的设计领域中，也被挪用为一种反对旧有权威的形式语言。特别是那些同样流行于艺术领域的观念主义创作方法，在凸显虚构与真实之间张力的同时，再次表明在展开日常生活批判这一共同任务之下，艺术与设计相向而行的历史轨迹。

三、黑镜：20 世纪 90 年代以来的批评性设计

《黑镜》(*Black Mirror*，图 2.24) 是英国电视 4 台（Channel 4）及美国奈飞（Netflix）公司出品的迷你电视剧，于 2011 年首播。

图 2.24　电视剧《黑镜》剧照

该剧以多个独立故事，通过对当前科学技术的夸张，推测和设想未来可能的社会发展状况，表达了对当代科技在日常生活中对人性进行隐性利用、重构与破坏的担忧。[1]于是"黑镜"一词此时更像是一种对新时代的表征，与20世纪60年代弥漫在前卫文化里那种技术乌托邦式的进步信念形成了鲜明对比。这一点我们可以从今天一些批评家看待早期批评性设计时暧昧甚至矛盾的态度中可见一斑。

2008年的秋天，英国维多利亚和阿尔伯特博物馆举办了一个名为"冷战摩登：1945—1970年的设计"（Cold War Modern: Design 1945—1970，图2.25）的回顾展，首次系统梳理二战后"铁幕"（iron curtain）两侧涉及当代建筑、设计、电影等领域的300多件作品。展览横跨艺术与设计、精英主义和大众文化等主题类型，作品除了来自美、英、法、意、联邦德国等传统资本主义国家，还有苏联、捷克斯洛伐克、波兰、民主德国和古巴这类以前很少进入主流叙事的社会主义阵营。看得出策展人想把那个激动人心的时代放在囊括了政治、文化、经济等因素的全球设计文化史框架中来展开考察。[2]

本次展品类型可谓丰富多样。这里面既有主流文化代表，比如斯坦利·库布里克为1968年电影《2001太空漫游》（*2001: A Space Odyssey*）所设计的人造卫星模型和"阿波罗任务"（Apollo Mission）太空服道具，法国男星柏高·拉班（Paco Rabanne）的流行服装设计，迪特·拉姆斯的产品设计，勒·柯布西耶和理查德·巴克敏斯特·富勒的建筑设计等；也有反主流文化的代表，比

[1] Anthony Dunne, Fiona Raby, *Speculative Everything: Design, Fiction, and Social Dreaming*, Cambridge: The MIT Press, 2013, pp. 74-75.
[2] 参见V&A官网 http://www.vam.ac.uk/content/articles/c/cold-war-utopian-ideals/, 2018-11-10；以及David Crowley, Jane Pavitt eds., *Cold War Modern: Design 1945-1970*, London: Victoria & Albert Museum, 2008, pp. 11-23。

图 2.25 "冷战摩登：1945—1970 年的设计"展览

如二战新前卫艺术浪潮中罗伯特·劳森伯格和格哈德·里希特（Gerhard Richter）的当代艺术作品，特别是前文提到过的在20世纪60年代异常活跃的那些激进设计师或团体的作品，比如汉斯·霍莱因和"建筑电讯派"及其针对未来城市或住宅设计的那些乌托邦式的空想方案。展览尝试为我们提供这样一幅总体的历史图景：20世纪60年代后期的前卫运动可以被看作西方20世纪最后一波乌托邦式的思想革命，波及了当时的所有文化领域，其中出现了一种艺术与设计并生交杂的现象。在前卫文化的驱动之下，冷战中的东西方阵营都基于各自思想生态设想了全新的生活方式。西方阵营里的激进团体用那些"摇滚乐一般"的未来主义设计理念来挑战旧有传统；而在东方集团，也许是受到苏联航天科技巨大进展的鼓舞，新一代的艺术家与设计师则带来了宇宙感十足的创作。[1]可以看到，曾经前卫的传统在后辈的反叛之路中得到了某种继承，对科学技术的开放态度使得60年代的许多观念型创作大胆挪用了新技术元素，甚至是充气建筑、电子媒体这些曾经被用于军事领域的战争科技，都成为开展游牧式生活以获得个体身心自由的有力支持。[2]

[1] 参见 V&A 官网 http://www.vam.ac.uk/content/articles/c/cold-war-utopian-ideals/, 2018-11-10；以及 David Crowley, Jane Pavitt eds., Cold War Modern: Design 1945-1970, London: Victoria & Albert Museum, 2008, pp. 129-130。

[2] "冷战摩登：1945—1970年的设计"展览分成若干个主题单元，比如在"爆炸的世界"（A Blow-up World）中，20世纪50年代美国军方广泛采用充气建筑作为雷达装置的防护罩。到了20世纪60年代，以英国的"建筑电讯派"、意大利的"超级工作室"（Superstudio）、美国的"蚂蚁农场"（Ant Farm）为代表的年轻建筑师、设计师受到这些轻巧便携的气动结构的启发，将此挪用为对传统建筑和家具设计之保守无趣的纪念碑性批判。在"软机器"（Soft Machines）主题单元中，美国国家航空航天局（NASA）在1960年开始了混合动力机器人的研究。在20世纪60年代后期，艺术家和设计师在此基础上通过增加感官装置和通信工具，再次挪用了科学家们的成果，这些设计可算是今天用来扩展意识和感官能力的可穿戴设备的雏形。参见V&A 官网 http://www.vam.ac.uk/content/articles/c/cold-war-utopian-ideals/, 2018-11-10。

值得注意的是，本次展览对历史材料的重新编辑也让人们读出了一些与 60 年代技术乌托邦主义中乐观态度不同的信息。一些看似理想主义的计划往往带有黑色的讽刺意味。这意味着，伴随新前卫运动在 20 世纪 80 年代逐渐衰落而来的是，"面对军备竞赛和消费主义给全球不断带来负面影响的今日世界，对技术不加批判地拥抱和欢呼显得越来越难以维持"[1]。这种颇具"反乌托邦"意味的论调，也表现在了 20 世纪 90 年代以来批评性设计的价值取向之转变上，一种对技术全面接管人类世界的警惕与审慎（considered）情绪，在这一实践领域逐渐弥漫开来。[2]

科技时代曾给世界灌输了这样一种信念，即人类在科技的加持下将无往不利，我们将迎来"越来越好"（happy-ever-after）的日子，以致很长一段时间里，我们也确实几乎没有理由去怀疑技术乌托邦主义所描绘出的美好远景。[3] 但是自 20 世纪 60 年代末开始，地区冲突、越南战争、石油危机、核战阴影、嬉皮士运动、摇滚乐以及基于地球家园的命运共同体意识等因素一道，让人们逐渐开始反思技术主义和理性精神笼罩之下的世界及其未来命运。

[1] 参见 V&A 官网 http://www.vam.ac.uk/content/articles/c/cold-war-utopian-ideals/, 2018-11-10; 以及 David Crowley, Jane Pavitt eds., *Cold War Modern: Design 1945-1970*, London: Victoria & Albert Museum, 2008, pp. 264-266。

[2] 在展览的"批判的乌托邦"（Critical Utopias）单元中，东西方阵营的冷战竞争使得设计成为一种被用来证明苏联式社会主义或西方资本主义之优越性的工具。到了 60 年代后期，设计师开始反思这场竞赛对地球的负面影响，批判的矛头开始转向那个时代的乌托邦计划。而在"脆弱的星球"（Fragile Planet）单元里，美苏太空竞赛改变了人类看待世界的方式。太空视角让越来越多的人意识到地球与生命的珍贵。参见 V&A 官网 http://www.vam.ac.uk/content/articles/c/cold-war-utopian-ideals/, 2018-11-10。

[3] Anthony Dunne and Fiona Raby, *Design Noir: The Secret Life of Electronic Objects*, Basel: Birkhäuser, 2001, p. 6.

传统马克思主义异化理论始终强调在异化了的技术-理性力量背后，那个"幽灵"是拥有技术掌控权的某一个阶级或群体，矛盾始终体现于管制和被管制阶层群体间的紧张关系。[1]而马尔库塞在马克思主义批判理论的基础上，重新探讨了技术异化问题。他认为之前那种"有意图的""剥削性"的主体对于统治系统来说已经不再是关键性的了，甚至旧有的那个"主人"（剥削阶级）已经是"多余的"或"装饰性"的，取而代之的是"内在于社会组织或内部的技术自身"的"功能系统"，任何人都要遵循它的意志。[2]基于类似的逻辑，雅克·埃吕尔（Jacques Ellul）秉持技术有灵论，把技术看成自主意志和行动能力的主体，它要求人与"方法、技法、机器、理性"等生产性组织及网络必须保持高度一致。[3]于是前卫的主要敌人由之前的官样文化，转变为一种更为抽象的理性知识系统。这种对"技术自主性"[4]的理解角度对于批评性设计，尤其是20世纪90年代以来的批评性设计影响甚巨。

其实早在20世纪60年代末，少数具有洞察力的设计师就已经看到新兴媒体技术手段对日常生活的全面接管，并认为个人空间和休闲时间的明确出现是资本主义发展到一定阶段的特有产物，

[1]［美］兰登·温纳：《自主性技术：作为政治思想主题的失控技术》，杨海燕译，北京：北京大学出版社，2014年，第33—34页。
[2]［美］赫伯特·马尔库塞：《单向度的人：发达工业社会意识形态研究》，刘继译，上海：上海译文出版社，2006年，第7—11页；［美］兰登·温纳：《自主性技术：作为政治思想主题的失控技术》，杨海燕译，北京：北京大学出版社，2014年，第34页。
[3]［美］兰登·温纳：《自主性技术：作为政治思想主题的失控技术》，杨海燕译，北京：北京大学出版社，2014年，第35页。
[4]"技术自主性"是美国学者兰登·温纳（Langdon Winner）在其《自主性技术：作为政治思想主题的失控技术》一书中提出的概念，指向技术业已失去人类控制之意的观念和评论。具体参见［美］兰登·温纳：《自主性技术：作为政治思想主题的失控技术》，杨海燕译，北京：北京大学出版社，2014年，第12—13页。

图 2.26 沃尔特·皮克勒，《电视头盔：便携式客厅》装置行为

新型电子"热媒介"（比如电视、电影）的出现，让大量颇具煽动性的信息控制了公众的辨别力。这迫使一部分设计师不得不在商业主流之外提出新的设计策略，承担更多的社会责任。1967 年，奥地利设计师沃尔特·皮克勒（Walter Pichler）在其名为《电视头盔：便携式客厅》（*TV Helmet: Portable Living Room*，图 2.26）的作品中制造了一个颇具幽默感的数字影像头套道具，颇似今天 VR 设备。对大众媒体体验的未来想象，促使人们不得不去反思每天被强制灌输进大脑的各类媒介信息（广告、剧集等）。那些在日常看

似扮演参与性角色的大众媒体,实则是在潜移默化地催眠人们。[1]到了20世纪末,商业设计与数字科技浪潮更加紧密的结合使得生产力获得大跨步发展,阶级矛盾在西方世界也确实不如20世纪60年代时那般突出,可贫困饥饿、环境污染等问题在人类世界仍旧如影随形。设计在商业上的成功并不能掩盖人类在面对新挑战时的无力感,许多人开始思考如何通过自身的力量去应对诸如水资源短缺、气候变化、资源浪费等现实问题,重新审视盲目强调消费主义与科技进步相结合的价值观。许多具有反思精神的设计师转而寻求技术与人文、商业与伦理间的平衡,但也有一部分人延续着60年代的激进表达路线,通过未来推测、情境想象等方式去呈现一种否定式的提问,通过艺术化的大众沟通方式去揭露技术主义凌驾于世所隐藏的种种危机,甚至改变日常生活里的固有价值观念、生活态度和日常行为[2],只不过这种态度往往会显得温和很多。

 历史现象在不同线索之间总是存在奇妙的吻合。正如前文所述,与20世纪60年代末欧洲轰轰烈烈的社会文化革命、街头运动不同,因为美国国内更加积极有效的经济政策、更加缓和的阶级关系,美国的前卫艺术在那个时期基本退缩到了课堂、杂志和书斋中。由于新工业革命浪潮的社会政治、经济、文化气候产生变化,反主流运动的政治色彩趋于消退,行动场域也收缩到了艺术院校、研究机构和像维多利亚和阿尔伯特博物馆、纽约现代艺

[1] Anthony Dunne, Fiona Raby, *Speculative Everything: Design, Fiction, and Social Dreaming*, Cambridge: The MIT Press, 2013, p. 7.
[2] Anthony Dunne, Fiona Raby, *Speculative Everything: Design, Fiction, and Social Dreaming*, Cambridge: The MIT Press, 2013, pp. 2-3.

术博物馆这类精英主义的文化堡垒里。于是，20世纪90年代以来的批评性设计在作品调性上就主要体现为温和的审慎反思与黑色讽刺。比如批评性设计的倡导者杜恩和拉比就始终关注新兴技术给现实生活带来的影响。可以说，以杜恩和拉比为代表，来自英国皇家艺术学院的创作者们所践行的理念和方法代表了90年代以来批评性设计创作的主流。[1]

在1997年名为《赫兹神话 1994—1997》(*Hertzian Tales 1994-1997*) 的系列作品中，杜恩探讨了随着海量的数码电子产品出现，在越来越多的无线电和电磁波影响之下，人们的生活发生了哪些具体变化，而这些变化又具有哪些重要的意义解读。此系列属于在图纸、模型层面展开的"原型设计"，充分体现了杜恩和拉比所谓的"黑色设计"(design noir) 的特点。[2] 例如《法拉第椅》(*Faraday Chair*, 1997, 图 2.27)，作品名字叫椅子，看上去却是仅可容纳一个人身体大小的水晶棺，它是为逃离无线电波影响而专门设计的保护所。作品通过怪异的形式，表现了无所不在的无线电波及其对人体未知的影响。[3] 在杜恩和拉比合作的《在现实与不可能之间：觅食者》(*Between Reality and the Impossible: Foragers*, 2010, 图 2.28) 这件作品中，他们挪用了与行为艺术类似的手法，呈现了在一个因人口过度膨胀而产生粮食危机的未来世界里，科学家们将遗传学和合成生物学中的技术，推广应用到产品生产环

[1] Matt Malpass, "Between Wit and Reason: Defining Associative, Speculative, and Critical Design in Practice", *Design and Culture*, 2013, 5:3, p. 336.
[2] Carl Disalvo, *Adversarial Design*, Cambridge: The MIT Press, 2012, p. 18.
[3] Anthony Dunne, *Hertzian Tales: Electronic Products, Aesthetic Experience, and Critical Design*, Cambridge: The MIT Press, 2005, pp. 142-144.

图 2.27　杜恩,《法拉第椅》,行为装置

图 2.28　杜恩、拉比,《在现实与不可能之间:觅食者》,综合装置行为

节的情境。为此,他们还特意设计和制作了一些道具、装置,并虚构人类可以从以前认为不可食用的物质中(比如哺乳动物、鸟类、鱼类和昆虫消化道中的食物)摄取营养。与众多批评性设计一样,作品巧妙地利用了日常生产、生活系统中某种虚构的"真实"场景(科研活动从实验室走到了田间地头),通过黑色幽默的方式让观念信息在寓言式的叙事中被大家牢牢记住。[1]这种设计生成了日常真实与日常虚构间的张力,超越日常思考的手法像极了一些观念艺术创作。

类似的作品还有亚当·索普(Adam Thorpe)和乔·亨特(Joe Hunter)在 1995 年创作的《烦恼的皮大衣》(*Vexed parka*,图 2.29),它批判了一种逐渐强势起来的技术监控文化。作品主体是一件由创作者设计的名为"Vexed"(烦恼)的大衣,功能旨在满足 90 年代伦敦都市生活人群关切政治的实际所需。通过对大衣特殊防护功能的设计,作品探讨了对抗电子监控和人身安全等问题。在"轻描淡写"中,创作者将对电子监控之暴力的讽刺转化为非常规的设计运作,即将现实主义批判转化为可视物及虚构的功能情境,以期唤起观者对议题的反思。[2]伯恩德·霍普冯加特纳(Bernd Hopfengaertner)创作的《信任系统》(*Belief Systems*,2009,图 2.30)则展示了在技术主义未来里的一种极致体验。他以使用场景效果图的方式虚构出一种人工智能监控设备,它能读出消费者潜藏的心意和想法,并代替人做出"正确的"判断选择。

[1] Matt Malpass, "Between Wit and Reason: Defining Associative, Speculative, and Critical Design in Practice", *Design and Culture*, 2013, 5:3, pp. 344-346.

[2] Matt Malpass, "Between Wit and Reason: Defining Associative, Speculative, and Critical Design in Practice", *Design and Culture*, 2013, 5:3, p. 346.

第二章
观念艺术的兴起与批评性设计

121

图 2.29 亚当·索普、乔·亨特,《烦恼的皮大衣》,观念服装设计

这种让人莫名恐慌的监视使得我们不得不重新思考那个曾令人为之鼓与呼的"以用户为中心"的设计宗旨。[1] 一个叫"自动化应用学会"（Institute for Applied Autonomy）的设计团体在 2001 年设计开发了一款名为"洞察"（iSee）的软件。它在电子地图上标注了纽约城里所有已知监控摄像头的位置,只要指定起点与终点,软件就会帮助用户自动规划出一条"监控最小化"的出行路

[1] Anthony Dunne, Fiona Raby, *Speculative everything: Design, Fiction, and Social Dreaming*, Cambridge: The MIT Press, 2013, pp. 38-39.

边界作业与前卫传统

图 2.30　伯恩德·霍普冯加特纳,《信任系统》,综合观念文本

线。该作品比较特殊的是，在真实的人机交互和提供解决方案的过程中，其功能诉求并不在于出行效率，而是为了提高公众对于监控无所不在这一问题的重视。[1]

因为时常通过虚构的产品功能和虚构的道具来营造特定语境，批评性设计很容易被人误解为某种概念性产品或产品设计的前端环节，但实际上其所涵盖的意义范围要远大于此，功能定位也大相径庭。[2]在 2008 年纽约现代艺术博物馆名为"设计与弹性思维"（Design and the Elastic Mind）的展览上，欧隆·卡特斯（Oron Catts）和伊奥纳特·祖尔（Ionat Zurr）合作设计了一个叫作《无杀生皮革》（Victimless Leather，图 2.31）的作品，实验室里的生物技术得以走进美术馆。他们尝试使用人类细胞培育出无缝夹克的原型材料。在展览期间，展品自始至终保持着活性生长状态，甚至还一度因为疯狂生长而失去控制，以致创作者在与策展人保拉·安特内里（Paola Antonelli）进行商议后，不得不对作品实施"人道毁灭"。在生命伦理的争议之外，这个作品也让我们看到一个批评性设计作品不仅仅是一个确凿的物质持存（objects），还可以是一个伴随着时间发展的进程或事件，直至一个综合性的信息文本。[3]这一点和观念艺术的特质非常相似，即观念之下，一切媒介形式不过是引导其出场的道具。确切地说，这种共性就在于用物质性"术语"来构建批评的观念结构（或将物质化媒介观念化），

[1] Carl Disalvo, *Adversarial Design*, Cambridge: The MIT Press, 2012, pp. 18-19.
[2] Matt Malpass, *Critical Design in Context: History, Theory, and Practices*, New York: Bloomsbury Academic, 2017, p. 92.
[3] Anthony Dunne, Fiona Raby, *Speculative Everything: Design, Fiction, and Social Dreaming*, Cambridge: The MIT Press, 2013, p. 55.

图2.31 欧隆·卡特斯、伊奥纳特·祖尔,《无杀生皮革》,生物设计

以便更多人启动反思,去关注、理解或表达世界。[1]

今天的日常生活世界,已经可以完全理解为是被设计出来的。其中,与技术、生活高度整合在一起的设计实际扮演了权力体系的一种建构工具的角色。人类前所未有地需要通过设计实践来操控自然对象,以获得人是"类存在物"(species being)的确证。[2]技术社会的高速发展以资本主义后工业体制的形式达到未曾企及

[1] Matt Malpass, "Between Wit and Reason: Defining Associative, Speculative, and Critical Design in Practice", *Design and Culture*, 2013, 5:3, p. 346.

[2] [美]兰登·温纳:《自主性技术:作为政治思想主题的失控技术》,杨海燕译,北京:北京大学出版社,2014年,第31页。

的高峰，新型技术（比如机器的友好界面、虚拟现实及人工智能等）实质上带来了更为隐秘而充分的异化关系。历史上的那些前卫艺术形式深陷于日趋成熟的博物馆体制不可自拔，而在日常生活场域，批判的力量时常缺位。于是，与观念艺术形式深度同构的批评性设计，就可以理解为知识分子介入生活的一种新方式和新路径。

通过对二战后观念艺术与早期批评性设计的一些案例进行比照，我们可以发现，像情境主义、波普艺术乃至更早的达达派身上的前卫传统在两者间被前所未有地共享，观念艺术与批评性设计的历史形式成为可以彼此参照的一对镜像。[1]从艺术角度看，对观念主导、媒介融合和日常生活介入的强调，必然导致艺术要广泛借助更加大众的文化媒介，作为参与生产、构建生活的直接工具，设计媒介自然不遑多让。从设计角度看，观念艺术身上这种超越旧有纯粹艺术价值维度的自由思辨能力，显然能在更为广阔的领域被广大知识分子所使用，在这个过程中，设计媒介的一部分功能也必然要被改造。于是，在社会环境剧烈动荡和观念主义兴起的双重背景下，观念艺术与早期批评性设计同时开放边界且深入到彼此领域。那一时期，霍莱因说"一切皆建筑"，博伊斯提出"人人都是艺术家"，约翰·凯奇（John Cage）强调"我们所做的一切都是音乐"（Everything we do is Music），在今天看来它们似乎就像是一个不约而同的宣告。[2]在这段躁动的时间里，年轻的设

[1] Matt Malpass, *Critical Design in Context: History, Theory, and Practices*, New York: Bloomsbury Academic, 2017, pp. 24-25.
[2] Liane Lefaivre, "Everything is Architecture: Multiple Hans Hollein and the Art of Crossing Over", in *Harvard Design Magazine*, Spring/Summer 2003, No. 18, p.1.

计师团体开始放弃传统的设计方式，转而以社会活动和空想乌托邦的方式来释放被压抑的创造力，希望发明一种更友好的社会来对抗商业社会的负面效应和诸多社会不平等现象。[1]在新技术的热情鼓舞下，人们通过一些绘画和拼贴作品来表达对机器技术的狂热崇拜，毫不掩饰地在作品中表达对电子时代的痴迷，其技术观根植于大众文化，想要热情地拥抱并以前卫精神改造消费文化。[2]这与20世纪90年代以来批评性设计所展现出的气质形成了鲜明对比。

虽然我们说，在20世纪90年代正式命名的批评性设计延续了二战后以来的前卫文化传统[3]，但随着80年代西方社会总体状况开始出现新特点，批评性设计在作品气质上变化明显，主要表现就在于对待技术的观点态度发生变化。

其实人类对技术问题的探讨一直就存在善恶两极化的立场倾向[4]，并在不同历史时期、不同文化语境中呈现不同的非平衡状态。前文关于设计史叙事嬗变的相关内容在这里可提供另外一个可参考的镜像，即设计史叙事方式的嬗变与前卫传统视角的变化之间存在一种内在映射关系：一方面，设计的叙事从一种艺术史框架开始逐渐进入技术与文化的语境，两种话语的对话反映出一种从协作到

[1] [法]马克·第亚尼编著：《非物质社会：后工业世界的设计、文化与技术》，滕守尧译，成都：四川人民出版社，1998年，第250—251页。

[2] 高峰：《功能主义建筑》，天津：天津大学出版社，2009年，第147页。

[3] 如果我们把约翰·罗斯金那个"被遗忘的时期"（forgotten history）也算上的话，现代设计领域前卫传统的时间线会更长。Matt Malpass, *Critical Design in Context: History, Theory, and Practices*, New York: Bloomsbury Academic, 2017, p. 33.

[4] 参见[美]兰登·温纳：《自主性技术：作为政治思想主题的失控技术》，杨海燕译，北京：北京大学出版社，2014年，第8页。

对抗的张力关系；另一方面，批评性设计的反思焦点由以阶级斗争为内核的技术乐观主义，转向了一种审慎的对自主性技术的文化批判，具体表现为随着当今社会形势的变化，60年代里那种格外激进的流行文化加技术乌托邦的乐观主义革命情绪，在今天逐渐转变为一种主要在学术领域内开展，面向"审慎未来"（considerate future）的更加内敛的技术主义批评路线。这契合了现代以来广泛存在于文学艺术领域的那种反乌托邦意识，即揭示了科技时代里"科技文明与自然人和传统的社会文明的对立"[1]，也与后现代思潮中那种反总体化的努力存在暗合关系[2]。

从更深远一层看，具有强烈未来面向的乌托邦和反乌托邦形象作为观念刺激物，有效地保持了各个时代理想主义的鲜活，革命年代的艺术家和设计师为了使其成为现实而努力探索，因此也往往展现出更加激进的气质；而随着政治、经济、技术、阶级关系、全球化等诸多方面的巨大变化，今天的知识分子则更多是将其作为"提醒还存在更多选择可能性的一种方式"[3]。从宏观视角来看，这大致同步于自90年代开始的趋向，即西方知识分子将30年前那种"改造世界"的冲动演化为"改造话语"的冲动。[4] 齐格蒙特·鲍曼（Zygmunt Bauman）的评论抓到了个中要义："以生

[1] 赵一凡、张中载、李德恩主编：《西方文论关键词》，北京：外语教学与研究出版社，2006年，第618页。
[2] 赵一凡、张中载、李德恩主编：《西方文论关键词》，北京：外语教学与研究出版社，2006年，第619页。
[3] Anthony Dunne, Fiona Raby, *Speculative Everything: Design, Fiction, and Social Dreaming*, Cambridge: The MIT Press, 2013, p. 73.
[4] ［美］大卫·哈维：《希望的空间》，胡大平译，南京：南京大学出版社，2006年，"译序"第3页。

活'应该是怎样'（即想象中的生活与现实生活是不一样的，前者更倾向于指那种比现实生活更好、更让人神往的生活）的标准去衡量生活'现在是怎样'，这对于人类而言是具有决定性和建构性意义的。"[1]放眼未来，志在当下，这正是批评性设计重要的实践原则，也可被视为在符号意义层面对后工业社会越来越隐秘、充分和舒适迷人的技术化景观及其背后的日常规训体制下，所进行的局部性、低烈度的反抗。这背后暗自应和着文化艺术领域在后前卫时代趋于消解的线性时间意识。

[1] Lyman Tower Sargent, *Utopianism: A Very Short Introduction*, Oxford: Oxford University Press, 2010, p. 114.

第三章　批评性设计的认知与操作

通过对20世纪50—70年代中的前卫派[1]与早期批评性设计互融互鉴的历史观察，我们可以发现，若按照现代学科领域分类，前卫派其实包括一部分激进设计（本书称之为早期批评性设计）在内的广泛领域，它们都持有鲜明的反主流态度，对于社会改造保有巨大热情。虽然与50—70年代里的早期批评性设计的激进色彩相比，90年代以后的批评性设计具有更为审慎的学术意味，但其参与社会公共议题讨论的文化职能一脉相承，与当代艺术特别是观念主义艺术的手法一脉相承。批评性设计同样也带来了一些争议，首先是关于身份认识方面，即我们能否将其归纳到艺术或设计任一领域，针对其特殊形态如何组织起合理有效的描述语言；其次关于操作路径，即批评性设计到底以什么样的方式展开操作。虽然牵涉问题较多，但我们仍然可以通过对关键词的讨论来获得一些有益的视角，为更加全面深入的研究带来一些可能的思路。

一、设计，还是艺术？

一些学者对批评性设计的担忧在于，基于本体自律视角，批评性设计对观念艺术有意无意的挪用不仅消解了设计的"功能-形式"二元论，挑战了一直作为设计合法性依据的功能实用性，甚至要取消设计对象的实存（无论是基于物理意义的，还是基于数

[1] 这里所说的前卫派，指的是20世纪50年代以后发展起来的激进当代艺术流派，其与早期的前卫派存在一种诉求目标上的断裂。详细参见［美］马泰·卡林内斯库：《现代性的五副面孔：现代主义、先锋派、颓废、媚俗艺术、后现代主义》，顾爱彬、李瑞华译，南京：译林出版社，2015年，第122页。

字技术虚拟性的），进而将思考投射从内部结构转向再无边界约束的外部世界，最终滑向一种屈从于语言学的纯艺术的危险境地。[1] 但事实真的如此吗？或者更进一步说，批评性设计的职能任务设定是否一开始就建立在错误的认识论之上呢？也许我们需要就概念范畴的边界议题进行一番讨论。

古巴裔的美国人乔治·帕多（Jorge Pardo）是一位身份难明的创作者，其《4166海景车道》（*4166 Sea View Lane*, 1998）[2]、《项目》（*Project*, 2000—2001，图3.1）[3]等作品更像是一个承载公共属性的私人空间，一件直接暴露实用价值的艺术品，或一件遵循着"艺术生产分配机制"[4]的日常设计物，它们总是存在于艺术与非艺术、设计与非设计之间。[5]帕多的建筑和家具设计并没有改变设计的媒介形态，通过挪用美术馆艺术品展陈这种直接置换语境的手法，它们看上去像是设计取代了艺术，并成为艺术职能的履行框架。围绕他的创作，人们反复探讨着这样的一个问题：如果设计过程和设计对象被艺术挪用（或反之，艺术的过程与对象被设计挪用）将会发生什么？这看似是本体论问题，并借助对美学、话语、机制等议题的关注被阐发出来，但恰似"布里洛盒子"命

[1]［美］娜娜·拉斯特:《功能与场域——观念实践的界定》，收入［美］佐亚·科库尔、梁硕恩编著:《1985年以来的当代艺术理论》，王春辰等译，上海：上海人民美术出版社，2010年，第320—322页。
[2] 这件作品是一座建造在纽约现代艺术博物馆内部的"雕塑的房子"。
[3] 这件作品是一家建造在博物馆内部的书店，里面放置了许多名家设计的家具。具体参见艺术家个人作品展的导展手册 *Exhibition Brochure for Jorge Pardo: Project*, New York Dia Art Foundation, 2017.
[4]［德］彼得·比格尔:《先锋派理论》，高建平译，北京：商务印书馆，2002年，第88页。
[5] Kate Bush, "Design for Life", *Frieze* 36, 1997, p. 55.

图 3.1　乔治·帕多,《项目》,室内设计及平面图

题的逻辑[1]那样,如果仅仅是由讨论语境(外部指认关系)来决定什么是艺术、什么是设计,将必然导致又一次的本质主义危机,原先所依赖的那些坐标参数(比如媒介形式、作品职能等)也遭到中止和悬置,作品的身份就纯粹成了认识论的一种结果。这表明,作品的本质其实是不稳定的,稳定的是话语权力体制。[2]这种情况凸显了一个悖论,即我们对帕多作品挑战固有边界能力的盛赞,恰恰印证了旧有边界(或权力话语体制)依然岿然不动。于是问题其实又回到起点:艺术的审美,还是设计的功能?也许,观

[1] 丹托通过对"布里洛盒子"的阐释,提出了关于艺术品定义与接受的理论。具体参见[美]亚瑟·丹托:《在艺术终结之后:当代艺术与历史藩篱》,林雅琪、郑惠雯译,台北:麦田出版社,2010年,第41—43页。

[2] 乔尔·桑德斯(Joel Sanders)指出,帕多的作品对建筑构成挑战,但其出发点是将帕多预设为雕塑家的身份,将传统雕塑家对感知、光线、形体的关注,与传统建筑师对功能与建造的关注进行对比。问题在于,帕多到底是艺术家还是设计师呢?Joel Sanders, "Frames of Mind", *Artforum*, Nov. 1999, 38:3, pp. 126-131.

念主义的力量在改变作品属性的时候，却并不能真正促成旧有话语机制的根本性转变，而观念的各种实践其实一直都在被迫披着本质主义或形式主义的外衣，追随着各色话语体系的权力论争。[1]

关于帕多的争论提醒我们，也许最值得关注的倒不是"设计还是艺术"这个难以捕捉的问题答案本身，而是如今大家争论的核心仍旧陷在如何将这些不确定性作品重新编入艺术或设计体制中，却极少去关注这类作品如何构建出一些新的特殊区域。美国建筑师彼得·埃森曼很早就意识到了观念主义所具有的那种转化能力——它对一切旧有领域的纯粹性产生了挑战，带来的内在秩序使其宿主（媒介）纷纷被粉碎为诸如语言学、非物质、批评等一系列形式[2]，进而呈现出一种观念主义辖域中的匀质状态。无论是艺术还是设计，莫不如此。正如帕帕奈克在其《为真实的世界设计》中所说："加速、变化或者变化的加速都起因于结构或系统之间在其边界上的相遇。"[3]

个体与世界的关系实际是由中介层次即日常生活所决定的，其中，艺术家和设计师共享"文化生产者"和"有机知识分子"的

[1] [美] 娜娜·拉斯特：《功能与场域——观念实践的界定》，收入 [美] 佐亚·科库尔、梁硕恩编著：《1985年以来的当代艺术理论》，王春辰等译，上海：上海人民美术出版社，2010年，第325—326页。

[2] [美] 娜娜·拉斯特：《功能与场域——观念实践的界定》，收入 [美] 佐亚·科库尔、梁硕恩编著：《1985年以来的当代艺术理论》，王春辰等译，上海：上海人民美术出版社，2010年，第322页。

[3] [美] 维克多·帕帕奈克：《为真实的世界设计》，周博译，北京：中信出版社，2013年，第332页。

职能来感知、想象和实践。[1]进入消费社会以来，基于日常生活背景展开文化讨论显得愈发重要。一个有趣的现象是，在观念主义艺术走向生活场域的同时，批评性设计这类观念主义设计却自觉与日常生产、生活发生了某种程度的断裂。强调基于社会责任的批判意识的操作过程中，通过文本虚构挪用观念艺术的手法，使得批评性设计与当代艺术之间产生了某种历史共振。这促成了在某些领域艺术与设计相向而行的现象，也带来了对媒介形式自律法则的挑战。一方面，艺术开始走出美术馆，走进生活，积极地介入社会改造，至少在象征层面上，艺术实践开始进入设计的传统任务区域[2]；另一方面，新的消费文化理论使得大家认识到，物不仅仅是一个冷冰冰的客体，围绕物所编织的网络开始让设计成为生活中最重要的文化现象[3]。于是设计作为与日常生活直接接驳的媒介，也开始担负起超越功利工具性，讨论文化意义的任务。

与此同时，建制化的现代学科体系所呈现出的变化似乎也印证了这一论述。1968年5月，在巴黎学生街头游行时诸多的路障标语中，有一句话引人注目："多学科和学科交涉：两个陌生的词，不久将成为新闻。"从此之后，学科交涉由激进的非主流意识逐渐成为一种气候。它不仅意味着"一个亚学科交流，一种多学科交合，一个关于学科互涉性的解决方案，一种整合方案，一个合作计划，一

[1] Henri Lefebvre, *Critique of Everyday Life* (Vol. 2): *Foundation for Sociology of the Everyday*, John Moore translated, New York: Verso, 2002; 以及 [美] 佐亚·科库尔、梁硕恩编著：《1985年以来的当代艺术理论》，王春辰等译，上海：上海人民美术出版社，2010年，第7页。
[2] Anthony Dunne, Fiona Raby, *Speculative Everything: Design, Fiction, and Social Dreaming*, Cambridge: The MIT Press, 2013, p.43.
[3] [英] 丹尼尔·米勒：《物质文化与大众消费》，费文明、朱晓宁译，南京：江苏美术出版社，2010年，第4页。

个跨学科范例",还是一种基于跨学科批评的边界作业方式。[1]

各个领域与学科互涉相关的理论方法和实践方式有很多,美国学者朱丽·汤普森·克莱恩(Julie Thompson Klein)主张将它们置于争论所形成的抽象"光谱"中来看。一端是工具主义,将学科互涉看作一个经验问题;在另一端的认识论则将其视作一个理论问题。出于解决社会或技术的切实问题之目的,使用交涉式的工具与方法,体现出工具性的一面;而探讨知识和批评的统一则是其认识论的一面。这种不同可转化成两个隐喻,即"搭桥"(bridge building)和"重构"(reconstructing)。搭桥较为普遍,它发生在成熟与稳固的学科之间,而且通常有一个具体的应用方向,但一般不涉及对问题的选择,以及对学科知识结构本身的反思。重构则相反,它主张要为学科带来范式层面的变化,通常表现为对流行的学科知识结构展开批评,比如女性主义者的批评实践就是一种在跨界行为上的视域重构。[2]自后现代主义时期以来,以批评形式出现的学科互涉活动都被置于学科互涉的认识论一端,都被看作哲学问题,起到重构体制的作用。[3]而包括批评性设计在内的批评性实践正是在这种不同观念之间的对质中萌芽而出的,[4]也因为其所处的特殊社会结构位置发挥着不可替代的作用。

[1] [美]朱丽·汤普森·克莱恩:《跨越边界——知识 学科 学科互涉》,姜智芹译,南京:南京大学出版社,2005年,第12—13页。
[2] [美]朱丽·汤普森·克莱恩:《跨越边界——知识 学科 学科互涉》,姜智芹译,南京:南京大学出版社,2005年,第13—14页。
[3] [美]朱丽·汤普森·克莱恩:《跨越边界——知识 学科 学科互涉》,姜智芹译,南京:南京大学出版社,2005年,第18页。
[4] [美]维克多·帕帕奈克:《为真实的世界设计》,周博译,北京:中信出版社,2013年,第333页。

正如英国设计学者、批评性设计的首倡者之一安东尼·杜恩在其讨论科技伦理的《赫兹神话：电子产品、审美体验和批评性设计》一书中的观点：设计师们必须打破旧有思维限定，关注设计在日常生活中的审美作用，因为设计还可以是反映文化、社会及宗教内涵的批判性媒介。[1]

当然我们也应该看到，虽然艺术与设计共享内核、相融互鉴的传统由来已久，探索者们通过身份模糊的实践，让艺术与设计得以打破边界深入彼此领域内部，并确实由此获得了各自在其他学科中得以重新定义自身的可能[2]，可在学科体制面前随处可见的是，人们仍旧小心翼翼地维持着彼此之间的"本体差异"。因为批评性设计的出现，激起人们对某个作品"到底属于设计，还是艺术"的追问，恰恰证明了旧有学术体制、话语体系的顽固和强大。

二、作为一种特殊的批评文本

顾名思义，批评性设计与其他类型的设计之最大区别就在于其批评职能。虽然批评性设计与设计批评存在联系，但常规意义上的设计批评实践并不能直接等于批评性设计。[3] 以往设计批评

[1]［英］安东尼·杜恩：《当技术无所不能以后……》，李骐芳译，载《装饰》2012年第3期，第30页。
[2]［美］娜娜·拉斯特：《功能与场域——观念实践的界定》，收入［美］佐亚·科库尔、梁硕恩编著：《1985年以来的当代艺术理论》，王春辰等译，上海：上海人民美术出版社，2010年，第323页。
[3] Matt Malpass, *Critical Design in Context: History, Theory, and Practices*, New York: Bloomsbury Academic, 2017, p. 24.

的形态一般被理解为作品评论、专题批评和文化研究的文章写作或口头讨论[1]，这有意无意地让人们在对批评的理解上限定于语言文字这种形式。尤其在书籍、报纸盛行的印刷媒介时代，文本写作确实是批评在学术领域发声近乎唯一的形式（在今天也仍是最基础、最主要的形式）。但是随着多种多样的媒介形式和技术通路开始深刻地重塑人们理解、思考和表达的方式，对设计批评媒介形式的一些持续探索使其外延发生了变化。[2]

广义的"文本"（text）概念来自后结构主义的指认。[3]诠释学继承了狄尔泰（Wilhelm Dilthey）的观点，认为理解（verstehen）是建于如下基础上的意谓或意图的认知，也即精神生活表达自身的一切种类的符号基础；解释意味着更为具体的内容，它仅包括有限的符号，即那些由书写固定了的东西，包括那些类似于书写的确定化的一切种类的文献和文物。[4]在今人看来，各种各样的符号都可以当作语言工具来思考、解释和分析，我们要阅读的不再只是报纸书刊，而是整体的文化环境。文本概念也经历了类似的重估。某种意义上，从广告牌、摇滚乐、时装表演到甚至完全抽象化存在的数据变化过程，万事万物都可被视为文本，文本就是对"各式各样的阅读及解释敞开的对象和数据"[5]。今天的文本阅读被

[1] 黄厚石：《设计批评》，南京：东南大学出版社，2009年，第41—42页。
[2] 易祖强：《当代设计批评与批评性设计》，载《世界美术》2018年第2期，第84页。
[3] 何小平：《"审美无区分"：伽达默尔诠释学美学思想引论》，北京：知识产权出版社，2014年，第214页。
[4]［法］保罗·科利：《诠释学与人文科学》，孔明安等译，北京：中国人民大学出版社，2011年，第159页。
[5]［英］丹尼·卡瓦拉罗：《文化理论关键词》，张卫东、张生、赵顺宏译，南京：江苏人民出版社，2005年，第64页。

看作一个普遍的文化现象。我们要想理解生活并获得意义,就只能通过阅读空间地理、历史情境、政治体系、影像景观等途径提供的文本。在隐喻层面,整个世界就是一个文本[1],这就使得观念的表达在媒介方式层面得以开放。作为某种响应,20世纪60—70年代的艺术领域就有从具体化对象朝观念语言的转向(或可理解为艺术作品的文本化),这与强调媒介特性的现代主义的理念破灭、语言符号学介入后的批评话语地位之崛起有关。[2]正如伊安·伯恩(Ian Burn)所指出的:"观念的语言关系分解弥散了旧有媒介形式,并通过降低知觉的作用使观念到达了知觉不能到达的领域——为的是促成观念与观众心灵的直接对话。"[3]"语言转向"使得艺术的边界被打破,批评的话语四处弥散参与建构,即艺术一旦开始为社会实践工作,批评也由此向社会议题展开。观念型的设计如今也走出了一条去除"媒介自律"的路子,其主题、形式因科技、文化等诸因素的错综交织而变得越来越多样化,整个文化批评领域的实践形式自然也随之发生变化。至少就设计批评来说,其呈现形态可以是语言文字这样的传统主流形式,也可以是直接指向问题本身的跨媒介概念设计物,或用来揭示某个活动事件过程及关系意义的规划设计,即现在开始逐渐为人所认识的批评性设计。也就是说,在解决实际问题的工具向度之外,批评性设计也可以变成使问题反思本身

[1] [英]丹尼·卡瓦拉罗:《文化理论关键词》,张卫东、张生、赵顺宏译,南京:江苏人民出版社,2005年,第53页。

[2] [英]露丝·布莱克塞:《从看到读:基于文本的观念艺术与排印话语》,收入[美]布鲁斯·布朗等主编:《设计问题(第2辑)》,孙志祥等译,北京:清华大学出版社,2016年,第179—180页。

[3] Alexander Alberro and Blake Stimson ed., *Conceptual Art: A Critical Anthology*, Cambridge: The MIT Press, 1999, pp. 110-111.

得以出场的特殊文本。[1]

　　对于批评性设计为何可被视为一种批评文本，另一个简单直接的办法便是考察批评性设计是否仍具有传统意义上的实用性。从应用美术（applied art）、装饰（decorate）等这些设计最早的称谓和意涵可以看出，生活中的实用性是使其得以与艺术截然两分的根本标准，这种源自大工业时代的认知定义了设计品首先是作为日常功用而存在的，这恰如博物馆中的陶瓷碗被认为是艺术品，而在自家饭桌上的陶瓷碗被认为是设计品，正是因为设计品具有（或被赋予）了这种日常实用功能。[2]自后福特时代"有计划的废止制度"出现以来，设计被越来越多地赋予符号表征功能，一旦进入社会生产消费机制，审美表意功能（符号象征交换价值）就被纳入到了实用概念的范畴，功用一直稳固地作为"设计之所以为设计"的基本判断标准而存在。但批评性设计的基本功能并非解决问题而是提出问题，它是在社会与文化中激发反响的创造性实践。批评性设计与高级时装、概念汽车、意识形态等各种未来视角相关，但目的并非呈现行业梦想、吸引新商机、预测发展趋势，或者测试市场反应，它与那些服务于未来应用的概念性设计也完全不同。批评性设计对媒介社会、心理、文化、技术以及经济价值进行探索与表达，以此来扩充生活体验和自我反思的边界，而不在于媒介本身。[3]这意味着无论是生活使用角度的实用性还是

[1] Matt Malpass, *Critical Design in Context: History, Theory, and Practice*, New York: Bloomsbury Academic, 2017, p. 71；以及 Anthony Dunne, *Hertzian Tales: Electronic Products, Aesthetic Experience, and Critical Design*, Cambridge: The MIT Press, 2005, pp. 36-37.
[2] 黄厚石：《设计批评》，南京：东南大学出版社，2009 年，第 37 页。
[3] Carl Disalvo, *Adversarial Design*, Cambridge: The MIT Press, 2012, pp. 17-19.

商业意义上视觉欣赏角度的实用性,都被驱出了批评性设计的领地。这就像观念艺术当年所做的那样,观念本身成了其工作的核心要务和唯一内容,带来问与答之间的语言运转结构。

对批评文本特殊性的理解则可以借助德里达的相关论述。德里达认为,语言是一个并不完善的非封闭系统,处于永远的运动之中。语言不仅组织思想,还要在思想上烙下它的印记。[1]在不同媒介中展开文本写作,多多少少会给思想带来不同内容。与德里达有着紧密合作关系的彼得·埃森曼从观念思辨的方向展开对观念建筑的探索,他非常关注设计的文学阐释,也会把诺姆·乔姆斯基(Noam Chomsky)的"转换生成"(transformational generative)语法理论(即从有限的词汇中生成无限数量的新句子)[2]带入建筑设计中去,因此他的作品常常被比作"会说话的建筑"。[3]埃森曼宣称这种以过程为导向的设计方法会产生一种全新的"批评性建筑"(Critical Architecture),它将有效地减少作者的在场,独立成为当代建筑批判资产阶级价值观的主要载体,成为一种能够反思智性的独特文化语言。阿里·格拉弗兰德(Arie Graafland)对此评论道:"类似于德里达,埃森曼将设计视为一个文本……而'设计/文本'的新增或修改无疑会产生新的解释。"[4]在十多年中,埃森曼通过一系列纸上建筑作品重新概念化了建筑本身。例如在《6

[1] [德]约亨·舒尔特-扎塞:《英译本序言:现代主义理论还是先锋派理论》,收入[德]彼得·比格尔:《先锋派理论》,高建平译,北京:商务印书馆,2002年,第18—22页。
[2] 陈嘉映:《语言哲学》,北京:北京大学出版社,2006年,第259—262页。
[3] 黄厚石:《设计批评》,南京:东南大学出版社,2009年,第87页。
[4] Arie Graafland, "Peter Eisenman: Architecture in Absentia", in *Peter Eisenman: Recente Projects*, Nijmegen: SUN, 1989, p.124.

图 3.2　彼得·埃森曼,《6 号住宅》建筑推演图

号住宅》(*House Ⅵ*, 1976, 图 3.2) 作品中, 他通过挪用语言比拟 (linguistic analogy) 理论来处理建筑, 轴测法不再被理解为空间关系的表征, 而是作为语义元素的句法, 进而可把建筑放到新文本中去阅读, 最终设计本身得以参与一种批评性的观念交流。[1]

来自诠释学的进一步启示是, 与那种强调清晰表意的指示性符号系统(如公共空间中的导视系统设计、医用医疗设备上的界面设计等)不同, 批评性设计作为问题本身具有某种特殊价值, 即问题本身不但能预示问题回答的方向, 使被问的内容转入某种特定的具体化情境, 还承认问题本身对一切有进一步揭示其意义

[1] Jeffrey Kipnis, *Perfect Acts of Architecture*, New York: MoMA, Columbus: Wexner Center for the Arts, The Ohio State University, 2001, p. 34.

的优先性，进行的方式就是问和答的不断循环，一切揭示与开启都在于回答的不完全固定性。[1] 因此，我们也可以将与批评性设计的互动过程描述为与文本进行的一种谈话，这是在问和答、给予和取得、相互争论和达成一致的过程中实现的一种意义沟通。[2] 杜恩和拉比等人在"为焦虑时代的脆弱人性"（Designs for Fragile Personalities in Anxious Times, 2004—2005）的项目中推出了一款受众人喜爱的《原子弹蘑菇云》（*Atomic mushrooms*，图 3.3）抱枕。这个设计受到了恐惧症心理治疗过程的启发（在这一过程里，病人需要被迫多次暴露在他们所恐惧的事物面前，从而强化治疗效果），一个抱枕以一次核试验为设计基础，依据核爆当量分为小、中、大码。抱枕无论在设计、做工和材料上都精挑细琢，在与柔软抱枕的亲密把玩中，主客间的认知得以不断转化，甜蜜可爱与死亡悲哀的矛盾情绪和观念混杂其中。[3]

建筑现象学理论特别强调这种人与设计客体之间的"知觉、体验和真实的感受与经历"，并将之视为一种，对被现代主义吞噬而丧失鲜活生命体验的建筑设计展开批判。[4] 比如，"家"的经验是由做饭、社交、阅读、睡觉等特定活动，而不是单纯的功能指令符号组成的。人与家的联系本质上是一种生动活泼的遭遇及体

[1] 何小平：《"审美无区分"：伽达默尔诠释学美学思想引论》，北京：知识产权出版社，2014 年，第 216 页。

[2] 何小平：《"审美无区分"：伽达默尔诠释学美学思想引论》，北京：知识产权出版社，2014 年，第 215—216 页。

[3] Anthony Dunne, Fiona Raby, *Speculative Everything: Design, Fiction, and Social Dreaming*, Cambridge: The MIT Press, 2013, pp. 41-43.

[4] 沈克宁：《建筑现象学》，北京：中国建筑工业出版社，2016 年，第 7 页。

图 3.3　杜恩和拉比等,《原子弹蘑菇云》,抱枕设计

验活动。[1]在这种情境中,日常生活中的火炉和作为物理要素的火炉其实是不同的概念。对人来说,生活空间体验最主要是围绕火炉展开的"气氛",而非将火炉作为一个纯粹的功能物。[2]与此同时,建筑现象学理论也反对后现代主义思潮中将建筑视作象征符

[1] 沈克宁:《建筑现象学》,北京:中国建筑工业出版社,2016 年,第 76 页。
[2] Juhani Pallasmaa, *"The Eyes of the Skin", Architecture and the Senses*, Chichester: Wiley-Academy, 2005, p. 64.

号集群的观点，因为这实质上促成了一种纯粹的词句和词句之间的自足结构。这样的话，建筑设计会像观念艺术那样成为一种表达其他内容的工具，而与媒介产生实质上的割裂。[1]这很像拉斯·霍纳斯（Lars Hallnas）和约翰·瑞德斯特伦（Johan Redström）对批评性设计的阐述，即仅仅将批评性设计作品看作静默的信息载体是不够的，因为在设计之物与使用者的互动过程中，一种互为对象的赋义性被建构了出来。[2]创作者对批评性设计的理解，应该从提供使用功能的纯粹之物（things）或纯粹的观念，转向一种具有主体间性（intersubjectivity）[3]的意义生成框架——批评的对象得以不断地表达和阐释，这赋予了批评性设计更丰富的内涵。[4]

[1]　沈克宁：《建筑现象学》，北京：中国建筑工业出版社，2016年，第7页。
[2]　Matt Malpass, *Critical Design in Context: History, Theory, and Practice*, New York: Bloomsbury Academic, 2017, pp. 68-69.
[3]　在诠释学观点看来，人与世界的关系是一种语言的关系，语言关系的存在方式是问答逻辑。从这一观点来看，人与艺术作品的审美关系亦为语言关系，审美关系的存在方式亦为问答逻辑。审美理解的问答逻辑并非单向指向艺术作品，而是艺术作品和理解者之间的相互问答，这是一种基本的对话关系。伽达默尔认为艺术作品与理解者之间存在的问答逻辑和对话关系，使得审美效果的活动呈现出一种运动生成的状态。不存在一个单凭审美意识就能达成审美愉悦的审美主体，也不存在一个消极被动的为审美主体提供审美素质的审美客体，这是一种双向的平等的对话关系。何小平：《"审美无区分"：伽达默尔诠释学美学思想引论》，北京：知识产权出版社，2014年，第237—238页。
[4]　Matt Malpass, *Critical Design in Context: History, Theory, and Practice*, New York: Bloomsbury Academic, 2017, pp. 70-71.

三、虚构日常

批评性设计中的虚构概念最早是由杜恩于 20 世纪 90 年代在其博士学位论文中提出的[1]，后收录于《赫兹神话：电子产品、审美体验和批评性设计》（图 3.4）一书，属于批评性设计中最常见、也最具代表性的操作手法。尽管批评性设计可能借用了观念艺术和常规设计的方法和手段，但杜恩通过"虚构"一词认真区分了批评性设计在操作层面上与观念艺术和常规设计的微妙不同，界定了批评性设计的基本创作原则。

首先在词义上，虚构并不等同于那种完全脱离现实的"臆想"，而更倾向于做基于现实发展趋势研判的"推测"解释。与关注于造物的角度不同，它是从"法律、道德、政治体制、社会信仰、价值观、恐惧和希望"等角度做的观念思辨，并将该过程转化为扎根于物质文化的感性具体，它以一种杜恩和拉比称之为"提喻"的方式，一点点地构建起一个个"异世界"。[2]

与早期批评性设计决然反对身份标签、强调总体性社会实践的观点不同，杜恩特别强调批评性设计不是艺术，更不是一种屈从于商业规则的工具。[3] 之所以选择将抽象的内容（观念）通过虚构的设计形式呈现出来，是因为作为与工业产品生产和日常生活构建直接相关的实践工具、媒介通路和流行文化类型，批评性

[1]［英］安东尼·杜恩：《当设计无所不能以后……》，李骐芳译，载《装饰》2012 年第 3 期，第 30 页。
[2] Anthony Dunne, Fiona Raby, *Speculative Everything: Design, Fiction, and Social Dreaming*, Cambridge: The MIT Press, 2013, p. 70.
[3] 笔者认为纯粹的艺术和商业设计，恰恰是批评性设计需要进行反思的对象。

边界作业与前卫传统

图 3.4 杜恩的早期著作《赫兹神话：电子产品、审美体验和批评性设计》，英文版封面（出版社：The MIT Press，2005 年）

设计在挑战日常景观机制、反思科技意识形态等当代热点议题方面更为实效，有助于我们在思考相关议题的同时，更为直接地介入日常生活。[1]

杜恩将虚构的操作路径分成了四大类：

1. 原型类（prototype）：该类型的设计作品往往具备了日常生活里的全部实用功能，通过在博物馆和画廊空间内举办的"奇珍秀"（freak show）置换语境，进而与日常生活自觉断裂，构建出美学批评的意义。[2]前文提到的帕多创作的许多作品大致可以归纳到该类型。

2. 装置类（installation）：这是一种与动态艺术（kinetic art）联系紧密的类别。观众主要通过在美术馆空间中与具有一定可操作性的设计物（当下尤指电子设备）进行即时的在场交互，在介于艺术与日常生活之间的边缘地带开辟出思辨空间，使得常态（物件及其互动操作）之下被遮蔽的文化批评职能得以出场。比较有代表性的案例是沃迪斯科·科泽卓夫（Wodiczko Krzysztof）在1993年创作的"外星人员工"（图3.5）。该作品虚构了一种帮助外星人在公共场合表达意见的通讯工具，外形类似《圣经》中的牧羊人手杖，通过现场表演激发观众的反思。[3]

3. 模型类（model）：模型原本是产品、交互等专业化设计工

[1] Anthony Dunne, Fiona Raby, *Speculative Everything: Design, Fiction, and Social Dreaming*, Cambridge: The MIT Press, 2013, p. 51；以及 Anthony Dunne, *Hertzian Tales: Electronic Products, Aesthetic Experience, and Critical Design*, Cambridge: The MIT Press, 2005, pp. 83-84。

[2] Anthony Dunne, *Hertzian Tales: Electronic Products, Aesthetic Experience, and Critical Design*, Cambridge: The MIT Press, 2005, pp. 84-86。

[3] Anthony Dunne, *Hertzian Tales: Electronic Products, Aesthetic Experience, and Critical Design*, Cambridge: The MIT Press, 2005, pp. 86-87。

图 3.5　科泽卓夫,《外星人员工》,方案草图,1993 年

图 3.6　乔治·格林,《核装置 #2（15000 吨，钚 239）》,多媒体装置,1995 年

作中必不可少的一个前期环节。通过将设计的模型抽离于实际生产过程，可赋予形态以特定的视觉符号意义，但这主要是针对设计本体的发问，较少与日常生活中的社会文化问题相连（图 3.6）。[1]

4. 道具类（prop）：在杜恩看来，放弃了原型的技术实用性和模型在外观上的真实样态，道具更像是虚构的升级版。它通过运用更多新世代的技术工具，为观者通过道具激发的想象进行现实

[1] Anthony Dunne, *Hertzian Tales: Electronic Products, Aesthetic Experience, and Critical Design*, Cambridge: The MIT Press, 2005, pp. 87-92.

反思搭建了一个更加完备的虚拟场境。[1]如飞利浦（Philips）和奥利维蒂（Olivetti）合作的《通讯器》（图3.7），将看上去颇为怪异的概念性产品及其使用场景进行计算机图形拼贴，着力探索了未来的办公环境，组合了一个虚拟的"真实行为"场景，属于此类典型。[2]

无论采用哪种类型（或者兼而有之），它们都是试图用虚构的方式生成一种特殊的半开放性结构，批评的意涵在批评性设计作品与受众的往复问答中得以不断构建。批评性设计中的设计内容往往指向一种虚构的功能，体现为一种通过文本和观者的思想互动，在符合一般性逻辑推测的情况下虚构出来的真实。这种虚构的真实功能常被安置于高度科技化的未来生活场景，通过在当下插入未来某个异时空片段，激发观者反思现实性问题。因此，批评性设计虚构的功能更多作为观念本身，与日常生活里负责解决实际问题的实用功能之间实际上是一种疏离甚至矛盾的关系，分属于两个不同范畴，即前者基于现实日常语境（较多是基于工业生产技术发展趋势的研判推测）虚构出一种"超日常"的生活化功能语境，服务于建构特定的语言-意义结构。

这里要再次强调的是，通过使用虚构的方法，观念主义的方法和路径确实得到了有效增强，但我们也不得不对其保持一份冷静和警惕。这并非来自反对艺术领域旧有话语体系权力辖制的惯性冲动，而是源自在实际操作中对批评性设计执行效果的现实考量。尽管社

[1] Anthony Dunne, *Hertzian Tales: Electronic Products, Aesthetic Experience, and Critical Design*, Cambridge: The MIT Press, 2005, p. 92.
[2] Anthony Dunne, *Hertzian Tales: Electronic Products, Aesthetic Experience, and Critical Design*, Cambridge: The MIT Press, 2005, p. 93.

图3.7 飞利浦和奥利维蒂合作的《通讯器》，概念产品模型及场景设计，1994年

会通过"形象生产"的普遍化确实使得符号样式的"艺术价值"贬值了[1]，但这并不意味着对某种再现功能的完全废黜。批评性设计的角色是充当受众与观念之间感性的桥梁，所谓虚构并不是要去打造一个完全脱离现实的幻想世界。从实效角度考量，如果批评性设计所呈现的虚构对象离我们的现实认知过于遥远，普通受众将无法对现实议题进行理解与交流，毕竟批评性设计的任务就在于通过现有的技术发展逻辑推测出一个指向未来的既合理又悖论的场境，以激起大众对生活现实议题进行反思。[2]

[1]［法］马克·第亚尼编著：《非物质社会：后工业世界的设计、文化与技术》，滕守尧译，成都：四川人民出版社，1998年，第149—150页。
[2] James H. Auger, *Why Robot? Speculative Design, The Domestication of Technology and the Considered Future*, London: The Royal College of Art, 2012, pp. 137-140.

批评性设计的独特间性正是日常景观去蔽所需的独特力量源泉，也恰是操作中难以拿捏之处。其挑战在于，与狭义的观念艺术原则[1]不同，批评性设计观念与媒介的不可分正是其重要的不同之处，生活现象与艺术性观念的交织只能发生在批评性设计媒介施工完成之后。在设计落地之前，色彩、轮廓、材料、结构、声音、行动、空间、时间等这些原料和素材看上去还是混沌无序的，徒有一个抽象的概念面目留给创作者或少数掌握艰涩理论钥匙的批评家自赏。只有在虚构日常的直观情境中，作品与大众的问与答相遇时，强调介入日常生活的活泼观念才真正得以出场。如果反之，只是一味地还原日常真实，并将其操作方式完全交给常规设计及其生态托管，毫无疑问它又将变回一个让人习以为常的静默客体，或一堆服从于日常隐秘权力的指示符号。来自伽达默尔的论述有助于我们对批评性设计折中主义的实操原则进行理解。他认为，所有能被理解的存在都是语言，这里包括了广泛的形式。媒介的艺术性产生于其与语言若即若离的关系之中，在这种"无声"的诉说中，我们可以体验到很多具有关联性的信息。具体化的事物（即意义被具体化后成为用于体现意义的事物）在沟通过程中得以描述和指认，进而反过来塑造生活经验本身。[2] 无独有偶，杰克·伯恩汉姆（Jack Burnham）谈及观念艺术时也说道："观念艺术为人们展现了环境超越空间的把握，这种可能要涉及时间、过程，以及内在的系统联

[1] 狭义上的观念艺术一般坚持以语言文字这种最本质的方式呼唤观念出场。具体见［美］索尔·勒-维特：《关于观念艺术的几段文字》，郝经芳、王令杰译，载《美术文献》2013年第6期，第124—125页。
[2] ［美］保罗·基德尔：《建筑师解读伽达默尔》，王挺译，北京：中国建筑工业出版社，2018年，第111页。

图 3.8　埃尔·乌尔迪莫·格瑞多设计工作室,《想象中的建筑》模型

系,这与我们的生活体验极为相似,它迫使我们必须用超越艺术的知觉力来介入。"[1]这里所指的显然不是简单的从观念到观念的语言词汇,也不是简单的信号收发关系,思考与对话的开启离不开更加巧妙的媒介形式具体化,对于批评性设计来说亦是如此。观念审美与实物审美相结合的思辨实验,从材料、形式、规模、类型的抽象程度带来的效果看,不亚于观者亲身临在于一个亦真亦幻的小说场景中。

批评性设计通过将文本结构引入日常生活情境的方式,实现了现实与"虚构的现实"的对话关系。典型地体现了这种美学模式的案例是埃尔·乌尔迪莫·格瑞多设计工作室(EL Ultimo Grito)创作的《想象中的建筑》(*Imaginary Architecture*,2011,图 3.8)。该作品用玻璃材料制成观念建筑模型,半抽象的物理形

[1] Jack Burnham, "Alice's Head: Reflections on Conceptual Art", *Artforum*, Feb. 1970, 8∶6, p. 37.

态体现了半开放的语言结构,以方便观者参与讨论有关物质与精神方面的城市命题。这不禁让人想起了20世纪诸如纽文胡斯的《新巴比伦》、"蚂蚁农场"的充气建筑装置(图3.9),或是美国建筑师约翰·海杜克(John Hejduk)的纸板建筑这类激进的实验主义作品。它们都用既模糊又令人回味的、既形而上学又富有感官魅力的方式回答了现代城市如何能富有诗意的问题,精准地捕获了某种现实主义在观念思辨中的美学潜能,这些虚构式的设计只

图 3.9 "蚂蚁农场"的临时性充气建筑装置

图 3.10 "批判艺术小组"与科斯塔、彭特科斯特合作的批评性设计作品《分子入侵》,生物装置,2002—2004 年

存在于物理直观和观众想象之中。[1]新技术的出现显然赋予了这种方法更强的效能。"战略性媒介"(tactical media)属于批评性设计领域中一个新近的名词,用来描述那些利用新技术来制造物品、系统的行动,以批判当代社会诸多问题。作为综合型跨界实验,其广泛采用了从表演、装置、软件交互再到工作坊在内的多种形式。例如"批判艺术小组"(Critical Art Ensemble, CAE)与

[1] Anthony Dunne, Fiona Raby, *Speculative Everything: Design, Fiction, and Social Dreaming*, Cambridge: The MIT Press, 2013, pp. 119-121.

艺术家比崔兹·达·科斯塔（Beatriz da Costa）和克莱尔·彭特科斯特（Claire Pentecost）合作，于2002年到2004年间陆续推出了名为《分子入侵》(*Molecular Invasion*，图3.10）的综合性作品，讨论了转基因作物的相关议题，涉及美国著名农业生化公司孟山都（Monsanto）开发的玉米、大豆和油菜等植物产品。该作品被安置在真实的生化工厂环境里，由植物、说明材料（包括墙上的文字和交互式计算机）以及参与式剧场事件（创作者与学生们一起在剧场式的空间里表演）整体构成。作品试图通过模拟生产情境去呈现和反转孟山都工厂的生产过程。[1]这种对过程全景浸入式的营造与体验，凸显出了设计作为日常生产生活物质性工具的媒介优势，来自设计的专业技能可以帮助作品更好地营造那个基于虚构的现实化情境，进而快速地让受众进入其中，最大限度地调动起感官和心灵的互动。

四、边界作业

批评性设计所在的特殊位置与结构决定了其身份的模糊性，同时也规定了其特殊的作业区域原则，我们将其描述为边界作业。

边界（boundary）一词的修辞意义来自对空间的隐喻。分界的过程就是建立差异的过程，范畴和分类因此得以凸显。[2]无论地

[1] Carl Disalvo, *Adversarial Design*, Cambridge: The MIT Press, 2012, pp. 18-19.
[2] ［美］朱丽·汤普森·克莱恩:《跨越边界——知识 学科 学科互涉》，姜智芹译，南京：南京大学出版社，2005年，第1页。

理的、政治的、种族的，还是知识的，任何边界都是人类社会化的产物，它孕育于相遇、交流与冲突之中，总是体现为凝固与变化的辩证。[1] 西美尔（Georg Simmel）认为，"任何一条边界线都意味着防御与进攻"，也意味着"突围"与"进入"。[2] 如果一方一旦开始划定自己的边界，就不得不在边界区域接受来自各方的挑战。防御与进攻使得边界成为一个时空意义上持续开放的战场，边界无法固定就意味着任何主体的位置都随时可能被改写、挪动、取消，主体的合法性也时刻面临威胁。也正因如此，边界成为高度敏感的地带，一种永恒冲突的区域。[3]

就设计本体论的视角来看，形式与功能一直以来都是现代设计的基本议题[4]，而隐藏其背后的艺术话语与技术话语在边界区域相互争夺的张力，恰恰促进了设计话语体系动力学机制的建构。1914年，亨利·凡·德·威尔德与穆特修斯之间那场关于艺术与工业的"科隆论战"[5] 便是最好的历史注脚。尽管许多设计史专家认为，20世纪70年代设计的学科自觉[6] 旗帜鲜明地强调功能性、适用性、物质性、与现代科技相融合等定义标准，特别是与消费社

[1] 童强:《空间哲学》，北京: 北京大学出版社，2011年，第137页。
[2] ［德］西美尔:《社会学: 关于社会化形式的研究》，林远荣译，北京: 华夏出版社，2002年，第465页。
[3] 童强:《空间哲学》，北京: 北京大学出版社，2011年，第137—139页。
[4] 尹定邦、邵宏编著:《设计学概论》，北京: 人民美术出版社，2013年，第5页。
[5] "科隆论战"是一场围绕设计本质议题展开的大论战，胜利方最终为现代主义设计发展确立了尊崇科学与技术的方向，成为现代主义设计与传统美术相分离、设计开始立志成为一门专门化的技术学科的重要标志性事件。参见孟祥斌:《以往鉴来——科隆论战给我们的启示》，载《北方美术》1997年第4期，第12—14页。
[6] 这里的设计学科自觉的标志是指1977年英国"设计史学会"的成立，该事件普遍地被视作设计学科在学术上得以确立的一个关键节点。参见 Kjetil Fallan, *Design History: Understanding Theory and Method*, London: Bloomsbury, 2010, p.2。

会市场驱动机制的深度协同，使得现代设计的概念终于从中世纪"大美术"[1]范畴中脱壳而出，与艺术有了泾渭分明的边界线。但这种话语权争夺的此消彼长在历史中就从未真正消失过。[2]两种话语总是披着不同款式的流派学说外衣，你方唱罢我登场，构成了设计含义结构的动态两极关系，往复界定着设计的概念与范畴。直到批评性设计以非实用的"反设计"[3]面貌出现于艺术与设计间的边缘地带，才算正式有了一种跳出形式和功能二元论、非此即彼的作业形态和观察维度。

就艺术本体论的视角来看，批评性设计强调思辨、突出问题，具有关照世界的人文意识和展开批评的职能导向，被像纽约现代艺术博物馆这样关注当代艺术动态的研究机构和学者所重视。与常规意义上的实用性设计（包括以实用为最终目的的概念设计）不同，批评性设计在职能定位上自觉地与现实生活的工具主义拉开距离，再加上观念具体化过程（阐释与被阐释）中艺术批评语言的大量介入，观念主义色彩显得非常强烈，贴合放弃"感性"审美转向观念"判断"的当代艺术。[4]但是因强调虚构操作，强调对

[1] "大美术"中蕴含着设计的原初概念，这最早可以追溯到西方艺术史之父瓦萨里在《著名画家、雕塑家和建筑师生平》（*Le vite de' piu eccllenti pittori, scuttori e architettori*）一书中对"设计的艺术"（arti del disegno）的相关论述。参见尹定邦、邵宏编著：《设计学概论》，北京：人民美术出版社，2013年，第3—4页。
[2] 在设计史研究领域，一直存在着"设计的艺术史"与基于物质文化和科学史话语的"设计史"的两派论争。参见 Kjetil Fallan, *Design History: Understanding Theory and Method*, London: Bloomsbury, 2010, pp. 6-8.
[3] [英]彭妮·斯帕克：《意大利的批判性设计（1965—1985）》，汪芸译，载《装饰》2016年第6期，第18—21页；以及[美]大卫·瑞兹曼：《现代设计史》，[澳]王栩宁等译，北京：中国人民大学出版社，2007年，第389页。
[4] [美]亚瑟·丹托：《在艺术终结之后：当代艺术与历史藩篱》，林雅琪、郑惠雯译，台北：麦田出版社，2010年，第64页。

现实生活介入的有效性，强调对观念抽象与媒介具体的辩证不分，它与哲学化的艺术自律标准又存在些许出入。总而言之，批评性设计既像艺术又像设计，既不是艺术又不是设计，似乎我们勉强冠之以"设计"更多是出自作业时所处的语境甚至创作者或评论者的身份及视域。如此这般的似是而非不免会使得一些秉持自律的研究者感到困惑，显然现代学科体制的知识工具箱也很难对此直接给予答案。[1]

可以尝试借用"设计无学科化"的相关理论对批评性设计边界作业的特点做一番描绘。政治、经济、技术、文化等方面的变化导致设计越来越趋向一种四处流动的实践形式，思想家、艺术家、工程师和设计师越来越频繁地按需协作，一时间，"服务设计""生物设计""社会创新设计"等新名词层出不穷，这种学科间的持续整合客观上对旧有体系内部各领域边界带来了不同程度的消解。[2] 人们之所以开始呼唤用一种"超学科性"（transdisciplinarity）的概念来替代原先的"跨学科性"（crossdisciplinarity），就是发现在学科互涉时，有一种活跃于边界的作业形式越来越频繁，并形成了一些虽然不够稳定但却显而易见的间性区域和特质。尼古拉斯·伯瑞奥德（Nicolas Bourriaud）对这种广泛的交融性有一番诗意的描述，认为在这样一种具有"另类的学科性"的空间中，艺术家、设计师都变成了"当代旅客"的典型，他们"穿行于符号和格式

[1] 易祖强：《试论批评性设计》，载《美术观察》2018年第5期，第123页。
[2] [澳]克雷格·布雷姆纳、[英]保罗·罗杰斯：《设计无学科》，收入[美]布鲁斯·布朗等主编：《设计问题（第1辑）》，辛向阳等译，北京：清华大学出版社，2016年，第9页。

之间，形成的是流动、旅行和越界的当代体验"。[1]与此同时，一种反向的力量也孕育于边界作业中。知识分子以批评者的身份强调使用艺术与设计跨媒介形式来进行观念主义实践的可能性，与工具主义形成一种张力。尽管杜恩和拉比一再否认批评性设计不是艺术，却也不得不承认，与常规意义上的设计相比，批评性设计作为一种思维实验"实际上更接近于观念艺术"[2]。

其实，我们根本无需去给身处争议之中的批评性设计划定一个明确的学科归属，虽然艺术与设计之间相互借鉴的传统由来已久（却一直在小心翼翼地维持着彼此之间的差异），但批评性设计的方式似乎既不来自艺术也不来自设计，而仅仅关于如何用批评性设计自己的方式来达成观念本身。[3]甚至，为其下任何本质主义精确定义的"雄心"都是值得警惕的。正如娜娜·拉斯特所说，如果我们要以真正的观念主义的方式接受一件作品，就无需再按照形式主义的方式来探讨它，因为按照那种方式，作品就指向了自己所反对的学科立场。[4]或许，"引来争议"这本身正是批评性设计的现实价值所在。

[1] ［澳］克雷格·布雷姆纳、［英］保罗·罗杰斯:《设计无学科》，收入［美］布鲁斯·布朗等主编:《设计问题（第1辑）》，辛向阳等译，北京：清华大学出版社，2016年，第15—16页。

[2] Anthony Dunne, Fiona Raby, *Speculative Everything: Design, Fiction, and Social Dreaming*, Cambridge: The MIT Press, 2013, p. 80.

[3] Carl Disalvo, *Adversarial Design*, Cambridge: The MIT Press, 2012, pp. 19-20.

[4] ［美］娜娜·拉斯特:《功能与场域——观念实践的界定》，收入［美］佐亚·科库尔、梁硕恩编著:《1985年以来的当代艺术理论》，王春辰等译，上海：上海人民美术出版社，2010年，第328—329页。

第四章 前卫艺术语境中的批评性设计

形式与功能的关系始终是设计的核心议题。这里的形式指的是造型的样式及风格，形式美的标准在主流叙事中遵循一种形式主义的历史逻辑；而在工具主义诉求中的功能则主要指合目的性，具体来说也就是生活实用性，它在现代工业化生产条件下表现为与技术话语的紧密相连。[1]从"装饰""应用美术"或"商业艺术"等设计的早期称谓看，在工业化初期，设计更多与装点生活的职能紧密相关。随着大机器生产的普及，现代主义设计观念得以崛起，强调解决生活里具体问题的实际功用逐渐被摆到了一个前所未有的核心地位，"形式追随功能"的观念更是意味着两者的从属关系达到了现代主义批评话语中的极值。也正是因此，现代意义上的设计才得以冲破艺术的藩篱，获得了自身合法的本体性。虽然后现代主义带来某种历史性转折，人文美学因素也更多地介入其中，但日常生活语境中的实用功能性始终是造型设计区别于造型艺术的关键指标，关系到设计之所以是设计的立足根本。而批评性设计作为一种专门用来指涉、讨论社会公共议题的媒介工具，常以观念文本的虚构形式出现，且美术馆、研究机构和专业院校逐渐代替日常生活成为其主要活动场，一种与实用性分离的实践形态出现在设计语境中。这不但影响到了如何设计的问题，也挑战了主流意义上的对设计乃至艺术的本体认识。[2]虽然批评性设计提供设计本体反思视角的特性已经为一些学者所重视，但其基于

[1] 尹定邦、邵宏主编：《设计学概论》，北京：人民美术出版社，2013年，第13—17、207—212页。
[2] [美]娜娜·拉斯特：《功能与场域——观念实践的界定》，收入[美]佐亚·科库尔、梁硕恩编著：《1985年以来的当代艺术理论》，王春辰等译，上海：上海人民美术出版社，2010年，第323—325页。

批评语境的艺术价值维度，却少有人发掘。这似乎与大家限于学科自律的惯性约束，不自觉常常站在认知舒适圈内讨论新现象有关，亦从侧面反映了既有现代学科体制话语权力的强大和顽固。

一、在非实用和非审美面相的背后

就公共定义来说，设计是兼具实用价值和审美价值的创造性实践，且实用维度和审美维度在生活中不可分割。[1]实用的概念因其工具主义向度被视为"对世界某个部分有用的东西"[2]。无论这种有用性是出于实际生活中解决具体问题的需要，还是出于人们追求社会象征层面的视觉满足，在批评话语中实用常与功利的意味产生联系。比如我们常认为，在古代社会，设计审美很多时候服务于贵族阶层的身份地位，在平民那里则更多地与生活用品的实用性相连。[3]到了现代社会，设计审美又开始广泛地与工业生产及大众消费机制协同，与崇尚个人创造、精神自由、思想独立的艺术审美更是分野清晰。而批评性设计的特殊性就在于，正是通过与日常实用性的自觉断裂，它在主流之外分裂出了一种纯化的文化批评职能。也因此，批评性设计具备了进入艺术批评话语体

[1]《简明不列颠百科全书》第7卷，北京：中国大百科全书出版社，1986年，第115页；[美]大卫·瑞兹曼：《现代设计史》，[澳]王栩宁等译，北京：中国人民大学出版社，2007年，第7页。

[2][美]娜娜·拉斯特：《功能与场域——观念实践的界定》，收入[美]佐亚·科库尔、梁硕恩编著：《1985年以来的当代艺术理论》，王春辰等译，上海：上海人民美术出版社，2010年，第328页。

[3] 尹定邦、邵宏主编：《设计学概论》，北京：人民美术出版社，2013年，第207页。

系的条件。值得注意的是，这种特殊的艺术价值维度并非基于形式主义，而是更接近对形式主义持批判态度的观念主义。

如果我们说批评性设计中的设计物具有某种功能，那也是借用类似观念艺术的方法虚构出来的功能，和常规设计中所谓的对生产生活的实用功能属于两个不同的概念。批评性设计通过对功能的想象性表达，不同程度地扭曲或消解日常中的实用功能，目的是通过虚构与真实之间的断裂构建一种生成意义的语言结构。在2007年至2008年间，杜恩、拉比与迈克·阿纳斯塔西亚德斯（Michael Anastassiades）合作了一个叫《统计时钟》（*The Statistical Clock*，图4.1）的"产品"。这个并无时间刻度界面的"时钟"能通过搜索引擎识别并过滤网络新闻，对其中含有的交通事故数据进行甄别和整理，并按照"汽车""火车""飞机"等不同频道模式对相关事故进行实时语音报数。这与日常生活里时钟的常规形态和显现时间的实用功能大相径庭。从内到外，这个"时钟"在日常生活中所依赖的合法性条件被抹除。这个"产品"实质上唯一真实的功能，只在于提醒我们思考：随着未来交通技术愈加发达，生命是否有着愈加脆弱的危险。[1]

这种非实用的面相之所以会在设计中出现，首先源于现代设计在认识论中的一些变化。其中"功能主义"的概念尤其值得关注。从某种角度看，20世纪功能主义在形而上层面的发展，客观上导致其必然要与美学观念发生某种程度的叠合，进而与观念艺术在特定的实践区域共享同一个原型。功能主义者认为，功能是

[1] Anthony Dunne, Fiona Raby, *Speculative Everything: Design, Fiction, and Social Dreaming*, Cambridge: The MIT Press, 2013, pp. 37-38.

图4.1　杜恩、拉比、迈克·阿纳斯塔西亚德斯,《统计时钟》

产生形式的必要及充分条件,特定的功能意旨决定了对应的客体形态,而非相反。一如劈砍规定了何物是一把"斧头",按照人工时间刻度设定发出提示讯号规定了何物是一个"闹钟"。也就是说,功能不仅是设计形式的原因还是设计内容本身。这使得观念化的设计在功能主义话语中逐渐脱离物理性因素的影响,以类似于逻辑实证主义的方式来获得合法性,变成了一种"意义生成

的方法"。[1]柯布西耶曾对功能主义建筑有过一段诗意描述:"建筑就像肥皂泡。如果里面的气体均匀而分布得当,泡泡就表现得完美、和谐。外部是内部的结果。"[2]这也就是人们常说的形式"透明性"(transparency)。[3]在功能主义认知的帮助下,形式乃至主题无限弱化,设计得以达到"本质的事实和动力"。[4]哈贝马斯(Jürgen Habermas)对此锐利地指出:"以功能主义之名,现代建筑似乎已经与用户或一般市民的意图无关,而只服从建筑美学的自身逻辑。"[5]到了后工业时代,"内容即设计"的可操作性获得了更多现实条件的支持。随着计算机、互联网、虚拟交互和人工智能等技术的普及,人们对"设计"一词的理解开始越来越多地超越物质实在,指向产品与生活之间一种可能的抽象关系。[6]比如在人机交互设计或共享经济设计中,产品的功用与形式就在"语言结构"里融为一体。而设计一旦卷入这样一种纯粹的语言关系结构,也就具备了进行观念主义实践的基础条件。[7]

[1] [美]娜娜·拉斯特:《功能与场域——观念实践的界定》,收入[美]佐亚·科库尔、梁硕恩编著:《1985年以来的当代艺术理论》,王春辰等译,上海:上海人民美术出版社,2010年,第324页。

[2] [美]柯林·罗、罗伯特·斯拉茨基:《透明性》,金秋野、王又佳译,北京:中国建筑工业出版社,2008年,第88页。

[3] 透明的性质或状态既指一般意义上的物质条件(比如能让光线和空气穿过),也可以指一种理性的本能,它来自我们希望事情容易被感知、毫无模棱两可地理解的诉求。[美]柯林·罗、罗伯特·斯拉茨基:《透明性》,金秋野、王又佳译,北京:中国建筑工业出版社,2008年,第24页。

[4] [美]柯林·罗、罗伯特·斯拉茨基:《透明性》,金秋野、王又佳译,北京:中国建筑工业出版社,2008年,第86页。

[5] 沈语冰:《20世纪艺术批评》,杭州:中国美术学院出版社,2003年,第237页。

[6] 尹定邦、邵宏主编:《设计学概论》,北京:人民美术出版社,2013年,第207页。

[7] [法]马克·第亚尼编著:《非物质社会:后工业世界的设计、文化与技术》,滕守尧译,成都:四川人民出版社,1998年,第7页。

这与批评性设计里那种虚构出来的"功能"极为相似。批评性设计实践围绕一个生活里并不真正实在的观念内容（虚构的"功能"及围绕该"功能"建立起来的社会关系和文化意义），而不是围绕具体的媒材形式，基于特定的语言关系展开。可以说，正是批评性设计的这种非实用性，成为其得以进入艺术批评语境的通行证。观念主义秩序在设计内部产生的效应，不但催生了批评性设计的非实用性，也带来了非审美的面相，还使得批评性设计在艺术批评语境中获得了成为观念艺术的一种特殊实践形式的基础条件。

艺术的审美是一个历史性概念，形式主义曾一度主宰了现代艺术叙事，直到"新前卫派"[1]挑起了反对形式主义审美的大旗，才以"艺术终结说"开启了当代艺术。其中，观念本位的概念非常关键。从现代艺术的历史发展逻辑看来，艺术的哲学化似乎是一种必然。一个重要结果便是观念主义作为内部驱动力对艺术媒介自律法则的消解。亚瑟·丹托在论述安迪·沃霍尔的作品《布里洛盒子》时指出，"布里洛盒子"的出现实质否定了以往人们对艺术的所有定义，从此艺术品无需依靠"单纯的真实物件"（mere real things）在外观风格上的差异来获得合法性。这实质宣告了艺术史旧有叙事的终结。在 20 世纪 60—70 年代，前卫艺术开始走向关

[1] 这里的"新前卫派"指的是 20 世纪 50 年代以后发展起来的激进艺术流派，其与早期的前卫派存在一种诉求目标上的断裂。见［美］马泰·卡林内斯库:《现代性的五副面孔：现代主义、先锋派、颓废、媚俗艺术、后现代主义》，顾爱彬、李瑞华译，南京：译林出版社，2015 年，第 122 页。

于自身的意识，与哲学难分彼此。[1]对此，黑格尔在其《美学》一书中早有论述："美既然应该从它的本质和概念去认识，唯一的路径就是通过思考的概念作用。"[2]显然，在黑格尔看来，"艺术已经转化为观念"，艺术的目的在于邀请我们进行知性的思考，并从哲学上理解艺术的本质是什么，而不是再次创造新的艺术形式。[3]之后丹托用了以下方式来指认哲学化的艺术作品："一个对象o，只有当其处于阐释I之下时，o才是一件艺术品。在此，I拥有将o变形为艺术品的功能：I(o)=W。"[4]在《美的滥用》中，丹托又做了进一步简化："如果x代表了一种意义，那么它本身就是一件艺术品。"（X is an art work if it embodies a meaning.）[5]众多观念艺术的实例也表明，艺术作品其实可以不必真的让人看见。[6]当艺术不再需要维持先前在现实中的必要性，也就意味着它可以化身为任何一种形式出场。伴随而来的景象正是今天我们所看到的，艺术史言说不再唯纯绘画这一条路径，艺术形式走向装置、摄影、建筑、大地景观、表演行为，等等。总之，观念主义的出现为各式各样的媒介提供了作为艺术通路的合法性，只要艺术家愿意，他们就

[1] ［美］亚瑟·丹托：《寻常物的嬗变：一种关于艺术的哲学》，陈岸瑛译，南京：江苏人民出版社，2012年，前言第5页。

[2] ［德］黑格尔：《美学》第一卷，朱光潜译，北京：商务印书馆，2017年，第27页。

[3] ［美］亚瑟·丹托：《在艺术终结之后：当代艺术与历史藩篱》，林雅琪、郑惠雯译，台北：麦田出版社，2010年，第63页。

[4] Arthur C. Danto, *The Transfiguration of Commonplace*, Cambridge: Harvard University Press, 1981, p. 125.

[5] Arthur C. Danto, *The Abuse of Beauty: Aesthetics and the Concept of Art*, Chicago: Open Court, 2003, p. 25.

[6] ［美］亚瑟·丹托：《在艺术终结之后：当代艺术与历史藩篱》，林雅琪、郑惠雯译，台北：麦田出版社，2010年，第41页。

可以任意为之。[1] 就 20 世纪 60—70 年代西方世界，特别是欧洲的情况来看，在以国际情境主义为代表的前卫艺术领域呼唤一种总体主义实践。艺术家、建筑师、设计师们要么个体跨界，要么结盟成队，创作了大量基于纸面拼贴、模型道具等形式的空想式作品。他们通过多种多样的虚构方式，引导观者发挥想象，进入主题，展开批评，并与当时的社会运动合流。这种情况在 90 年代以来的批评性设计身上得到了某种延续。只不过随着时代状况的变化，90 年代以来这种媒介融合式的艺术化操作更多是在美术馆、研究机构和专业院校等学术体制内部进行（这类似 20 世纪 60—70 年代美国前卫艺术领域的表现），曾经的激进转变为审慎。特别需要看到的是，这里既有知识分子迎合社会历史任务，使用以设计为代表的非艺术媒介从外部冲击现代艺术自律原则，也有将观念主义作为内部动力，要求所有观念主义艺术实践向四下扩散，主动寻求新的媒介通路，进而与现实生活紧密接驳。结果便是在社会革命运动和观念主义思潮的双重作用下，原有的非艺术媒介在这一过程中被改造，被改造媒介与其原来所属领域所规定的职能法则产生了不同程度的漂移。依此逻辑，接受观念主义辖制进行边界作业的批评性设计，一旦获准进入艺术批评语境，便天然具有反（形式主义）审美的职能向度，从而确立起它独特的艺术价值。

其实作为批评性设计的两个核心面相，非实用和非审美与主流设计的实用和审美议题一样不能割裂来谈。因为风格美学和实用

[1]［美］亚瑟·丹托:《在艺术终结之后: 当代艺术与历史藩篱》，林雅琪、郑惠雯译，台北: 麦田出版社，2010 年，第 212—213 页。

主义在批评性设计中的双双离场，从思想方面来说都源自观念主义的秩序要求设计在认知与操作上进行转变：一方面，生活里的实际使用需求被抽空，设计与日常生活建构的职能发生断裂，于是产生了艺术化的可能；另一方面，主题与风格因为创作对观念的仆从而变得不再重要（最后甚至连设计物的物质实体性在法理上也被取消了，代替主题与形式的只是一些词语与词语之间的关系），旧有审美实践任务被新的内容（哲学、语言学、精神分析等）重新定义。[1]甚至这种观念主义四处介入的现象远不止在艺术和设计之间，它已经扩散到所有相互挪用认识论、方法论时涉及的学科领域。无论是杜尚的现成品，还是帕多那些难以定义的创作足可以证明，艺术与生活的分裂在深层同构于审美与实用的分裂。伴随着分裂，那些具有明确生活用途的实用品在被纳入艺术范畴之前被认为是日常世界的一部分，而一旦被纳入艺术场域中，生活之物的固有功用便不复存在——也正是这种艺术品与日常世界的分裂，赋予了操作对象以艺术的职能。[2]当批评性设计以批评为实践任务时，就已经决定了其将向观念艺术靠拢。

当然，此时我们也不应该忽略来自社会层面的外部影响。自20世纪开始，西方世界来自各专业领域的"有机知识分子"为了共同的历史任务，摆脱各自专业领域的桎梏，以跨界融合的方式

[1] [美]娜娜·拉斯特：《功能与场域——观念实践的界定》，收入[美]佐亚·科库尔、梁硕恩编著：《1985年以来的当代艺术理论》，王春辰等译，上海：上海人民美术出版社，2010年，第322—323页。

[2] [美]娜娜·拉斯特：《功能与场域——观念实践的界定》，收入[美]佐亚·科库尔、梁硕恩编著：《1985年以来的当代艺术理论》，王春辰等译，上海：上海人民美术出版社，2010年，第327页。

介入社会改造。60—70年代的西方世界特别是欧洲社会，面对日益突出的社会景观化、学术体制僵化等问题，主要由知识界和青年学生发起的社会文化运动催发着各类激进的边界作业形式。波及艺术领域，则动摇了从阿多诺到格林伯格以来基于媒介自律的精英主义法则的根基。到了后工业时代，生态环境破坏、消费主义盛行、弱势群体受困等日常生活现实，迫使工具主义取向展开了前所未有的反思，人文主义因素更多地介入设计领域，推动人们对工具理性进行重新思考。以帕帕奈克为代表的批评家们呼唤绿色设计、适度设计和社会设计，这正是试图修正手段与目的间的失衡的一种表现，而它又与强调社会公共话题讨论，乃至改造现实生活的观念艺术在实践区域产生了叠合。

二、前卫传统与批评性设计

现代性是工业进步和资本主义经济共同的产物。大致在19世纪前半叶，作为资产阶级的现代性与作为美学概念的现代性之间开始发生分裂。从此以后，两种现代性之间一直充满不可化解的敌意，但将对方"置于死地"的冲动客观上也带来了两者间的互动互鉴。资产阶级的现代性概念大体延续了乐观主义的进步学说，即抱有科技造福人类的信念，崇拜理性，当然还相信实用主义与成功人生之间的因果论。伴随着中产阶级在历史斗争中的胜利，这种进步学说得到强化并成为主流延续至今。而作为美学概念的现代性则导致了前卫派的产生，其自开端便倾向于一种激进的反

资产阶级及其文化的姿态，并通过形式多样的手段来表达反抗意志。[1]这些特点与前卫派与生俱来的否定性紧密相关。随着反思性文化被引入现代性再生产的系统，社会实践不断受到在实践中产生的新认识的挑战，并不断推动现代性整体的自我改造。其中也包括一种对反思自身的反思。[2]这种不断调转头来否定自身的传统决定了审美现代性的特质，其激进化的历史表现就是我们常说的前卫。

"前卫"是一个在现代艺术史中随处可见的术语，具有大胆创新、挑战常规的意涵。从更长的时间轴线上看，它其实是一个被不断界定的历史概念。[3]该词源自中世纪的军事领域，在文艺复兴时期发展出了一种隐喻雏形，用于表达在政治、文学艺术、宗教等方面的一种自觉的进步立场。19世纪圣西门（Saint-Simon）的"乌托邦哲学"在文化艺术语境正式引入"前卫"这一术语，这也就解释了为什么前卫总是伴随着激进的现代话语。在圣西门看来，在这种基于全人类福祉的普遍理念的驱动下，虽然艺术家理应充当先锋的角色，走在科学家和工业家的前面，引领全人类走向"安乐与幸福"，但其政治维度与艺术维度、生活与文化革命任务仍处于一体的状态。前卫派在早期阶段试图增强现代性中的审美要素，更多是为了把它变成革命精神的基石。因此，在19世纪

[1]［美］马泰·卡林内斯库：《现代性的五副面孔：现代主义、先锋派、颓废、媚俗艺术、后现代主义》，顾爱彬、李瑞华译，南京：译林出版社，2015年，第42—43页。
[2]［英］安东尼·吉登斯：《现代性的后果》，田禾译，南京：译林出版社，2011年，第32—34页。
[3]［美］保罗·伍德：《现代主义与前卫的概念》，秦兆凯译，载《美术观察》2008年第2期，第121页。

的前半期乃至稍后的时期，前卫派的概念既涉及政治，也涉及文化。这时的前卫只不过是对现代性的一种激烈化或高度乌托邦化的说法。[1]

对前卫的认知的分裂始于20世纪初左右，此时政治语言和艺术语言开始了各自独立的阐释。从圣西门主义、傅里叶主义、无政府主义一直到马克思主义，这些具有激进意识的社会政治学说都试图将前卫纳入自己的修辞。1902年列宁发展了《共产党宣言》中的相关表述，首次把党定义为无产阶级的先锋，并将文学降格为无产阶级事业中的"螺丝钉"。到了斯大林时代，这一观念得到了强化。当时许多马克思主义批评者甚至将先前的先锋派文学艺术形容为资产阶级的"颓废艺术"，与社会主义现实主义新树立的"前卫性"形成对立。[2]在艺术话语中，阿波利奈尔（Guillaume Apollinaire）是最早将前卫意涵指向艺术领域的人之一。在1912年的首次未来主义大展的评论文章中，他提及的"极端流派"即有艺术前卫派的意涵。随后达达、未来主义、超现实主义等所有拒斥过去、崇拜新鲜的新艺术流派都开始遵循"同一个美学纲领"。[3]

政治话语与艺术话语分裂对抗的情况一直在变化中延续。1939年，格林伯格发表了《前卫与庸俗》（"Avant-Garde and Kitsch"）一文，文中认为前卫艺术主要是通过抽象还原内容的方式来运作，脱离了社会因素的干扰，可揭示艺术的本质，是"纯粹的"，属于

[1] [美]马泰·卡林内斯库:《现代性的五副面孔：现代主义、先锋派、颓废、媚俗艺术、后现代主义》，顾爱彬、李瑞华译，南京：译林出版社，2015年，第104、110、121、101页。
[2] [美]马泰·卡林内斯库:《现代性的五副面孔：现代主义、先锋派、颓废、媚俗艺术、后现代主义》，顾爱彬、李瑞华译，南京：译林出版社，2015年，第123—125页。
[3] [美]马泰·卡林内斯库:《现代性的五副面孔：现代主义、先锋派、颓废、媚俗艺术、后现代主义》，顾爱彬、李瑞华译，南京：译林出版社，2015年，第126—127页。

"高级艺术"。而传统的、大众的艺术只会通过制造表面效果来迎合"没有品味"的观者,属于"低级艺术",包括社会主义现实主义在内都被划归此类。[1]这里需要指出的是,尽管格林伯格和他的拥趸们一再强调新前卫派的自律性,但从历史情况看,这种艺术的高低等级意识仍旧与社会政治脱离不了干系。[2]随着以抽象绘画为代表性标签的"前卫艺术"在西方世界大获成功,形式主义及其背后的资产阶级精英意识又成为新的攻击目标。在后继的反对者眼中,得益于第二次世界大战后大众媒介的帮助,格林伯格口中的前卫艺术实质已经成为社会生产分配机制和意识形态领域的主流现象,曾经惊世骇俗的"反时尚"(anti-fashion)到头来成为一种大众时尚。[3]这显然与前卫精神背道而驰,于是也就有了波普艺术、激浪派等新的反主流浪潮。其中以国际情境主义为代表,一种强调政治意识的艺术观念开始复兴,并与当时风起云涌的社会革新运动直接互动。这里特别值得加以并置观察的,正是同一时期西方社会激进设计的一些现象。

随着资本主义世界进入丰裕社会时期,曾经激进的现代主义设计已经固化为反对者眼中资产阶级的"纪念碑"范式。这意味着在全球性资本力量和"文化帝国主义"的运作下,历史前卫美

[1][美]克莱门特·格林伯格:《艺术与文化》,沈语冰译,桂林:广西师范大学出版社,2015年,第4—5页。
[2] Boris Groys, "The Cold War between the Medium and the Message: Western Modernism vs. Socialist Realism", in *e-flux*, Nov. 2019. 在线发布地址为 https://www.e-flux.com/journal/104/297103/the-cold-war-between-the-medium-and-the-message-western-modernism-vs-socialist-realism/,2020-01-18。
[3][德]彼得·比格尔:《先锋派理论》,高建平译,北京:商务印书馆,2002年,第88页;[美]马泰·卡林内斯库:《现代性的五副面孔:现代主义、先锋派、颓废、媚俗艺术、后现代主义》,顾爱彬、李瑞华译,南京:译林出版社,2015年,第131页。

学被收纳到了官方体制的意识形态中,曾经的"进步"沦为今天的"堕落"。[1]如果说现代主义的前卫派主要遵循自律的精英主义路线,自觉与生活实践断裂,那么到了后现代主义时期,反精英、多元化、社会参与性,甚至"还魂"的无政府主义开始成为新前卫时期的标签,严肃宏大的命题转变为反讽的和自我消耗的游戏。[2]从英国"建筑电讯派"波普拼贴城市到意大利"超级工作室"的观念文本家具,再到美国"蚂蚁农场"的游动气模房子,新一代的激进设计师广泛挪用新前卫艺术手法来创作非实用的反思性作品,以反抗主流体制。应该说,这与当时包括新前卫艺术在内的整个知识分子群体强调介入生活、改造社会的行动主义取向,积极使用工业化社会提供的新兴表达方式有关,毕竟在现实里设计是接驳艺术与生活的中间介质。某种意义上,二战后一段时期里前卫的政治维度和艺术维度达成了短暂合作。

 冷战结束宣告了以大众媒介和消费主义为主要标志,一场新的文化艺术危机在西方世界蔓延开来。反艺术的新前卫作品此时已经被共识为艺术,与现代艺术作品一道按照风格编年史并置于美术馆展厅。该事实足以证明,虽然战后更广泛意义上的新前卫派[3]试图在艺术的基础上重新组织出一种新的反主流的生活实践方式,但最终还是走了老路,即自身在被掏空了政治实践内容后,

[1][美]戴维·哈维:《后现代的状况:对文化变迁之缘起的探究》,阎嘉译,北京:商务印书馆,2013年,第54页。
[2][美]马泰·卡林内斯库:《现代性的五副面孔:现代主义、先锋派、颓废、媚俗艺术、后现代主义》,顾爱彬、李瑞华译,南京:译林出版社,2015年,第154页。
[3]这里"更广泛意义上的新前卫派"指的是在战后阶段,以总体实践为行动目标的,包括艺术家、设计师在内的激进派。

形式被消化吸纳进了艺术体制中的生产消费机制。用彼得·比格尔（Peter Burger）的话说，就是前卫被"恢复了作品的范畴"，曾经"带着反艺术意图而发明的一些手段被用于艺术的目的"[1]。

通过以上考察可以看出，前卫是一个始终充满争斗且在某种历史条件下内部因素会相互转化的概念，并不能简单依靠其外在形式风格给予判断，定义更多应归纳为一种在不同时期展现灵活否定性策略的否定性文化，其内部驱动力则来自生活实践与审美自律间否定辩证法式的动态张力关系。社会实践和审美自律之间是一种悖论式的断裂，这为今天前卫的危机现象提供了解释：与社会实践断裂就意味着丧失了参与政治生活的能力，而同时，通过断裂获得的完全自由恰恰又是艺术得以自足自证的基本条件。消费社会里文化工业通过对前卫派攻击形式的复制生产，消除了这种断裂，导致自由因素实质被剥夺了，前卫艺术再一次与生活实践割裂而与商品美学合流，制造虚假自律。它和今天所谓的现代艺术作品一样，都从属于资本意志。[2]从更基础的层面看，这是由后现代时期资本主义社会经济层面状况导致的。

现代性的持续求新是一种基于贬低过去而达到的创造性的破坏，求新冲动的原因隐藏于资本流通的过程之中。扩大盈利的本能鼓励资本家追求一切可能性，这意味着不但需要通过电视、电影、广告等大众媒介在消费者身上培育出新的趣味和欲求，也需

[1] [德]彼得·比格尔：《先锋派理论》，高建平译，北京：商务印书馆，2002年，第129—130页。

[2] [德]彼得·比格尔：《先锋派理论》，高建平译，北京：商务印书馆，2002年，第121—122、129、131页。

要借助艺术、设计等发明出来的种种新手段不断创造新的产品。[1]基于资本周转速率与盈利回报高低直接挂钩的原理，20世纪汽车制造行业从追求廉价耐用的"福特制"向追求时髦符号美学的"有计划的废止制度"转变，它对应着后现代主义时期市场力量力求向整个文化生产领域扩展的逻辑，并影响至今。包括艺术在内的符号生产领域实质上与资本力量合谋创造了一道道形象与意义之间粗浅的屏幕，堆聚成为充满物质主义意味的社会景观。[2]艺术体制与社会生产消费机制深度同构，导致在前卫的废墟之下徒剩趋于消亡的历史动力学。仍旧坚持前卫信念的批评者不得不将眼光再次投向体制之外以寻求新的矛盾关系而获得新的驱动力。随着前卫派曾经的对立面从"官样文化"转变为"知识相对主义"，借助学科交涉对既有艺术体制发起挑战成了今天的一项重要任务。随着社会政治诉求的不断消退，新实验使用的不再是"喧闹、残忍且毫无必要的机枪，而是更为和平、精良的探测装置，这典型地属于我们这个电子时代"[3]。批评性设计借用观念艺术对科技伦理问题展开审慎反思。与新前卫派通过强调观念主义和社会实践来去除艺术自律相向而行的是，批评性设计首先从设计媒介出发，通过挪用观念艺术手法和与日常生产生活的自觉分离而获得了某种程度的艺术性，以及一种纯粹的文化功能，进而返回到日常生

[1] [美]戴维·哈维：《后现代的状况：对文化变迁之缘起的探究》，阎嘉译，北京：商务印书馆，2013年，第142—143页。
[2] [美]戴维·哈维：《后现代的状况：对文化变迁之缘起的探究》，阎嘉译，北京：商务印书馆，2013年，第86—87页。
[3] [美]马泰·卡林内斯库：《现代性的五副面孔：现代主义、先锋派、颓废、媚俗艺术、后现代主义》，顾爱彬、李瑞华译，南京：译林出版社，2015年，第133—134页。

活展开批评。因为只有主动与作为日常构建工具的设计职能分离，才能开辟出一个免于市场压力，自由探索问题和观念的平行空间。批评性设计的倡导者们显然已经看到了这点并持续付诸实践。比如对科技反思主题而言，《无杀生皮革》带来了伦理道德层面的讨论；对资本主义社会治理模式而言，《烦恼的皮大衣》激发了关于街头政治问题的反思；对可持续发展而言，《分子入侵》切入了环保公益问题；等等。[1]

对于批评性设计的艺术性，确切地说是其蕴含的前卫性价值还需要从另外一个维度来发掘。这种价值是由其基于艺术与设计学科交涉地带进行边界作业的模式带来的，在当下具有重要的意义。[2]

今天，边界作业从一个自然科学领域的概念、一个"外围事件"，成为所有学科领域的普遍性乃至焦点性问题。正如1968年"五月风暴"中街头关于学科互涉的标语所表明的，在学科交涉过程中展开批评本身就是边界作业的一种形式，其产生与20世纪60—70年代西方社会知识分子所处的历史环境和激进思潮有直接关系。[3]

边界作业与学科互涉是两个紧密相连的概念，或者说，边界作业是学科互涉的另一种表现形式，认识论、体制结构和文化理论问题是其主要探讨内容。在各学科领域的边界进行作业具体形式繁多，而批评功能是区分学科互涉基本类型，指认现有学科结构是否完备的重要指标。基于批评的职能向度来看，边界作业的

[1] Anthony Dunne, Fiona Raby, *Speculative Everything: Design, Fiction, and Social Dreaming*, Cambridge: The MIT Press, 2013, p.12.

[2] 在某种理念驱动之下，多领域的交叉融合是从圣西门开始就有的前卫派传统，如今通过打破边界而对现代学科制度形成挑战，更像是其保持延续的一类时代形式。

[3] [美]朱丽·汤普森·克莱恩：《跨越边界——知识 学科 学科互涉》，姜智芹译，南京：南京大学出版社，2005年，第13、1—2页。

工具主义取向客观上极大地抑制了批评性反思，忽略了手段与目的的辩证关系，导致学科本身失去了对学术研究、知识生产体系的控制权。一旦学科的自我批评功能丧失，就会产生"认识论的漂移"（epistemic drift），即远离内部标准与评价体系的约束，进而转向由外部力量驱动，这也正是政治、经济等外部因素介入变得越来越活跃的原因。比如，随着艺术研究活动越来越多地在外围进行，一种与"认识论的漂移"相平行的"研究漂移"（research drift）正在出现。[1]这一点在今天的艺术领域已经看得很清楚，一个典型表现就是艺术竞赛、艺术品博览会、美术馆和画廊等机构作为外部力量的代理，正逐渐掌握学术话语建构的主导权。

批评职能与强调有效解决问题、搭建更好的互涉桥梁以提高工作效能或是达成新的知识统一等建构性工具的职能相反，它挑战既有学科制度，而不是维护权威性。特别是在人文社科领域，批评职能十分强调通过批评形成一种建构型学科互涉的"反冲力"（backlash），鼓励以"更激进"的跨学科、"反学科"（antidisciplinary）或"对立学科"（counterdisciplinary）姿态进行边界作业。对这种批评性的边界作业，阿瑟·克罗克（Arthur Kroker）概括如下："空泛的学科互涉"（vacant interdisciplinary）只会使现有思维模式固化，而一种扎根于批评意识的边界作业，借助方法论与认识论的重建，颠覆了权威话语或流行话语的范式。只有当知性是以否定旧有认知，重新知性化为目标时，边界作业

[1][美]朱丽·汤普森·克莱恩：《跨越边界——知识 学科 学科互涉》，姜智芹译，南京：南京大学出版社，2005年，第18页。

才不仅仅是一种追求实效的工作方式。[1]学科互涉内部工具主义与批评主义的冲突暴露了维持原有结构与革新之间的矛盾，马克·坎恩（Mark Kann）将这种冲突描述为政治语境中的表征形式，即保守的精英分子想要通过边界作业来帮助解决问题、获得效益，有意识地将知识的问题与政治的问题分割开来。相反，激进主义者通过反抗式的边界作业为被压迫者寻求更多的社会平等机会，而相对主义者则在保守和激进的观点之间徘徊，将自己置于冲突的中间地带，并尽力地保持一种微妙的平衡。[2]在艺术与设计学科边缘游走，使得批评性设计同时体现着诸多领域（特别是艺术和设计领域）的特质，难以被某一个学科话语法则完全归纳，也正是这种特点决定了其在挑战固有学科体制的同时多了几丝审慎的色彩。

三、展厅文化

马泰·卡林内斯库对前卫危机有过一段精彩描述：

尽管就历史演进的广阔前景看没有什么能够挽救过去，但过去以及那些革命者们认为是过去的残渣余孽的

[1] Arthur Kroker, "Migration across the Discipline", *Journal of Canadian Studies* 15 (Fall) 1980, pp. 3-10.
[2] Mark Kann, "The Political Culture of Interdisciplinary Explanation", *Humanities in Society* 2, 3 (1979), pp. 197-198;以及［美］朱丽·汤普森·克莱恩:《跨越边界——知识 学科 学科互涉》，姜智芹译，南京：南京大学出版社，2005年，第19—20页。

东西，却显得是一种恼人的、具有恶魔般威胁的力量。在这种情况下，先锋分子受其敌人——一个无比狡猾和可怕的妖魔的催眠，最后往往会忘记未来。他们似乎认为，一旦过去的恶魔被驱除，未来就会自行其道。……先锋派的理论未来主义多数时候仅仅是在为下述二者寻找根据：那些最为激进的论战姿态，以及那些颠覆性的或公然从事破坏的艺术技法的广泛运用。否定要素在各种艺术先锋派的实际纲领中所具有的极端重要性表明，它们最终是在致力于一种全面的虚无主义，必然结局是自我毁灭（在此，达达主义及其"为艺术而反艺术"的自杀式美学是一个很好的例子）。[1]

批评界普遍认为，今天前卫的困局表现在前卫派的实践成果已经以"艺术作品"的形式固定下来。而面对被赋予象征交换价值，纳入商品生产分配机制的事实，绝不是一句"这是这个时代艺术家群体的整体堕落"可以敷衍带过的。政治经济学视角为此提供了一种对今日艺术商品领域乃至整个文化产业日渐兴盛的内在解释。

现代性的本质是"造新"[2]。这个"新"的概念，可分别从建构和解构两个相互矛盾的方面来理解。就资产阶级的现代性而言，文化生产"已经在总体上被并入了商品生产之中"，表现在以更快的周转速度推动创造从服装到汽车的新奇商品，生活之物已经把

[1]［美］马泰·卡林内斯库：《现代性的五副面孔：现代主义、先锋派、颓废、媚俗艺术、后现代主义》，顾爱彬、李瑞华译，南京：译林出版社，2015年，第101—102页。
[2]［法］安托瓦纳·贡巴尼翁：《现代性的五个悖论》，许钧译，北京：商务印书馆，2013年，第3页。

实质性结构任务更多地指派给了"美学上的创新和实验"。其结果是，一度只在政治经济场所进行的各种社会争斗，如今外溢到文化领域。这样一种转变需要与消费习惯相连的美学内容扮演新的角色。对于20世纪60年代里的各种反文化的前卫运动来说，其本来源自这样一个历史背景：当初资本主义为了维护市场，大量生产出充满中产阶级趣味的社会商品，因此激发起个人主义对重新创造一种与"高雅文化"主流范式相反的新美学热情。最后事与愿违，反倒促成了后现代主义通俗文化以商品的形式尽力去满足新的消费需求和欲望。[1]前卫被反噬，到头来前卫的发明成果变成了一道道充满魅惑的废墟式景观。[2]

艺术批评家口中的"前卫之死"，在学理上更多指的是前卫与生俱来的那种辩证否定式运转机制效力的羸弱，历史动力学上的趋于消亡。前卫带来的美学惊奇及其历史纵深都被扁平、碎片化处理，以风格编年体的方式陈列在"文化超市"待价而沽。货架上，历史的和新潮的、建设的和破坏的、美丽的和丑陋的，都在从令人感知麻木的相对主义走向几乎无意义的范畴。艺术和反艺术间的张力在符号的形式和意义两个方面都趋于消亡，曾经的动态平衡转化成了绝对的静态平衡。前卫被去魅反映的是我们这个时代心灵世界的"模块化"[3]。在形象堆聚的景观社会里，资本与大众媒

［1］［美］戴维·哈维：《后现代的状况：对文化变迁之缘起的探究》，阎嘉译，北京：商务印书馆，2013年，第88页。

［2］ 其实早在20世纪年代，罗森伯格就已经敏锐地看到艺术与设计、大众传媒、美术馆，乃至大众教育之间的共谋关系，并指出随着商品经济、大众传媒的兴起，当时美国艺术的状况已经改变，从传统艺术史和美术馆机制的角度去定义艺术的标准已然失效。参见［美］哈罗德·罗森伯格：《拆／解艺术》，周丽莲译，台北：远流出版公司，1998年，第243页。

［3］［美］马泰·卡林内斯库：《现代性的五副面孔：现代主义、先锋派、颓废、媚俗艺术、后现代主义》，顾爱彬、李瑞华译，南京：译林出版社，2015年，第159—160页。

介、文化机构合谋,将形象偷换成"供予观看的金钱"[1]。今天艺术领域的奇特现象是,一方面,旨在维护艺术高阶地位的"自律"[2]声浪不断增强;另一方面,艺术概念的外延却在不断扩大,亚文化、历史工艺、流行设计等通通都被装进"艺术"的箩筐。两种看似矛盾的现象并行,内在逻辑却共享。这一逻辑便是今天艺术体制的逻辑,也是符号商品机制的逻辑。

 借用结构主义符号学的一种指认,即符号的意义是由它在结构中的位置差异所决定的。[3] 在商品社会中,形象符号一旦被转化为生产消费机制中的重要质料,其运作便服从资本的意识形态,符号所处的位置便与社会结构同构[4],直接与其交换价值高低产生联系。基于资本对运转周期的敏感,景观社会运作开始高度依赖符号工业,对高差价的追求使得艺术理所应当地成为"再生产的再生产"。[5] 而"艺术"概念不断向时尚、设计、电影、音乐等领域扩张,则是基于利润边际效应,资本对生产规模、消费人群的需要。通过对艺术品的"机械复制"和创新再生产,虽然"灵晕"(aura)被抽掉了,但其外化的内容却广泛赋值到种类繁多的衍生

[1] [美] 道格拉斯·凯尔纳编:《波德里亚:批判性的读本》,陈维振等译,南京:江苏人民出版社,2005年,第68页。
[2] 基于批评话语,这里的"自律"指的是前文论及的那种虚假的自律。
[3] [英] 特伦斯·霍克斯:《结构主义与符号学》,瞿铁鹏译,上海:上海译文出版社,1987年,第10—11页。
[4] 基于罗兰·巴特对"神话修辞术"概念的阐述。符号是社会性的,符号的修辞具有意识形态的运行特征,联系于品位、趣味的形象符号体系与资本主义社会的生产消费逻辑。详细参见 [法] 罗兰·巴特:《神话修辞术》,屠友祥等译,上海:上海人民出版社,2009年,第199—202页;[法] 罗兰·巴特:《流行体系:符号学与服饰符码》,敖军译,上海:上海人民出版社,2000年,318—323页。
[5] [法] 安托瓦纳·贡巴尼翁:《现代性的五个悖论》,许钧译,北京:商务印书馆,2013年,第114页。

品上。[1]"高低配"的形式形成了一根完整的大艺术产业链条。这也就可以部分地解释为什么公司财团能在各个方面成为艺术主要的赞助者。在他们明里暗里拥有的美术馆空间中，汇集了来自世界各地、各种时期的新奇"收藏物"，同时也热衷于在艺术周边领域投入资本和精力。比如随着西方社会博物馆文化和20世纪70年代初期兴起的"遗产工业"迅速增长，以平民化（其实是中产阶级）面貌出现的"艺术样式"不断提炼翻新，走入商业机制。包括前卫艺术在内的艺术品通过"模棱两可的商品地位"，确立了毫不模棱两可的商业价值地位。[2]从这个角度看，美术馆、画廊、艺术博览会实质上成为艺术体制的核心堡垒，以展示奇观的方式成为"文化连锁超市"。

作为批评性设计最常见的方法，虚构从现实生活里的设计出发，推导提炼出扭曲了现实功能的"原型""装置""模型""道具"，以构筑半开放的意义生成结构，并将展开批判性思辨的时空语境推至未来。在概念提出者杜恩看来，恰恰是虚构保证了意义介质的感性具体，可将观者从现实世界引导至观念编织的世界。这也是他将批评性设计中的虚构称为"真实的虚构"（real fiction）的原因。[3]但仔细勘察，"real"一词的使用有待商榷。此处的"真

[1] 根据本雅明对机械复制时代艺术变化的论断，由于现代工业生产技术的介入，艺术品原有的"灵晕"消失，展示价值得以突出，艺术品的形象得以大量传播。详细参见［德］瓦尔特·本雅明：《技术复制时代的艺术作品》，胡不适译，杭州：浙江文艺出版社，2005年，第92—108、160页；周宪主编：《文化现代性与美学问题》，北京：中国人民大学出版社，2005年，第235—251页。

[2] ［美］戴维·哈维：《后现代的状况：对文化变迁之缘起的探究》，阎嘉译，北京：商务印书馆，2013年，第86—87页。

[3] Anthony Dunne, *Hertzian Tales: Electronic Products, Aesthetic Experience, and Critical Design*, Cambridge: The MIT Press, 2005, p. 83.

实"更多应作符号意义上的"拟真"来理解，即基于生活逻辑的合理性，感觉上的真实。杜恩在其《赫兹神话：电子产品、审美体验和批评性设计》一书中也说，批评性设计作为语言文本，为观者参与批评工作和意义构建打开了方便之门。[1]正是这种语言文本产生的观念艺术性，决定了批评性设计与生活真实之物的实质分离。诸多作品案例表明，如果批评性设计还有现实里的种种"残相"，那也不过是虚构出来的真实，服从于让观众快速进入观念领域来反思日常现实问题的能效考量。可悖论就在于，一旦强调媒介拟真化的批评性设计挪用观念艺术的手法，在实操中就有以虚构的"残相"取代观念内容的危险。娜娜·拉斯特对埃森曼的一番评述似乎也从侧面佐证了这一点。埃森曼曾在《论观念建筑：建立一个定义》（"Notes on Conceptual Architecture: Towards a Definition"，1971）一文中，对"观念建筑"提出了以下准则：按照观念艺术的模式进行重构，但通过坚持物质实在性和可使用性，来保持艺术与建筑、观念与非观念的原有差别。可在接下来几十年的探索中，这一定律已经不知不觉地被篡改，现实的结果是观念主义创造了一个又一个化身。[2]

另外一类值得关注的现象来自对体制性活动的观察。许多批评性设计具有在"学院-美术馆"的学术机制中开展实践的倾向，其作品成为最受创作者、专业院校和美术馆欢迎的设计作品类型。

[1] Anthony Dunne, *Hertzian Tales: Electronic Products, Aesthetic Experience, and Critical Design*, Cambridge: The MIT Press, 2005, p. 36.
[2] [美]娜娜·拉斯特：《功能与场域——观念实践的界定》，收入[美]佐亚·科库尔、梁硕恩编著：《1985年以来的当代艺术理论》，王春辰等译，上海：上海人民美术出版社，2010年，第318—319页。

这类案例最早可追溯至1972年，在纽约现代艺术博物馆那场名为"家庭新景观"（The New Domestic Landscape，图4.2）的展览中，以小埃托雷·斯特萨斯（Ettore Sottsass Jr.）、安德鲁·布兰奇（Andrea Branzi）等人为代表的意大利前卫设计师集体展示了一批具有实验色彩但缺乏可行性的作品。史论家将其形象地命名为"柜台设计"（counter design）。[1] 在之后的时间里，纽约现代艺术博物馆又多次举办了这样的展览，甚至成立了一个专门的研究和策展部门。[2] 可以说，自诞生伊始，批评性设计就因与"学院-美术馆"的学术机制紧密协作而带有浓厚的"展厅"（show room）文化气氛。自20世纪90年代英国皇家艺术学院计算机专业与美国斯坦福大学的"介入式研究"（interval research）项目开始，展厅一直是批评性设计的主要呈现环境。[3] 连杜恩本人也承认，作为依托"原型"法操作的批评性设计，想要从商业设计的旧认知里逃出以获得审美职能的办法，就是成为美术馆中的奇观展示。[4] 但基于丹托的"艺术界"（artworld）[5]这一概念来判别，这意味着展厅文化中的批评性设计实质上已经进入艺术品范畴，被纳入艺术体制的运作。

[1] [美]大卫·瑞兹曼：《现代设计史》，[澳]王栩宁等译，北京：中国人民大学出版社，2007年，第393—394页。

[2] 参见纽约现代艺术博物馆官网网址 https://www.moma.org/explore/inside_out/category/design-2/，2017-09-02。

[3] [芬]伊波·科斯基宁等：《建构型设计研究：从实验室、现场到展示厅》，张宪、陈嬿译，北京：机械工业出版社，2015年，第90—91页。

[4] Anthony Dunne, *Hertzian Tales: Electronic Products, Aesthetic Experience, and Critical Design*, Cambridge: The MIT Press, 2005, pp. 84-86.

[5] 丹托关于"艺术世界"的论述，见[美]阿瑟·丹托：《寻常物的嬗变：一种关于艺术的哲学》，陈岸瑛译，南京：江苏人民出版社，2012年，第113—140页。

图 4.2 "家庭新景观"展览现场，纽约现代艺术博物馆，1972 年

丹托认为，某物只有在特定语境中才能确立其作为艺术品的历史位置，该语境被称为"艺术界"。"艺术界"不仅是物理的空间场所，也包括其所发生的体制性环境。是否被承认为艺术品可依照三类指标：一是艺术机构，包括艺术活动得以进行的系统性规划以及美术馆、画廊、音乐厅、电影院、艺术出版社、艺术院校等机构；二是以展览、批评为核心的艺术活动，它对赋予某物艺术品资格具有约定俗成的调节、制约作用；三是为艺术指认做出贡献

的各类人员，包括艺术家、批评家、艺术教师、艺术机构从业人员等。[1]批评性设计主要在各院校及研究机构特别是美术馆提供的活动场景中出现，具有观念艺术的品质。在参与人员方面，其也表现得和艺术体制中的艺术一样（甚至众多创作者都身兼研究者、批评家和策展人的身份），他们都在美术馆积聚了大量的孤品、限量版、原型和手稿，有的成了艺术品拍卖行业中重要的销售品。在这一点上，明星设计师与艺术家如出一辙。[2]这样一种状况使得我们不得不对批评性设计身上日趋浓厚的展厅文化倾向予以警惕。可难的地方在于，批评性设计想要获得社会批判力量，就需要借助与现实生活层面一定程度的割裂，获得独立的艺术审美能力，但这一过程在实操中又往往难逃艺术体制的操控。可是，如果不坚持反对展厅文化、反对精英主义的立场，批评性设计就仍旧具有前卫困境所指向的那种风险——一旦被陈列在美术馆中供批评家评论、爱好者供奉，即使批评性设计发明了一些使用设计媒介的创新形式，短暂获得了挑战艺术自律的能力，但最终很可能也难逃被艺术体制反捕成新潮文化景观的命运。这促使我们不得不在操作方法层面进一步追问：在今天的情况下，我们到底需要怎样一种批评性设计？也许德国哲学家沃尔夫冈·韦尔施（Wolfgang Welsch）针对新时代美学的论述，可为此提供一些有益的启示。

在韦尔施看来，经历了前卫运动的涤荡，对一切旧有律例的消解带来了对个人生活潜能的普遍重视，人们似乎已经认识到在

[1] 周宪主编：《文化现代性与美学问题》，北京：中国人民大学出版社，2005年，第88页。
[2] [芬]伊波·科斯基宁等：《建构型设计研究：从实验室、现场到展示厅》，张宪、陈嬿译，北京：机械工业出版社，2015年，第27—28页。

生产各类新鲜的知觉形式和创作方法之外，艺术作品本身还可以成为生活方式的某种"理想范例"。但与早先激进的乌托邦主义立场有所不同，即艺术与现实的界限不应简单粗暴地被取消；相反，两者间持续交叉转换的动态应该得到更多重视。总之，这种辩证的折中主义观点既反对将现实与艺术截然两分，又谨慎地守护着艺术的自主性，防止艺术退回到"遗世独立"的老路上。[1]这种居间性也许正是创作者在批评性设计实操中要寻找的微妙平衡感。

四、日常中的行动主义

就像当初把"录像艺术"等同于"新媒体艺术"，这在现在看来是多么地不合时宜，一切旧有范畴边界的划分标准未必适应当下乃至将来，本体危机之下往往蕴藏着新的可能。保罗·伍德（Paul Wood）在其《现代主义与前卫的概念》（"Modernism and the Idea of the Avant-Garde"）一文指出，"前卫已经成为摧毁现代主义大厦过程中的牺牲品"，并事实上作为前卫废墟成为今天艺术景观的一部分。我们需要思考的是，是否可以通过对前卫文化中某些观念的重塑，保留其展开批评时的杠杆性功能。[2]

从库尔贝（Gustave Courbet）的《打石工》（*The Stonebreakers*，图 4.3）把任何人搬进画面，到马奈（Edouard Manet）的《一把

[1]［德］沃尔夫冈·韦尔施：《重构美学》，陆扬、张岩冰译，上海：上海译文出版社，2006年，第 105 页。
[2] Paul Wood, "Modernism and the Idea of the Avant-Garde", in Paul Smith and Carolyn Wilde ed., *A Companion to Art Theory*, Oxford: Blackwell Publishing, 2002, p. 228.

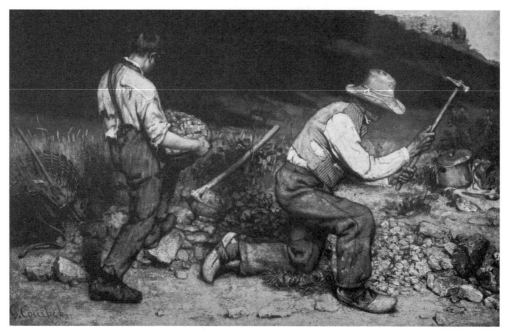

图 4.3　库尔贝,《打石工》,布面油画,1849 年

龙须菜》(Bunch of Asparagus,图 4.4)将任何物都搬进画面,再到杜尚的"现成品"艺术《泉》开始可以指认任一对象为艺术品,它们所标示的历史就是一部从再现任何东西到"无论什么东西都可以是艺术"的接受史,一部由贵族权力制度授予的某种唯一、精致和高贵的品质标准的贬值史。这与资产阶级兴起的反主流价值观密切相关,"无论什么"(whatever)一词里埋藏着深深的平民主义意味。[1] 博伊斯在成立"争取民主组织"(the Organization

[1] [比] 蒂埃利·德·迪弗:《杜尚之后的康德》,沈语冰等译,南京:江苏美术出版社,2014 年,第 264 页。

图 4.4　马奈,《一把龙须菜》,布面油画,1880 年

for Direct Democracy）时提出了"何不人人都成为艺术家？"的口号[1],作品《7000 棵橡树》(图 4.5)更是通过全民参与践行了艺术家"社会雕塑"的理念。[2] 当年格林伯格对激浪派的批评在今天看来,反倒更像是一段预言："假如任意一物和每一事物都可以审

[1] [比] 蒂埃利·德·迪弗:《杜尚之后的康德》,沈语冰等译,南京:江苏美术出版社,2014 年,第 230 页。
[2] 博伊斯认为,艺术与生活是不可分离的,整个社会生活就是一件艺术品。我们的任务,就是要进行"社会雕塑",使人类社会转变成为一件完美的艺术作品。见侯瀚如:《真正的前卫:走向人的艺术——约瑟夫·博伊斯和"社会雕塑"》,收入王璜生主编:《社会雕塑:博伊斯在中国》,北京:中国青年出版社,2013 年,第 87 页。

图 4.5　博伊斯,《7000 棵橡树》,行为艺术,1984 年

美地加以直观,那么,任意一物和每一事物都可以从艺术上加以体验了……假如事情真的如此,那么,结果就出现了这样一种作为意义上的艺术的东西:艺术是,或者可以是,任何地方、任何时候、任何人都可以实现的东西。"[1]如果我们回到更早的历史去观察就会发现,前卫派原本就是要基于艺术去建构新的生活实践。最晚在 18 世纪末,自律的艺术在当时已获得了较大发展,但激进的政治性的内容仍起着重要作用,并形成对艺术自律的制衡。艺术的前卫实际上就是依赖于这种艺术自律(即将艺术从完成社会功能的要求中解放出来)的框架与单件作品所具有的政治内容之间

[1] [比] 蒂埃利·德·迪弗:《杜尚之后的康德》,沈语冰等译,南京:江苏美术出版社,2014 年,第 231 页。

的张力关系而生存下来的。只不过这种张力关系一直不稳定，后现代时期前卫性逐渐被服从于资本意志的艺术体制所稀释，进而走向一种趋于消亡的历史动力学。[1]就批评性设计而言，如何在实操中把握这种张力关系，来自诠释学的观点颇有启发价值。

批评性设计因所具有的非审美、非实用的特点，实质上可以被视为一种特殊的观念艺术化的操作，但这里所指的"艺术"与其所处的真实世界和表现媒介实际上是不可分的。基于艺术世界与生活世界展开有效互动的目的考量，作品不应再被视为某种抽象的意识或观念的直接产物。[2]批评性设计观念的生发伴随于虚构性文本的问答循环，这种基于日常生活而拓展出来的"游戏"应与日常保持紧密的联系，这恰恰是为了改变大众对现实的觉知。因为只有这样，观念里指向的那个现实"不完美"才能在与虚构式观念再现的交织中得到凸显。[3]通过基于日常又超越日常的诗意虚构及其带来的陌生化，批评性设计自觉构建出自身与日常世界之间一种恰当的距离和微妙的平衡。[4]这种曾频繁出现在情境主义作品中的思路，甚至与20世纪下半叶戏剧领域的变化也形成有趣的映照。自60年代开始，"剧场之外生活的重要性成为现实主义

[1][德]彼得·比格尔：《先锋派理论》，高建平译，北京：商务印书馆，2002年，第91、93页。
[2] 伽达默尔用"审美无区分"（Aesthetische Nicht-Unterscheudung）的命题，对观念主义在艺术领域的内在机制进行了批判，这借用到批评性设计的观察上同样有效。"审美无区分"强调艺术作品与其世界的不可区分、艺术作品及其表现中介不可区分。参见何小平：《"审美无区分"：伽达默尔诠释学美学思想引论》，北京：知识产权出版社，2014年，第3页。
[3][法]马克·第亚尼编著：《非物质社会：后工业世界的设计、文化与技术》，滕守尧译，成都：四川人民出版社，1998年，第153—154页。
[4] Matt Malpass, *Critical Design in Context: History, Theory, and Practice*, New York: Bloomsbury Academic, 2017, pp. 70-71.

认识论的一部分"（这里的现实主义认识论并非指传统意义上摹仿自然现实的现实主义风格），有效促进了新的创作方法的出现。许多演员、导演和剧作家们都在尝试将剧场改造成变革社会的媒介。在那一时期的美国，从演员训练到剧本创作，再到布景设计的改变，与将剧场当作政治论坛的热情相辅相成。[1]可见这种观念主义覆盖到的领域，远远超过了先前论及的艺术和设计。虽然大家试图通过台词、服装、布景、道具，甚至录音、照片、电子视频等原生材料，来加强日常政治与剧场的联系，但戏剧天然的媒介形式决定了它只能是对剧场之外的现实世界的一种还原，其职能也就只能和许多当代艺术一样，止步于发起问题的讨论，唤起大众的行动。面对形象生产消费机制无孔不入地渗透，很难走出内容和形式的悖论。今天的西方世界和那个激进年代在各方面都有了很大不同，文化多元主义和知识相对主义盛行的背后是前卫的消退。曾经激进的社会运动和艺术浪潮如今被贴上蒸汽朋克风格、新波希米亚风格等这类充满魅惑的亚文化标签，并被重新改造打包，不断进入画廊、艺术博览会甚至布尔乔亚式情趣的自媒体。2018年，法国著名奢侈品牌"古驰"（Gucci）推出了向"五月风暴"50周年致敬的秋冬系列时装（图4.6），充满讽刺意味。[2]从这个角度也许我们也可以大致理解，当初在倡导以生活构境的"情境主义国际"

[1]［美］卡罗尔·马丁：《公共及私人生活的剧场化》，黄亦平译，载《戏剧》2019年第4期，第83—84页。

[2] 戴维·哈维认为，文化大众的政治之所以在今天越来越重要，就是因为资本意志正通过每一个人生产的形象而规定象征性秩序。文化大众为了自己的文化身份在20世纪60年代极大地利用了工人阶级运动，但自70年代初以来，这种大众文化逐渐脱离了大众，主要围绕金钱力量来运作，像朋克文化这种源自工人阶级社区的青年文化逐渐蜕变成商业文化。参见［美］戴维·哈维：《后现代的状况：对文化变迁之缘起的探究》，阎嘉译，北京：商务印书馆，2013年，第432页。

第四章
前卫艺术语境中的批评性设计

图 4.6 "古驰"官网首页截图

旗帜下,艺术家与设计师为何要广泛结盟并向日常生活革命进军。从 20 世纪 60 年代开始,德波在批判资本主义社会景观异化方面表现得越来越极端,直至将艺术家排斥出队伍,将运动拉离艺术路径,甚至其本人在 1968 年走上索邦街头。今天艺术的前卫面临着前所未有的困境,也许正好佐证了德波当年的某些担忧。

虽然杜恩始终坚持批评性设计的职能在于提出问题而非解决问题,以保持批评活动的独立性和张力,但首先就观念主义艺术的运作媒介而言,设计毕竟是一个特别特殊的领域,自其诞生开始,就因为通过造物满足生活实际所需的本职而具有直接参与

建构大众日常的天然便利。可以说，设计就生长在日常运转的结构之中，这恰恰也应该是批评性设计借道设计所不可替代的潜能所在。其次，关于对日常生活革命理念再次解读的问题，远到情境主义运动的"日常生活革命"、博伊斯的"社会雕塑"，近至像"艺术家需要有与社会的摧毁能力相当的创造力"这样的展览标题口号均表明，观念主义者自我界定的服务目标而非手段形式才是关键所在。前卫的时代任务在某种意义上已经逐渐从基于艺术媒介的纯粹批判，转向了一种基于批判立场的社会建构，其焦点就在于如何切实地改造日常生活。随着像劳伦·邦《河流弯回入城》（Bending the River Back into the City，图 4.7）这样具有"设计/艺术"间性身份的项目不断出现，一些公共艺术、社会沟通艺术（communication art）等强调以日常生活实践形式介入社会议题的当代艺术作品，实质上履行着设计的社会性职能。若单就这一点来说，一些呼唤社会创新的设计师、建筑师在艺术与设计间的实践探索，甚至已经走在了艺术家的前面。

随着西方社会进入后现代主义时代，资本运作形式由福特主义[1]转向"灵活积累"（flexible accumulation）[2]，文化状况由宏观总体转向多元碎片，进步信念转向虚无的历史意识，艺术形象的"通货膨胀"不可避免地导致艺术自身在社会价值方面的贬值，旧

[1] 福特主义表现为大规模生产及其对应的大众消费，是理性化、现代主义的平民社会标志。具体参见［美］戴维·哈维：《后现代的状况：对文化变迁之缘起的探究》，阎嘉译，北京：商务印书馆，2013 年，第 166—184 页。

[2] 灵活积累是与福特主义相对的资本主义社会新状况，在劳动过程、产品生产和消费模式等方面具有更强的灵活性。具体参见［美］戴维·哈维：《后现代的状况：对文化变迁之缘起的探究》，阎嘉译，北京：商务印书馆，2013 年，第 185—220 页。

图 4.7　劳伦·邦,《河流弯回入城》,公共艺术,2012 年

有的批评范式在很大程度上已经丧失了有效性。于是审美只好到别的地方,而非艺术符号的肉身中寻找更加适合自己的宿主。[1] 随着艺术的概念边界变得开放,加上其对社会改造任务的重新强调,设计媒介作为建构日常生活的直接工具,其潜能理应得到进一步释放,朝一种真正回归日常生活的艺术进发——从总体性的间接

[1]［法］马克·第亚尼编著:《非物质社会:后工业世界的设计、文化与艺术》,滕守尧译,成都:四川人民出版社,1998 年,第 150 页。

转向局部性的直接，从虚构日常转向日常中的虚构，从追求宏大的社会革命叙事转向专注灵活的日常干预，而其中新的开放性技术正起到越来越重要的作用。这里的开放性主要与两个相互联系的方面有关，一个是设计生产者与社会研究者展开跨学科的项目合作（媒介融合），另一个则是广大民众参与这些过程（行动主义）。它们都涉及如何通过技术与社会因素的整合，来实现社会微观结构的重构问题。[1] 实际上，近些年一些创作者已经自发或自觉地开始了这方面的探索，他们普遍尝试借助新技术在生活机制内部开展多样的批评性实践。这类实验往往暗含的不是传统意义上的前卫乌托邦主义，而是作为一种"逆向的乌托邦主义"（reverse utopianism）行动而存在，即不再寄情于那些触不可及的理想，而是着手在由大众媒介建构的日常现实中，探寻一个个"准乌托邦"（quasi-utopia）世界，并通过戏仿、游戏、干扰等手法，挑战艺术体制背后的社会体系和市场力量，乃至更广泛的社会问题。

随着广播、电视和计算机网络的出现，大约从 20 世纪 80 年代开始，在"社会艺术"[2] 的基础上出现了一种主要针对抽象信息，

[1] [葡] 苏珊娜·纳西门托等：《面向社会开放技术：介乎跨学科和民众参与之间》，收入 [美] 布鲁斯·布朗等主编：《设计问题（第 1 辑）》，辛向阳等译，北京：清华大学出版社，2016 年，第 50 页。

[2] "社会艺术"的策略是基于艺术体制将相关活动扩展到比艺术范畴更广泛的社会学实践领域，目标是依靠现有机构的权力效应（要么依靠某些在权力机制内部行使职责的人，要么借用体制权力的生成逻辑）来解构、扭曲或重塑现有的社会日常生活运转路径。在数字时代尤其表现为精英主义的信息微环境建构过程中，通过某个技术性节点的再设计催发权力溢出效应，借助体制化执行来袭扰体制所规定的社会行为范式，最终达成对体制的质疑和批评。参见 Michael F. Leruth, *Fred Forest's Utopia: Media Art and Activism*, Cambridge: The MIT Press, 2017, pp. 85-87。该书作者使用了"社会学艺术"（sociologic art）一词，考虑到表述的统一性，文中改为"社会艺术"。

借助大众传媒和非物质设计[1]工具开展的交流美学（图4.8）。这里所谓的交流美学并不是严格意义上关于"美"的哲学，它的本职工作是试图通过一种超越观看的、可整体感知和亲身参与的方式，让大众在生活的特定时空状况中去理解和思考历史给定的社会与个体结构。[2]交流美学的实验在大众传媒时代，主要通过创作者设计的交流网络而与现实日常里的电子信息交流循环系统（比如虚拟社交网络）达成链接并接入，促成大众对日常信息交流系统的批判性应用。[3]其操作手法叠合接驳于政治与艺术的"设计行动主义"（design activism）——它们都常常通过袭扰体现既有权力体制的公共空间（物质空间和非物质空间），使参与者体验到富有政治意义的内容。[4]这种交流美学实验的创新之处在于，创作者

[1] 这里的非物质设计是一种伴随着工业信息革命浪潮在当代设计领域崛起的现象，与传统制造业专注于物质性产品不同，它主要以发现并改进不合理的生活方式，使人与产品、与环境更加和谐为目标，其结果可是方法、程序、服务，甚至是制度。参见［美］大卫·瑞兹曼：《现代设计史》，［澳］王栩宁等译，北京：中国人民大学出版社，2007年，第426—427页。也就是说，为解决日常生活问题而发明的功能本身成为非物质设计的核心内容，围绕这种非物质性功能系统建构起来的物质化产品成为其衍生品。当下火热的共享经济服务设计、互联网支付系统设计等都属于这一范畴。

[2] 从"交流美学"实验的倡导者，法国艺术家弗雷德·福斯特的众多案例可以看出，所谓的交流美学与艺术的传统知识无大关系，甚至一些美学理论也不足以帮助我们获得理解把握。因为它旨在打破旧有教条，打破学科专业限制，致力于整合从哲学、社会学、生物学、计算机科学等其他领域汲取的经验，以获得与系统性直觉紧密联系的现实整体感知。参见Michael F. Leruth, *Fred Forest's Utopia: Media Art and Activism*, Cambridge: The MIT Press, 2017, pp. 88-97.

[3] ［法］马克·第亚尼编著：《非物质社会：后工业世界的设计、文化与艺术》，滕守尧译，成都：四川人民出版社，1998年，第151页。

[4] 设计行动主义主要指向旨在增强道德信仰和价值观、挑战消费主义、促进社会变革的社会性设计实践，它与形形色色的反主流艺术运动存在内在联系，比如社区艺术（community art），甚至有学者认为20世纪60年代的新前卫派艺术就与设计行动主义形成了相互阐释的关系。详细参见［丹］托马斯·马库森：《设计行动主义的颠覆性美学：设计调和艺术和政治》，收入［美］布鲁斯·布朗等主编：《设计问题（第1辑）》，辛向阳等译，北京：清华大学出版社，2016年，第160—177页。

图 4.8　法国艺术家弗雷德·福斯特（Fred Forest）在具有"社会艺术"特点的视频作品创作过程中

巧妙地潜入日常生活系统，在那里嵌入、安装、运行干扰性信息。干扰性信息与常规信息流并置交互，在同一个日常渠道扩散。这就保证了创作者是在大众的时空，一个真实的日常社会时空，而不是美术馆安排的时空里进行操作。[1]在这里，创作者更像一个信息微循环系统中侵入代码的写作者，以及一个为交流行动"注入生气"的参与者——这种鲜活生动的场域恰恰是传统艺术形式所缺少的。[2]2005年，马克斯·卡森（Max Carlson）和本·科文尼（Ben Cerveny）合作了一个名为《状态机器：行动者》（*State-Machine: Agency*，图4.9）的项目，描述了美国社会中，金钱与政治如影随形的关系。通过特定代码开发出来的菜单界面，用户可以选择不同来源的政治筹金混合方式，最终每个参与者都可以用图表生成参议员与金融财团合作方式的可视化模型。凭借交互设计对网络可视性工具的开发，在艺术家和设计师的紧密合作下，该项目消弭了艺术与设计之间的界线，这种强调观众互动和参与、共同生成作品的手法，让我们感到观念艺术的某种特质似乎在这里得到了继承。[3]当今人工智能、区块链等新兴技术的出现，使得这种操作路径无疑具有巨大的想象空间。

另一类技术时代的日常匿名实操案例，来自电子游戏领域。电子游戏设计作为当代文化工业中的新兴工种，原本只是为了给大众提供娱乐消遣的数字消费品，可如今越来越多的"激进分

[1]［法］马克·第亚尼编著：《非物质社会：后工业世界的设计、文化与艺术》，滕守尧译，成都：四川人民出版社，1998年，第152页。
[2]［法］马克·第亚尼编著：《非物质社会：后工业世界的设计、文化与艺术》，滕守尧译，成都：四川人民出版社，1998年，第161页。
[3] Carl Disalvo, *Adversarial Design*, Cambridge: The MIT Press, 2012, pp. 27-30.

图4.9 马克斯·卡森和本·科文尼,《状态机器:行动者》,新媒体艺术,2005年

子"投身其中。在他们看来,游戏虽然根植于生活、大量生产形象景观,但它具有真实的日常功能,只要对其日常生产机制和消费场景进行巧妙地"侵入",就可以达到功能扭曲和语义干扰的效果,最终达成对社会公共议题的介入。[1]这让我们不由地想起当年德波使用电影媒介来进行创作的情景。关键是,这种真实的功能并不依赖作为一种展厅中的观念艺术奇观而存在,而是一种反英雄主义的匿名化日常"袭扰"。从2000年中期开始,像"Steam

[1] Mary Flanagan, *Critical Play: Radical Game Design*, Cambridge: The MIT Press, 2009, pp. 1-3.

图 4.10 "电子游戏：设计/播放/干扰"展览现场

（PC）""Xbox 360"和"PlayStation 3"这样的主流游戏平台均开始提供付费下载的独立游戏，制作的便利和低成本使得个人化的独立设计得以复苏，涌现了许多创作观念和美学风格与主流商业大作截然不同，甚至是带有文化与政治批判意识的独立游戏。[1] 2018 年 10 月，英国维多利亚与阿尔伯特博物馆专门针对电子游戏，举办了一场叫作"电子游戏：设计/播放/干扰"（Videogames：

[1] 易祖强:《黑色设计：日常景观的一种艺术可能》，载《北京电影学院学报》2019 年第 6 期，第 26—29 页。

Design/Play/Disrupt，图 4.10）的展览。这次展览中的许多作品都挪用了从观念艺术到大型沉浸式互动装置的当代艺术形式，集中向大众展示了一批具有突破性的独立电子游戏背后的设计过程。[1] 这里的游戏显然已不再是逃避现实的无聊消遣或文化工业的影像和景观。它们总是在生产和消费机制内部保持与现实的紧密联系，生动活泼，努力改变大众对"日常现实"背后内容的觉知。当日常生活将形象与意义从美术馆陈列的种种典范中解救出来的时候，作品本身也就与艺术体制产生了新的审美距离，拥有了属于自己的独特美学基础。

以上案例表明，关于批评性设计的实践正在某些方面发生变化：首先是设计的实用性在现实中回归，这意味着批评性设计从与日常生活断裂，转变为自觉成为日常生产消费机制链条上的一个环节；其次是从美术馆或学术机构设定的场景，转移到实时交互的日常使用情境；再次是作品在出场（使用）时实质的匿名化。新一代的创作者们认清并承认了当下的某种现实，主动基于现实赋予的可能性灵活地寻找"战机"。这种现实认识就是：从古到今，人类的意识和行为无一例外与"权力"发生着关系，而整个前卫时代发生的种种历史事实已经表明，企图以某些"天真"的理想主义否定这一事实，无异于否定现实自身。但社会行动在被各种规训牵制的同时，总存在着一些随机的"自由缝隙"。即使是在受到最全面、最隐秘控制的技术型社会，也总是存在一些机动性的"边缘地带"。在这个地带，即便是弱者也具有自主反击的巧妙位

[1] 参见 V&A 官网地址 https://www.vam.ac.uk/exhibitions/videogames, 2018-10-20。

置和时机，并在"战略"和"游戏"的辩证中重塑自身。[1]

就艺术的前卫性而言，随着其内部旧有历史动力学机制的衰败，需要更多地通过寻求外部的矛盾关系来获取新的力量。交流美学的倡导者，法国艺术家弗雷德·福斯特甚至认为，在这样一个正在经历根本性转变的时代，"艺术家"这样的词汇界定也需要进行某些修正，因为与这一词汇相连的社会角色、操作手段和观念意识都在发生着巨大变化。[2]在一个因不断否定与断裂而无法把握的变幻世界面前，许多时候人们甚至只能回到过去以寻找避难所。如果将现代性的内在逻辑表述为一种依赖自我否定而带来社会更新的历史辩证法，并将后现代社会的总体文化状况纳入理解，就可以将后现代主义理解为现代性的当代意识，以及一种新的否定性策略。[3]而当代的创作者们，应该敢于正视当下现实，坚持以不断向前的历史意识投身属于自己的时代冒险，勇于在艺术体制的边缘乃至外部探索新的可能性。

[1] [美]大卫·哈维:《希望的空间》，胡大平译，南京：南京大学出版社，2006年，第233页；[法]马克·第亚尼编著:《非物质社会：后工业世界的设计、文化与艺术》，滕守尧译，成都：四川人民出版社，1998年，第155—157页。

[2] [法]马克·第亚尼编著:《非物质社会：后工业世界的设计、文化与艺术》，滕守尧译，成都：四川人民出版社，1998年，第157—158页。

[3] 戴维·哈维将以福特主义为代表的现代主义与以资本灵活积累为代表的后现代主义模型进行比照来表明，现代主义和后现代主义文化都可被归纳为资本主义文化中各类矛盾因素的合成物，而后者不过是前者的一种新的表现。参见[美]戴维·哈维:《后现代的状况：对文化变迁之缘起的探究》，阎嘉译，北京：商务印书馆，2013年，第421—424页。

结　语

严格意义上，批评性设计的雏形诞生于20世纪中叶的西方世界。在那段岁月里，一些艺术和设计的实践活动既共享观念主义内核，也在社会革新理想的感召下交融互动。总的来看，它们实则属于新前卫运动这个不可分割的整体，精神源头可上溯到19世纪圣西门的"乌托邦哲学"，直至20世纪"艺术-社会前卫派"的历史传统。[1]自20世纪90年代正式命名以来，"批评性设计"以文本虚构的方式积极介入社会公共议题，实质上也在边界区域挑战了现代学科体系中设计学科自觉的领域分野法则。也许批评性设计的出现只不过是特定历史阶段中的一个非主流现象，但其因居间性而仍具有特殊的价值维度：一方面，它挪用观念艺术手法，实际承担着展开社会批评的文化职能；另一方面，它主要借助设计媒介，又使得观念艺术性实践具有回归日常生活的可能。宏观看来，尽管今天的批评性设计缺乏历史上那些前卫派所具有的迷人、激进气质，但仍不失为知识分子对后现代总体状况的一种美学回应。

资本社会的一个现实是，当货币这种抽象介质成为实质上的主体，假创新之名的劳动实践及其物质（或非物质）形式就转变成了工具与媒介，卷入现代生产消费机制的人便自然沦为被宰制的客体。在这种异化了的历史结构笼罩之下，逐渐陷入"展厅文化"的批评性设计正面临着和前卫艺术同样的尴尬局面。来自艺术内部的自我批判已经逐渐丧失促发前进的动力，强调"艺术自

[1] 区别于格林伯格将前卫性特征理解为封闭自足的形式纯粹性，"艺术-社会前卫派"强调艺术创新的目的，在于要成为社会革新不可或缺的参与者。见[美]维克多·马格林：《设计，为乌托邦而奋斗：罗德琴科、利西茨基和莫霍利-纳吉：1917—1946》，张馥玫等译，北京：北京大学出版社，2018年，第5—6页。该书中文译本中"前卫"一词被翻译为"先锋"。

律"的声浪背后,更多体现的是资本意志。艺术体制作为一种社会"子系统",核心处理器就是"博物馆机制"。尽管历史上的前卫派曾试图通过强化艺术与外部社会的关系以获得继续挑战的动力,但困难局面似乎源自一个无法克服的悖论:如果说二战后兴起的前卫运动的目的之一,在于从生活实践出发,摧毁固守自律的艺术制度,那么像《泉》或《坠入虚空》(*Leap into the Void*, 图Ⅰ)[1]这样的反艺术作品如今被认定为"艺术经典",安置于美术馆中加以供奉的事实就足以说明,前卫派并没有杀死艺术体制(艺术体制反而总是在吞噬新的前卫艺术形式后,变得更强)。[2]一旦艺术实践不再有别于日常生活而与其完全融为一体,随着审美经验距离的消失,艺术的前卫性就将丧失自身应该具有的独立思考和批判生活问题的能力。从这个逻辑来看,那些假生活之名的商品美学,不过是对艺术与生活之间距离的"虚假消除"。而批评性设计在艺术展厅里逐渐受到认可和欢迎的现象,似乎从侧面支持了比格尔对后前卫时期所持的悲观论调。[3]

相对比格尔的悲观,像约亨·舒尔特-扎塞(Jochen Schulte-Sasse)这样的学者选择了重新回到黑格尔的历史浪漫主义路

[1] 《坠入虚空》是法国前卫艺术家伊夫·克莱因(Yves Klein)创作的新现实主义(Nouveaux Réalistes)代表作。具体参见 Tony Godfrey, *Conceptual Art*, New York: Phaidon Press, 1998, pp. 70-71。

[2] 当年博伊斯评论杜尚时就说,杜尚一旦坐稳艺术神龛,其作品本具有的社会意义事实上就被剥夺了——虽然最终博伊斯自己也难逃此命运。参见[德]乌尔里希·莱瑟尔、诺伯特·沃尔夫:《二十世纪西方艺术史》(下卷),杨劲译,北京:商务印书馆,2015年,第127页。

[3] 比如约亨·舒尔特-扎塞就认为,比格尔的悲观主义体现于,他在后前卫时期艺术实践如何与生活实践相结合的问题上,采取了回避态度。参见[德]约亨·舒尔特-扎塞:《英文本序言:现代主义理论还是先锋派理论》,收入[德]彼得·比格尔:《先锋派理论》,高建平译,北京:商务印书馆,2002年,第44—45、51—52页。

图 I 克莱因,《坠入虚空》,黑白照片,1960 年

线——"艺术的终结"并非意味着"在（科学）知识时代","真正意义上的知识（艺术）已不再需要了",而是随着旧有叙述经验及其有组织的表现形式而变得"过时",新的经验表述必将通过某种扬弃方式继续联系对未来社会的追求。[1]对于波德里亚（Jean Baudrillard）这样的激进批评者而言,只有首先取消"艺术",才能廓清艺术的真实面目,因为艺术与人们通常所理解的那个"艺术"已经毫无关系。"在后人类眼中,它仍是一个悬而未决的问题。"[2]

另一方面的考量则来自技术社会的现实状况。在万物互联的世界中,来自生物学、计算机学、心理学、社会学等领域的现象和知识高度依存,基于感官统合的信息链环结构正重新定义着人们对自身与世界关系的整体认知,艺术创新正变得越来越依赖于新技术的发明和应用。20世纪西方社会中那些激动人心的艺术形象及其所代表的前卫文化由于过于拒斥与主流文化对话,不可避免地导致了前卫运动不仅没有实现自身对世界的强制性干预目标,而且与其有关的社会乌托邦想象亦开始全面服务于越来越趋向自主的技术及其背后的资本意志,进而放弃了改造世界的冲动。[3]这迫使未来的艺术家不得不将更多精力放到如何重新锻造艺术实践策略（而不是对艺术本质的理解）的相关知识上来,以便完成更

[1] [德]约亨·舒尔特-扎塞:《英文本序言：现代主义理论还是先锋派理论》,收入[德]彼得·比格尔:《先锋派理论》,高建平译,北京：商务印书馆,2002年,第51页。
[2] [法]让·波德里亚:《艺术的共谋》,张新木等译,南京：南京大学出版社,2015年,第16—17页。
[3] [美]大卫·哈维:《希望的空间》,胡大平译,南京：南京大学出版社,2006年,"译序"第1、3页。

为紧迫的"艺术化生存",悬置与超越"为艺术而艺术"。在批评性设计那些秉持社会行动主义向度,利用新技术工具积极改造日常生活的尝试中,我们看到了设计媒介作为艺术通路所具有的特殊潜能。历史中的艺术正是在一次次这样的冒险中,不断重新汇入构筑自身的进程之中。

参考文献

外文书目

1. Kjetil Fallan. *Design History: Understanding Theory and Method*, London: Bloomsdury, 2010.

2. Anthony Dunne, Fiona Raby. *Speculative Everything: Design, Fiction, and Social Dreaming*, Cambridge: The MIT Press, 2013.

3. Matt Malpass. *Critical Design in Context: History, Theory, and Practice*, New York: Bloomsbury Academic, 2017.

4. Carl Disalvo. *Adversarial Design*, Cambridge: The MIT Press, 2012.

5. David Crowley, Jane Pavitt eds.. *Cold War Modern: Design 1945-1970*, London: Victoria & Albert Museum, 2008.

6. Jeffrey Kipnis. *Perfect Arts of Architecture*, New York: MoMA, Columbus: Wexner Center for the Arts, The Ohio State University, 2001.

7. Simon Sadler. *The Situationist City*, Cambridge: The MIT Press, 1999.

8. Tony Godfrey. *Conceptual Art*, New York: Phaidon Press Inc., 1998.

9. Constance M. Lewallen, Steve Seid. *Ant Farm, 1968-1978*, Berkeley: University of California Press, 2004.

10. Alice Twemlow. *Sifting the Trash: A History of Design Criticism*, Cambridge: The MIT Press, 2017.

11. Mary Flanagan. *Critical Play: Radical Game Design*, Cambridge: The MIT Press, 2009.

12. Michael F. Leruth. *Fred Forest's Utopia: Media Art and Activism*, Cambridge: The MIT Press, 2017.

13. Richard Nobel ed.. *Utopias: Document of Contemporary Art*, Cambridge: The MIT Press, 2009.

中文书目

1. 约翰·沃克、朱迪·阿特菲尔德. 设计史与设计的历史, 周丹丹、易菲译. 南京: 江苏美术出版社, 2011.

2. 布鲁斯·布朗等主编. 设计问题（第1辑), 辛向阳等译. 北京: 清华大学出版社, 2016.

3. 布鲁斯·布朗等主编. 设计问题（第2辑), 辛向阳等译. 北京: 清华大学出版社, 2016.

4. 尹定邦、邵宏主编. 设计学概论, 北京: 人民美术出版社, 2013.

5. 彭妮·斯帕克. 设计与文化导论, 钱凤根、于晓红译. 南京: 译林出版社, 2012.

6. 丹尼尔·米勒. 物质文化与大众消费, 费文明、朱晓宁译. 南京: 江苏美术出版社, 2010.

7. 阿德里安·福蒂. 欲求之物: 1750年以来的设计与社会, 苟娴煜译. 南京: 译林出版社, 2014.

8. 王序主编. 麻省理工媒体实验室约翰·梅达的学生作品, 北京: 中国青年出版社, 2001.

9. 马克·第亚尼编著. 非物质社会: 后工业世界的设计、文化

与技术，滕守尧译. 成都：四川人民出版社，1998.

10. 维克多·帕帕奈克. 为真实的世界设计，周博译. 北京：中信出版社，2013.

11. 理查德·布坎南、维克多·马格林. 发现设计：设计研究探讨，周丹丹、刘存译. 南京：江苏美术出版社，2010.

12. 罗伊·T. 马修斯等. 人文通识课Ⅳ：从法国大革命到全球化时代，卢明华等译. 北京：世界图书出版公司，2014.

13. 尼古拉斯·佩夫斯纳. 现代设计的先驱者：从威廉·莫里斯到格罗皮乌斯，王申祜、王晓京译. 北京：中国建筑工业出版社，2004.

14. 大卫·瑞兹曼. 现代设计史，王栩宁等译. 北京：中国人民大学出版社，2007.

15. 王受之. 世界现代设计史，北京：中国青年出版社，2002.

16. 伯恩哈德·E. 布尔德克. 产品设计：历史、理论与务实，胡飞译. 北京：中国建筑工业出版社，2007.

17. 埃佐·曼奇尼. 设计，在人人设计的时代：社会创新设计导论，钟芳、马谨译. 北京：电子工业出版社，2016.

18. 欧内斯特·伯登. 虚拟建筑：未实现的建筑作品，徐群丽译. 北京：中国电力出版社，2006.

19. 肯尼斯·弗兰姆普敦. 现代建筑：一部批判的历史，张钦楠等译. 北京：生活·读书·新知三联书店，2012.

20. 沈克宁. 建筑现象学，北京：中国建筑工业出版社，2016.

21. 高峰. 功能主义建筑，天津：天津大学出版社，2009.

22. 柯林·罗、罗伯特·斯拉茨基. 透明性，金秋野、王又佳译. 北京：中国建筑工业出版社，2008.

23. 黑格尔. 美学（第一卷），朱光潜译. 北京：商务印书馆，2017.

24. 迈克尔·达米特. 分析哲学的起源，王路译. 上海：上海译文出版社，2005.

25. 陈嘉映. 语言哲学，北京：北京大学出版社，2006.

26. 刘悦笛. 分析美学史，北京：北京大学出版社，2009.

27. 理查德·沃尔海姆. 艺术及其对象，刘悦笛译. 北京：北京大学出版社，2012.

28. 特伦斯·霍克斯. 结构主义与符号学，瞿铁鹏译. 上海：上海译文出版社，1987.

29. 何小平."审美无区分"：伽达默尔诠释学美学思想引论，北京：知识产权出版社，2014.

30. 伽达默尔. 真理与方法（第一卷），洪汉鼎译. 北京：商务印书馆，2007.

31. 保罗·基德尔. 建筑师解读伽达默尔，王挺译. 北京：中国建筑工业出版社，2018.

32. 亚瑟·丹托. 在艺术终结之后：当代艺术与历史藩篱，林雅琪、郑惠雯译. 台北：麦田出版社，2010.

33. 佐亚·科库尔、梁硕恩编著. 1985年以来的当代艺术理论，王春辰等译. 上海：上海人民美术出版社，2010.

34. 徐淦. 观念艺术，北京：人民美术出版社，2004.

35. 乔纳森·费恩伯格. 艺术史：1940年至今天，陈颖等译. 上海：上海社会科学院出版社，2014.

36. 克莱门特·格林伯格. 艺术与文化，沈语冰译. 桂林：广西师范大学出版社，2015.

37. 居伊·德波. 景观社会，王昭凤译. 南京：南京大学出版社，2006.

38. 王璜生主编. 社会雕塑：博伊斯在中国，北京：中国青年出版社，2013.

39. 沈语冰. 20世纪艺术批评，杭州：中国美术学院出版社，2003.

40. 黄厚石. 设计批评，南京：东南大学出版社，2009.

41. 丹尼·卡瓦拉罗. 文化理论关键词，张卫东等译. 南京：江苏人民出版社，2005.

42. 尼尔·波斯曼. 技术垄断：文化向技术投降，何道宽译. 北京：北京大学出版社，2007.

43. 马歇尔·麦克卢汉. 理解媒介：论人的延伸，何道宽译. 北京：商务印书馆，2007.

44. 迪克·赫伯迪格. 亚文化：风格的意义，胡疆锋、陆道夫译，北京：北京大学出版社，2009.

45. 让·波德里亚. 象征交换与死亡，车槿山译. 南京：译林出版社，2006.

46. 杜君立. 现代的历程：一部机器与人的进化史笔记，上海：上海三联书店，2016.

47. 阿瑟·丹托. 寻常物的嬗变：一种关于艺术的哲学，陈岸瑛译. 南京：江苏人民出版社，2012.

48. 马泰·卡林内斯库. 现代性的五副面孔：现代主义、先锋派、颓废、媚俗艺术、后现代主义，顾爱彬、李瑞华译. 南京：译林出版社，2015.

49. 安东尼·吉登斯. 现代性的后果，田禾译. 南京：译林出版

社，2011.

50. 彼得·比格尔. 先锋派理论，高建平译. 北京：商务印书馆，2002.

51. 朱丽·汤普森·克莱恩. 跨越边界——知识 学科 学科互涉，姜智芹译. 南京：南京大学出版社，2005.

52. 安托瓦纳·贡巴尼翁. 现代性的五个悖论，许钧译. 北京：商务印书馆，2013.

53. 道格拉斯·凯尔纳编. 波德里亚：批判性的读本，陈维振等译. 南京：江苏人民出版社，2005.

54. 瓦尔特·本雅明. 技术复制时代的艺术作品，胡不适译. 杭州：浙江文艺出版社，2005.

55. 周宪主编. 文化现代性与美学问题，北京：中国人民大学出版社，2005.

56. 伊波·科斯基宁等. 建构型设计研究：从实验室、现场到展示厅，张宪、陈嬿译. 北京：机械工业出版社，2015.

57. 马克·第亚尼编著. 非物质社会：后工业世界的设计、文化与技术，滕守尧译. 成都：四川人民出版社，1998.

58. 蒂埃利·德·迪弗. 杜尚之后的康德，沈语冰等译. 南京：江苏美术出版社，2014.

59. 西蒙·斯威夫特. 导读阿伦特，陈高华译. 重庆：重庆大学出版社，2018.

60. 戴安·娜克兰. 先锋派的转型：1940—1985的纽约艺术界，常培杰、卢文超译. 南京：译林出版社，2019.

61. 埃伦·H. 约翰逊编. 当代美国艺术家论艺术，姚宏翔、泓飞译. 上海：上海人民美术出版社，1992.

62. 乌尔里希·莱瑟尔、诺伯特·沃尔夫. 二十世纪西方艺术史（下卷），杨劲译. 北京：商务印书馆，2015.

63. 哈罗德·罗森伯格. 新的传统，陈香君译. 台北：远流出版公司，1997.

64. 沃尔夫冈·韦尔施. 重构美学，陆扬、张岩冰译. 上海：上海译文出版社，2006.

65. 维克多·马格林. 设计，为乌托邦而奋斗：罗德琴科、利西茨基和莫霍利-纳吉：1917—1946，张馥玫等译. 北京：北京大学出版社, 2018.

后 记

本书内容主要根据我在中央美术学院博士后流动站工作时写的出站报告修改而来。首先要感谢我的老师易英先生。因涉及大量打破既有知识边界的议题，故在写作过程中不得不时常面对外界疑虑，他却始终给予支持和鼓励。

关注批评性设计有其偶然性。多年前，在中央美术学院设计学院举办的一次学术讲座上，一位来自英国皇家艺术学院的老师做了关于批评性设计的演讲，概略介绍了一些批评性设计的新案例。席后有人提问：批评性设计看起来很像当代艺术，如何区分？那位老师对此语焉不详，只是模糊地承认"批评性设计确实很像当代艺术"。显然大家对这个回答不甚满意，这也引发了我个人的一些思考。隐约感到该类型实践虽游走边缘，但在其引发本体危机议题的背后，一定有着颇为特殊的学术意义。

由于我不断往来于艺术和设计领域的学习与工作经历，研究落子于此又有必然性。在中央美术学院攻读设计学博士学位期间，导师王敏先生一直强调要关注周边领域动态，主动借鉴解决实际问题的新工具和新方法。在博士后流动站进行艺术学理论方向的课题研究之际，又有幸遇到易英先生，是他引导我重视知识和批评相统一的跨学科认识论，以寻求针对学术体制问题的革新力量。在两种学科互涉视角的推动下，我才最终选择了批评性设计研究这一课题。

书稿修改与校对阶段，正值新冠疫情肆虐，整日关在书房看着不断飙升的病患数字，思绪如麻。科技进步为人类福祉许下美好愿景，但个体生命依旧如此脆弱。这让我更真切地感到，平日里做学术功课，需要另一类视角，即对从事工作与所处时代的关系进行审慎反思。批评性设计借虚构之未来发问当下，此类"无

用之用"尤有必要。

 鉴于本人学识有限，在面对新兴交叉性课题时，写作难免粗陋甚至存误，有待读者不吝指正。而我以为，该书最大价值实则在于抛砖引玉，激发更多来自不同领域的学者关注批评性设计，以边界作业的方式参与到相关研究中来。

 最后，感谢为书稿校对工作提供无私协助的缪斯、姚俊和鲁宁三位博士。

<div style="text-align:right">

易祖强

2020 年 2 月 28 日于北京

</div>